부타의
CG 일러스트 테크닉

CG Illustration Techniques

Illustration and Explanation by booota

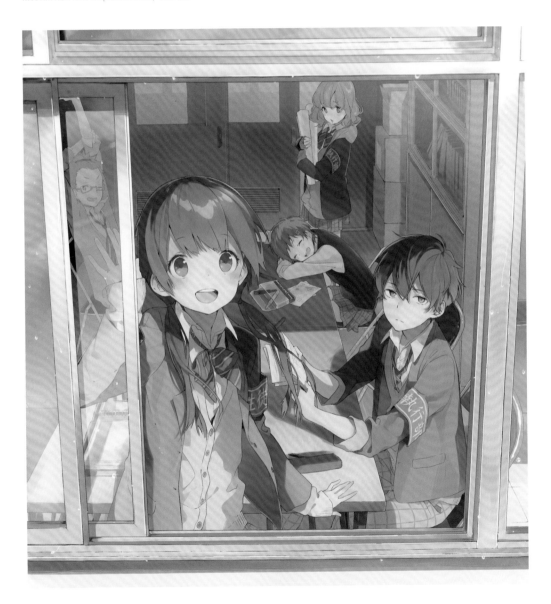

길찾기

들어가며

「부타의 CG 일러스트 테크닉」을 구매해 주셔서 진심으로 감사드립니다.

제 일러스트를 보고 디지털 일러스트에 관심이 생겼거나 조금이라도 저의 일러스트 제작과정을 궁금해 하신다면 무척 기쁘겠습니다.

지금까지도 여러 번 제작과정에 대한 해설이나 동영상 촬영을 한 적이 있는데, 나날이 여러 가지를 배우고 고민하는 사이에 자연스럽게 작업순서도 달라졌습니다. 이 책에서는 그 일례를 소개할 텐데, 이 책이 저의 일러스트 제작과정 해설에 있어서 하나의 분기점이자 집대성이 될 수 있도록 현재 전달 가능한 모든 것을 담아내겠다는 각오로 임했습니다.

일러스트 그리는 법에는 정답이나 오답이 없습니다. 각자의 방식으로 자유롭게 그리면 됩니다. 그러니 이 책의 내용을 그대로 재현하거나 모두 이해할 필요는 없습니다. 이 책에서 제시한 작업순서에 너무 연연하지 말고 더 나은 방법이 있다면 그 방법을 적용하셨으면 좋겠습니다. '좋다'고 생각하고 '좋아한다'고 느끼는 자신의 감각, 무엇을 표현할지에 대한 스스로의 선택을 소중히 여기시기 바랍니다.

일러스트레이터가 된 지 4년 정도 지났지만 아직도 수행·공부의 나날을 보내고 있습니다. 부족한 점도 많겠지만 앞으로 일러스트를 그리고 싶은 분들에게 조금이나마 도움이 되기를 바랍니다.

부타

CONTENTS

CHAPTER.04 컬러와 선화 일러스트 갤러리 ································ 195

작업 환경과 제작 과정에 대해

OS : Windows7 64bit
CPU : Intel Core i7
메모리 : 16GB
HDD : 3TB
타블렛 : Wacom Cintiq 24HD touch

사용 소프트

SAI
CLIP STUDIO PAINT PRO
Adobe Photoshop CS6
(이 책에서는 사용하지 않았습니다)

제작 과정

일러스트를 그릴 때는 24HD 액정 타블렛을 쓰지만, 서브 모니터로 일반 모니터도 활용합니다. 서브 모니터는 작업에 필요한 자료를 띄우거나 좋아하는 애니메이션이나 영화를 틀어 놓는 데 주로 사용하고 있습니다. 그리고 모니터에 따라 색깔이 다르게 보이기 때문에 액정 타블렛과 서브 모니터 양쪽에서 꼼꼼하게 색감을 살펴보고 균형이 맞는지 확인하며 채색합니다.

액정 타블렛에 대해 한 말씀 드리자면, 저는 일러스트레이터가 된 지 4년이 지났는데 처음 2년 동안은 판형 타블렛으로 작업했습니다. 액정 타블렛으로 바꾼 지금은 더 손쉽게 그릴 수 있는 액정 타블렛의 장점도 느끼고 있지만, 판형 타블렛을 쓸 때도 딱히 불편하다고 느낀 적은 없습니다.

그러니 지금부터 디지털 일러스트 제작환경을 갖출 분은 우선 접근하기 쉬운 판형 타블렛으로 시작하셔도 충분하리라고 봅니다.

CHAPTER.01

SAI로 하는 선화 그리기와 색 분할

SAI로 하는 선화 그리기와 색 분할

Chapter.이에서는 캐릭터가 메인인 일러스트를 예시로 삼아 SAI를 이용해 러프와 밑
그림을 그린 다음 정리해서 선화를 완성하는 과정, 채색 준비 과정인 파트별 색 분할
과정과 전체적인 배색 과정에 대해 설명하겠습니다. 배색 과정에서는 색깔 선택 방
법도 알려 드리겠습니다.

러프 그리기

01 SAI를 열고, 새 캔버스를 만듭니다. 이
번 일러스트는 인쇄물이므로 242×
188(mm)에 해상도 350dpi라는 큰 사이
즈로 설정했지만 웹상에서만 사용할 일
러스트라면 해상도 72~100dpi 정도면
됩니다. 큰 사이즈의 일러스트를 그리려
면 그만큼 힘이 많이 들고 PC에도 상당
한 부담이 되니 처음에는 작은 사이즈부
터 시작하는 편이 좋습니다.

① 'File(파일)' 메뉴 → 'New(새 캔버스)'를 선택합니다.

② 'Create a New Canvas(새 캔버스 만들기)' 패널에서 'Pre-set(지정된 크기)'을 'A4-350ppi(ISO)'로 설정하면 'Width(폭)'와 'Height(높이)'에 A4 사이즈의 수치가 입력되므로 이번 일러스트 크기에 맞춰 수치를 고쳤습니다. 마지막으로 'Name(파일명)'을 입력하고 'OK' 버튼을 눌렀습니다.

③ 새 캔버스가 생기고 레이어가 하나 만들어진 상태입니다.

02 구도를 정합니다. 이번에는 캐릭터 하나가 메인인 일러스트를 그리려고 합니다. 러프를 그릴 때는 어떤 브러시나 색깔을 써도 괜찮습니다. 전신이 다 들어가는 포즈로 대강 윤곽을 그립니다.

 ① 'Brush(붓)' 도구를 선택

 ② 브러시 크기는 '12'를 선택

R ▬▬▬▬▬ 024
G ▬▬ 002
B ▬ 001

③ 그리기 색을 선택합니다. 이때 선택하는 색깔은 완전한 검정이 되지 않게 합니다.

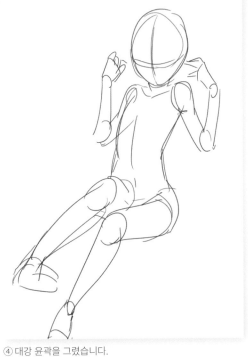

④ 대강 윤곽을 그렸습니다.

03 배경에는 단순하면서도 여러 가지 색깔들이 예쁘게 어우러지는 패턴을 넣어야겠다고 생각하며 전체적으로 세세하게 러프를 그렸습니다.

② 레이어 이름을 '러프'로 바꿨습니다.

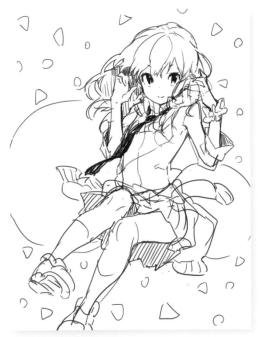

① 전체 러프를 그렸습니다.

04 채색용 컬러 러프 레이어를 만듭니다. '러프' 레이어 밑에 새 레이어를 만들고, 임시 색상을 대강 칠합니다. 색깔 선택 방법에 대해서는 나중에 설명할 예정이라 이 단계에서는 잠정적인 러프에 불과해 깊이 생각하지 않고 칠했습니다.

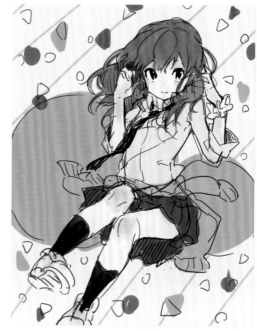

 ① '붓' 도구를 선택하고 브러시 크기는 50~100 정도로 적당히 바꿨습니다. 아직 이미지를 구상하는 단계이므로 어떤 브러시를 써도 괜찮습니다.

② 채색용 컬러 러프를 완성했습니다. 레이어 이름은 '인물 컬러 러프'라고 붙였습니다.

05 나중에 색조를 조정할 수도 있기 때문에 배경 러프는 좀 더 세세하게 레이어를 나눠 둡니다.

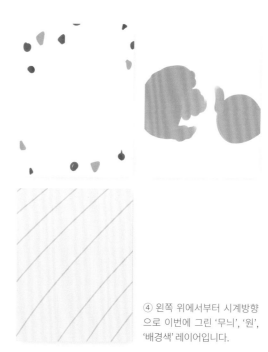

① 'New Layer Set(신규 레이어 세트)' 버튼을 눌러서 새 레이어 세트를 만들고 이름을 '컬러 러프'라고 붙였습니다.

② '인물 컬러 러프' 레이어를 '컬러 러프' 레이어 세트 안에 배치했습니다.

③ 'New Layer(신규 래스터 레이어)' 버튼을 눌러 '무늬', '원', '배경색' 레이어를 만들고 배경 러프를 파트별로 각각 그렸습니다. 그다음 '배경' 레이어 세트를 만들어 그 안에 배치했습니다.

④ 왼쪽 위에서부터 시계방향으로 이번에 그린 '무늬', '원', '배경색' 레이어입니다.

밑그림 그리기

01 러프를 바탕으로 밑그림을 그리겠습니다. '컬러 러프' 레이어 세트의 불투명도를 낮추고 '러프' 레이어의 색깔을 밝게 조정했습니다.

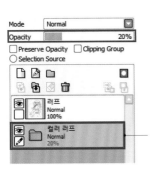

① '컬러 러프' 레이어 세트를 선택하고 불투명도를 '20%'로 낮췄습니다.

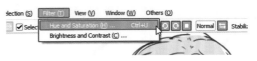

② '러프' 레이어를 선택한 다음 'Filter(필터)' 메뉴 → 'Hue and Saturation(색조·채도)'을 누릅니다.

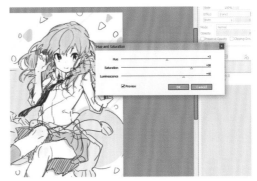

③ '색조·채도' 패널에서 '러프' 레이어의 색깔이 밝아지도록 조정했습니다.

02 러프 선 색깔을 바꾸는 이유는 검정과 비슷한 원래 색깔을 그대로 두고 불투명도만 낮출 경우 그 위에 비슷한 색깔로 밑그림이나 선화를 그리면 러프와 구별하기 힘들기 때문입니다.

원래 러프 선 색깔에서 불투명도만 낮춘 경우

'색조·채도'로 러프 선 색깔 자체를 바꾼 경우

TECHNIQUES

색깔 변경

러프를 그릴 때 '어떤 브러시나 색깔을 써도 괜찮다'
고 했지만 색깔만은 '완전한 검정이 되지 않게 하라'
고 덧붙였습니다. 왜냐하면 채도가 없는 색깔은 '필
터' 메뉴 → '색조·채도(Ctrl+U)'를 이용해 바꿀 수 없
기 때문입니다(다른 방법으로는 바꿀 수도 있지만).
채도가 없는 색깔(무채색)이란 흰색과 검정, 그 사이
의 회색을 가리킵니다. 채도가 '0'인 완전한 검정과 약
간 붉은빛을 띤 검정의 '색조·채도'를 변경해 보겠습
니다. 그러면 오른쪽 그림과 마찬가지로 붉은빛을 띤
아래쪽 검정(②)의 경우 채도·명도·색상을 모두 바
꿀 수 있지만 위쪽 검정(①)의 경우는 명도 외에 변화
가 없습니다.

유채색에서 무채색으로는 손쉽게 바꿀 수 있으니 컬
러 슬라이더에서 색깔을 고를 때는 약간이라도 채도
가 있는 색깔을 택하는 쪽이 더 편리합니다.

'색조·채도' 필터를 적용하기 전 상태

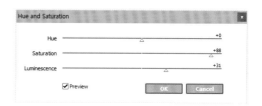

'색조·채도' 필터로 채도와 명도를 조정

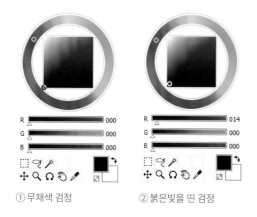

① 무채색 검정　　②붉은빛을 띤 검정

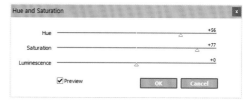

다시 한번 '색조·채도' 필터로 색조와 채도를 조정

03 새 레이어를 만들어 신체 윤곽을 대강 그립니다. 이 과정은 몸의 방향과 각도, 관절의 위치 등이 어떻게 되어 있는지 스스로 파악하기 위한 과정입니다. 특수한 브러시는 아니지만 이때 사용한 브러시를 선화 그릴 때도 사용합니다.

① 새 레이어를 만들고 이름을 '신체 윤곽'이라고 붙였습니다.

② '러프' 레이어의 불투명도를 '16%'로 낮췄습니다.

 Brush

③ '붓' 도구를 선택하고 그리기 색으로는 어두운 파랑을 선택했습니다.

④ 'Coefficient for brush size slider(붓 크기 슬라이더의 배율 지정)'에서 '×5.0' 선택 후 크기를 '14'로 설정했습니다.

⑤ 브러시 농도(Density)를 '88'로, 텍스처를 'Paper(종이)'로, 강도를 '62'로, 혼색(Blending)을 '43'으로 설정했습니다.

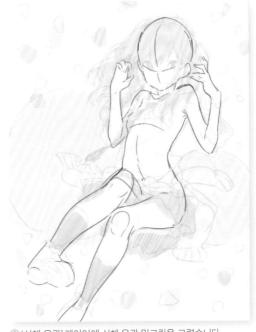

⑥ '신체 윤곽' 레이어에 신체 윤곽 밑그림을 그렸습니다.

04 발끝이 잘려서 안 보이므로 축소해서 약간 위로 옮깁니다.

① '신체 윤곽' 레이어를 선택한 상태에서 'Layer(레이어)' 메뉴 → 'Transform(자유 변형)'을 선택합니다.

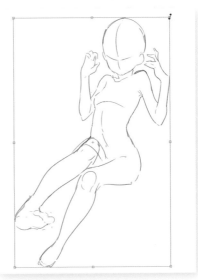

② Shift 키를 누르며 전체적으로 축소합니다. 위치는 '자유 변형'이 켜진 동안 바로 옮길 수 있습니다.

05 얼굴 밑그림을 그립니다. 아까 그린 신체 윤곽도 색깔을 바꾸고 연하게 보이도록 설정했습니다. 밑그림도 다음 과정에 영향을 미치는 중요한 과정입니다. 두상을 뚜렷하게 그린 다음 얼굴 각부를 그립니다. 실은 러프를 그리고 나서 꽤 시간이 지나 밑그림을 그린 터라 러프와는 표정이 많이 달라졌습니다……(땀).

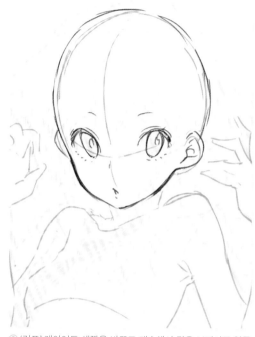

② '신체 윤곽' 레이어 위에 새 레이어를 만들고 레이어 이름을 '얼굴'이라고 붙였습니다.

① '인물 밑그림' 레이어 세트를 만든 다음 '러프', '신체 윤곽' 레이어를 그 안으로 옮기고 불투명도를 낮췄습니다.

③ '러프' 레이어도 색깔을 바꾸고 계속해서 같은 브러시로 얼굴 밑그림을 그렸습니다.

06 상반신 밑그림을 그립니다. 몸은 '신체 윤곽' 레이어를 참고해 옷 밖으로 드러난 부분을 그리고 옷은 '러프' 레이어를 참고해서 그립니다. 셔츠 등의 움직임은 조금 과장되게 표현했습니다.

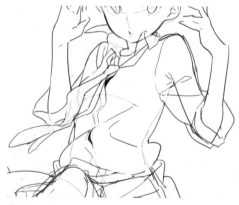

① '인물 밑그림' 레이어 세트 안에 '옷' 레이어를 만들었습니다.

② 같은 브러시로 상의와 상반신 밑그림을 그렸습니다.

07 하반신 밑그림을 그립니다. 치마를 그릴 때 플리츠 같은 세세한 부분까지는 아직 신경 쓰지 말고 옷자락의 움직임만 정해 놓습니다.

'옷' 레이어에 같은 브러시로 하반신 밑그림을 그렸습니다.

빨간 선이 치맛자락입니다.

08 신발 밑그림을 그립니다. 신발은 발 모양을 고려하며 그리고 밑창도 그려 놓습니다.

① '인물 밑그림' 레이어 세트 안에 '신발' 레이어를 만들었습니다.

② 같은 브러시로 신발 밑그림을 그렸습니다.

09 머리카락 밑그림을 그립니다. 머리카락을 그릴 때는 머리카락이 나기 시작하는 가장자리의 위치를 고려합시다. 피부가 보여도 되는 부분은 이 가장자리 아래쪽입니다.

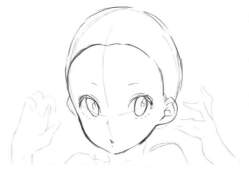

① '신발' 레이어에 '머리카락' 밑그림을 그렸기 때문에 레이어 이름을 '신발·머리카락'으로 바꿨습니다.

② 알아보기 쉽도록 머리카락이 나기 시작하는 가장자리를 빨간 선으로 표시했습니다.

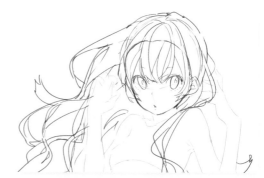

③ 같은 브러시로 머리카락 밑그림을 그렸습니다.

10 이쯤에서 일단 멀리서 캔버스를 보며 전체를 확인해 봅니다. 전체적인 밀도가 마음에 걸려서 러프보다 머리카락을 길게 늘였습니다.

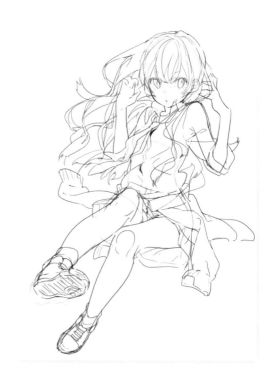

11 밑그림이 거의 끝난 시점에서 화면의 밀도를 조금 더 높이고 싶다는 생각이 들어서 뒤편에 가방과 소품을 그리기로 했습니다. 가방에서 여러 가지가 튀어나온다는 이미지로 대강 그렸습니다.

② '인물 밑그림' 레이어 세트 안에 '가방·소품' 레이어를 만들었습니다.

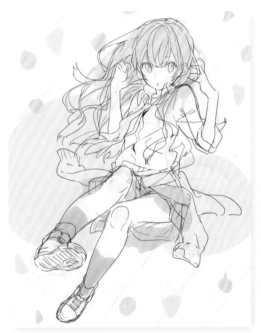

① '컬러 러프' 레이어 세트를 표시 상태로 바꾼 다음 전체를 확인하고 가방과 소품을 추가하기로 했습니다.

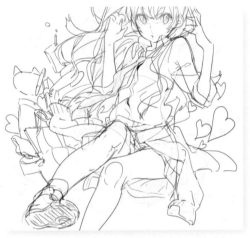

③ 캐릭터 양옆에 가방과 여러 소품을 분산시켜 그렸습니다.

12 마지막으로 헤드폰 밑그림을 그렸습니다. 코드도 그려 놓았습니다.

① '인물 밑그림' 레이어 세트 안에 '헤드폰' 레이어를 만들었습니다.

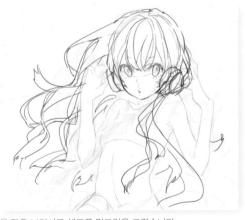

② 같은 브러시로 헤드폰 밑그림을 그렸습니다.

밑그림을 완성했습니다.

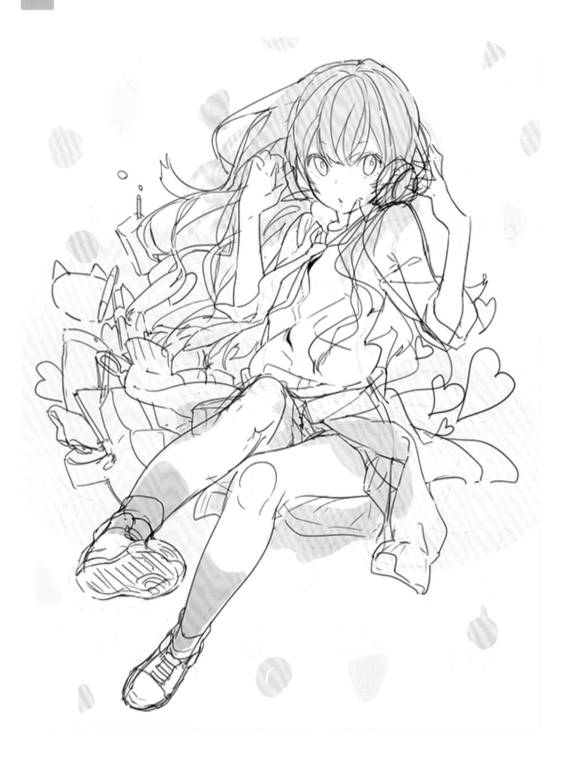

선화 그리기

01 선화 과정으로 들어가겠습니다. 러프와 마찬가지로 '인물 밑그림' 레이어 세트를 선택한 다음 색감을 바꿨습니다. 레이어 세트의 '색조·채도'를 바꾸면 세트 안에 들어 있는 레이어의 색깔을 한꺼번에 바꿀 수 있습니다.

② '필터' 메뉴 → '색조·채도'를 선택해서 '인물 밑그림' 레이어 세트의 색감을 바꿨습니다. 불투명도도 낮췄습니다.

① 여기에서 '컬러 러프' 레이어 세트 내부를 정리합니다. '배경' 레이어 세트를 '컬러 러프' 레이어 세트와 같은 항렬에 놓고 '컬러 러프' 레이어 세트의 이름을 '인물 컬러 러프'로 바꿨습니다. 그다음 '인물 밑그림' 레이어 세트를 선택합니다.

02 밑그림을 따라 얼굴 선화를 그립니다. 브러시는 밑그림 그릴 때와 비슷하게 설정했습니다. 이 단계에서 세밀하게 선화를 그리려면 밑그림이 중요합니다.

③ '붓 크기 슬라이더의 배율 지정'에서 '×5.0'을 선택하고 브러시 크기를 '7'로 설정했습니다. 그 이후로는 '7~10' 크기로 그렸습니다.

④ 강도를 '52'로 설정했습니다.

① 새 레이어 세트를 만들고 이름을 '선화'라고 붙인 뒤 새 레이어를 만들고 이름을 '얼굴'이라고 붙였습니다.

② '붓' 도구를 선택하고 그리기 색으로는 어두운 파랑을 선택했습니다.

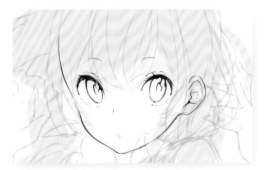

⑤ 얼굴 선화를 그렸습니다. 선은 굵기가 일정하지 않게 강약을 넣었습니다.

03 셔츠 선화를 그립니다. 나중에 수정할 가능성이 있기 때문에 얼굴과 몸은 각각 다른 레이어에 그립니다. 앞으로도 겹쳐지는 부분이 많으면 파트별로 레이어를 나눠서 그립니다.

① 새 레이어를 만들고 이름을 '옷'이라고 붙였습니다.

② 같은 브러시로 셔츠 선화를 그렸습니다.

04 밑그림을 따라 깨끗하게 덧그리는 작업은 신중한 만큼 선에 기세가 없어지기 쉬우니 그 점에 주의해서 균형을 생각하며 진행합니다.

① 균형을 생각하며 셔츠 선화를 그렸습니다. 밋밋한 느낌이 들지 않도록 셔츠의 앞여밈 부분에 생기는 그림자는 진하게 칠했습니다.

② 같은 레이어에 팔부터 손끝까지의 선화도 그렸습니다.

05 치마 선화를 그립니다. 치마는 선이 조금 복잡하기 때문에 밑그림을 바탕으로 플리츠를 첨가해서 그립니다.

③ 치마 선화를 그렸습니다.

① 새 레이어를 만들고 이름을 '치마 등'으로 붙였습니다.

④ 플리츠의 흐름 등을 더 깔끔하게 다시 그렸습니다.

② 브러시는 바꾸지 않고 브러시 크기는 '8'로 설정했습니다.

06 치마를 그린 다음 허리에 두른 카디건과 다리 선화도 그립니다. '옷' 레이어에 그렸습니다.

07 헤드폰의 선화를 그립니다. SAI에는 원형 도구가 없기 때문에 제가 평소 간단히 원을 그릴 때 사용하는 방법을 알려 드리겠습니다. 우선 새 레이어를 만들고 또렷한 브러시(이번에는 'Legacy Pen(2치 펜)'을 사용했습니다)를 이용해 적당한 굵기로 점을 하나 찍습니다.

② '2치 펜' 도구 선택

③ 브러시 크기는 '100'으로 설정

① 새 레이어를 하나 만듭니다.

④ '2치 펜' 도구로 점을 하나 찍었습니다.

08 레이어의 불투명도를 낮춘 다음 '레이어' 메뉴 → '자유 변형'(Ctrl+T)을 눌러 점의 크기와 방향을 조정해 헤드폰 밑그림에 맞춥니다.

② '레이어' 메뉴 → '자유 변형'을 선택했습니다.

① 새 레이어의 불투명도를 낮췄습니다.

③ 사이즈를 확대하고 회전시켜 위치를 맞춘 다음 Enter 키를 눌러 모양을 확정합니다.

09 그다음 위에 새 레이어를 만들고 원의 가장자리를 따라 선화를 그립니다. 원을 옮기거나 축소해 가며 필요한 만큼 선을 그어 헤드폰 형태를 그립니다.

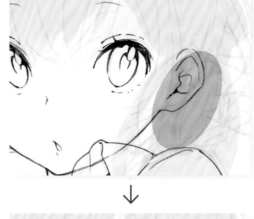

① 새 레이어를 만들고 이름을 '헤드폰'이라고 붙였습니다.

 ② '붓' 도구를 선택 ③ 브러시 크기는 '7'로, 그 외에는 순서 02와 마찬가지로 설정했습니다.

④ 원의 변형과 이동을 반복해서 헤드폰의 선화를 그렸습니다. 원은 '자유 변형'이나 'Move(이동)' 도구로 옮길 수 있습니다.

10 위의 과정을 반복해서 헤드폰을 다 그렸습니다. 이 방법을 쓰면 손으로 원의 가장자리를 따라 그려야 하니 커다란 원을 그릴 때는 적절하지 않겠네요…….

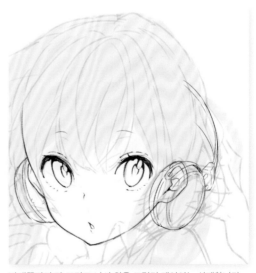

반대쪽까지 다 그리고 나서 원을 그렸던 레이어는 삭제합니다.

11 머리카락 선화를 그립니다. 머리카락을
그릴 때는 기세 있게 선을 긋습니다.

① 새 레이어를 만들고
이름을 '머리카락'이라고
붙였습니다.

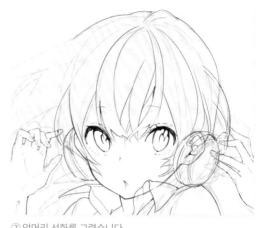

② 앞머리 선화를 그렸습니다.

12 모근 쪽으로 갈수록 머리카락 다발이 더
많이 겹쳐지는데 레이어를 따로 나누지
않고 'Eraser(지우개)' 도구로 지우면서
정리했습니다. 채색하면 다발감이 또 달
라지므로 나중에 선을 추가하거나 지워
서 조정합니다.

 '붓' 도구로 그리기　　 '지우개' 도구로 삭제

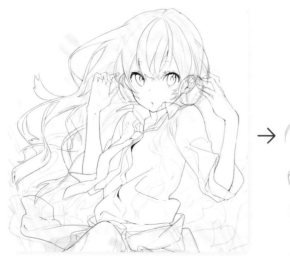 →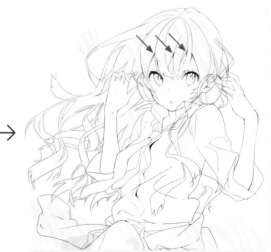

머리카락 전체의 선화를 그렸습니다. 다 그리고 나면 앞머리 부
근에 그림자를 그려 넣습니다.

13 운동화의 선화를 그립니다. 볼륨감 있게 표현하고 싶어서 밑그림보다 조금 더 크게 그렸습니다.

① '치마 등' 레이어를 선택했습니다.

② 운동화의 선화는 밑그림보다 조금 더 크게 그렸습니다.

14 인물 선화는 거의 끝났습니다. 여기에 양말과 넥타이, 손목의 헤어슈슈, 헤드폰 코드 등을 추가한 다음 겹쳐지는 부분은 지웁니다.

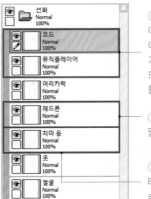

① 새 레이어를 만들고 이름을 '코드', '뮤직플레이어'라고 붙였습니다. 여기에 헤드폰과 연결된 코드, 뮤직플레이어의 선화를 그렸습니다.

② '헤드폰' 레이어에 양말의 선화를 그렸습니다.

③ '치마 등' 레이어에 넥타이와 헤어슈슈를 그렸습니다.

④ 양말, 넥타이, 헤어슈슈의 선화를 그렸습니다.

⑤ 헤드폰 코드, 뮤직플레이어의 선화를 그렸습니다.

15 마지막으로 가방과 소품의 선화를 그리면 선화 작업은 끝납니다.

👁 ☐	코드 Normal 100%
👁 ☐	뮤직플레이어 Normal 100%
👁 ☐	머리카락 Normal 100%
👁 ☐	헤드폰 Normal 100%
👁 ☐	치마 등 Normal 100%
👁 ☐	옷 Normal 100%
👁 ☐	얼굴 Normal 100%
👁 ✏	가방 Normal 100%

① 새 레이어를 만들고 이름을 '가방'이라고 붙였습니다.

② 가방과 소품의 선화를 그렸습니다. 여자아이가 지니고 있음직한 소품을 흩어 놓아 선화의 밀도를 높이고 발랄한 분위기를 연출했습니다.

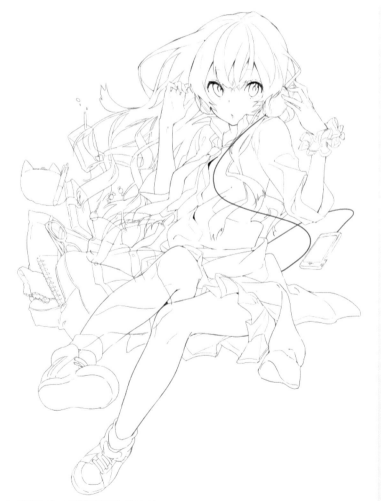

③ 선화를 완성했습니다.

01 '색 분할'은 채색에 들어가기 위한 준비 과정인데 각 파트를 레이어로 나누어 바탕색을 칠하는 작업입니다. 색 분할에는 초기 설정된 'Pencil(연필)' 도구를 사용합니다. SAI의 '연필' 도구는 실제 연필 같은 느낌이 아니라 색 늘이기나 혼색 없이 깔끔하게 칠할 수 있는 도구입니다. '연필' 도구와 '붓' 도구를 이용한 색 분할 결과를 비교해 보았습니다. '연필' 도구를 사용하면 얼룩지지 않고 배경과 뚜렷하게 구분됩니다.

 ① '연필' 도구

② '연필' 도구의 초기 설정. '붓 크기 슬라이더의 배율 지정'은 '×5.0', 브러시 크기는 '70'으로 설정했습니다. 브러시 농도는 '100'입니다.

 ④ '붓' 도구

⑤ '붓' 도구 설정. '붓 크기 슬라이더의 배율 지정'은 '×5.0', 브러시 크기는 '80'으로 설정했습니다. 브러시 농도는 '100'입니다. 그 밖에 Min Size(최소 사이즈), Blending(혼색), Dilution(수분량)이 초기 설정과 다릅니다.

③ '연필' 도구로 그렸습니다.

⑥ '붓' 도구로 그렸습니다.

⑦ '연필' 도구로 그린 꽃 뒤에는 배경을 넣어도 비쳐 보이지 않아 빈틈없이 색이 분할되어 있다는 사실을 알 수 있습니다.

⑧ '붓' 도구로 그린 꽃 뒤에 배경을 넣으면 똑같이 브러시 농도가 '100'이어도 색깔이 비쳐 보인다는 사실을 알 수 있습니다.

02 인물의 색 분할을 하겠습니다. 작업에 들어가기 전에 지금까지 만든 레이어를 정리해 둡니다. 인물과 가방, 소품의 선화를 각각 새 레이어 세트에 나누어 배치했습니다.

① '인물' 레이어 세트를 새로 만든 다음 그 안에 인물 선화 레이어 세트를 배치하고 이름을 바꿨습니다.

② 색 분할 레이어를 한데 모아둘 '색깔' 레이어 세트를 새로 만들었습니다.

③ '가방' 레이어 세트를 새로 만든 다음 그 안에 가방과 소품의 선화 레이어를 배치하고 이름을 바꿨습니다.

03 색 분할에는 몇 가지 방법이 있습니다. 우선 선화만 보이게 해 놓고 몸의 각 부위에 차례차례 색을 채웁니다. 제일 먼저 'Magic Wand(자동 선택)', 'Bucket(채우기)', '연필' 도구를 이용한 방법을 설명하겠습니다.

① '색깔' 레이어 세트 안에 '피부' 레이어를 만들었습니다.

② '자동 선택' 도구를 선택했습니다.

Detection Mode:
- ● Transparency (Strict)
- ○ Transparency (Fuzzy)
- ○ Color Difference

Transp diff. ±0

Target:
- ○ Working Layer
- ○ Selection Source
- ● All Image
- ☑ Anti-aliasing

③ 'Target(영역 선택 대상)'에서 'All Image'를 선택했습니다. 'All Image'를 선택하면 표시 상태인 모든 레이어가 자동 선택의 대상이 됩니다.

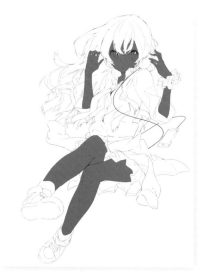

④ 피부 부분을 클릭해서 선택했습니다. 청보라색 부분이 선택된 영역입니다. 직전 선택 영역은 'Alt+클릭'으로 선택을 취소할 수 있고 선택 해제는 'Ctrl+D'를 누르면 됩니다.

04 채색용 컬러 러프 레이어에서 'Color Picker(스포이드)' 도구로 피부색을 추출합니다.

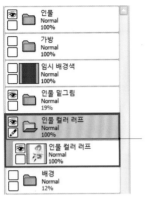

① '인물 컬러 러프' 레이어 세트를 열어 '인물 컬러 러프' 레이어를 표시 상태로 바꿉니다. 이때 불투명도를 낮춰 두었다면 '100%'로 되돌립니다.

② '스포이드' 도구를 선택

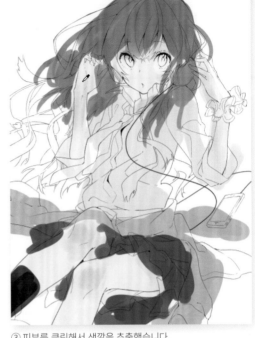

③ 피부를 클릭해서 색깔을 추출했습니다.

05 '피부' 레이어에서 '채우기' 도구를 이용해 아까 '스포이드' 도구로 추출한 그리기 색을 피부 부분에 칠합니다.

① '스포이드' 도구로 추출한 그리기 색

② '채우기' 도구를 선택했습니다.

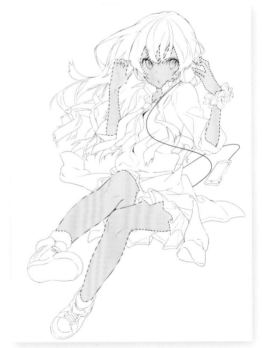

③ '자동 선택'에서 '스포이드' 도구로 전환하면 선택 영역이 점선으로 표시됩니다. 클릭해서 색을 채웠습니다.

06 선택이 안 된 자잘한 부분은 '연필' 도구로 칠합니다. 피부색과 흰색 배경은 구분이 어렵기 때문에 색 분할 레이어 아래쪽에 임시 배경색 레이어를 만들어 적당히 어두운 색깔로 채워 놓고 작업합니다.

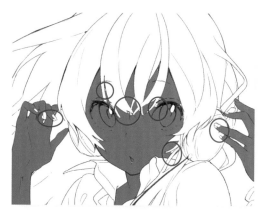

① '자동 선택' 도구로는 선택이 안 된 자잘한 부분

② 새 레이어를 만들고 이름을 '임시 배경색'이라고 붙였습니다. 어두운 색깔로 채웠습니다.

 ③ '연필' 도구 선택

 ④ 그리기 색을 선택하고 브러시 크기는 적당히 변경

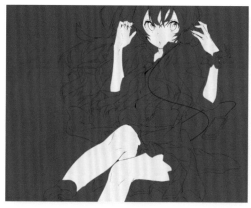

⑤ '임시 배경색' 레이어가 표시 상태입니다. 피부색이 제대로 칠해지지 않은 부분을 '연필' 도구로 칠합니다.

07 위에 다른 색깔이 겹쳐지는 부분(머리카락 등)은 일부러 피부 바깥쪽으로 조금 비어져 나가게 칠합니다.

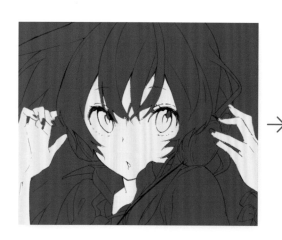 →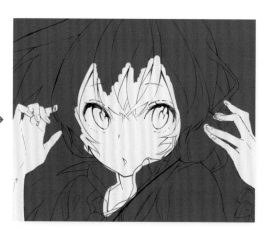

 TECHNIQUES

'자동 선택' 도구로 선택이 잘 안 될 때

'자동 선택' 도구는 클릭 한 번으로 닫힌 영역을 선택할 수 있는 아주 편리한 도구지만 닫힌 영역이 아니면 선택이 잘 안 됩니다. 이런 경우 영역을 닫으면 별문제 없지만 선을 이어서 막고 싶지 않을 때도 있습니다. 그럴 때는 '선택 펜' 도구를 이용하면 편리합니다.

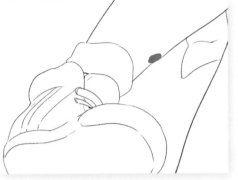

③ 선이 끊어진 부분을 찾아서 위의 그림처럼 '선택 펜' 도구로 막듯이 칠합니다.

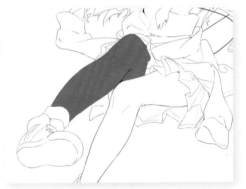

④ 그다음 '자동 선택' 도구로 오른쪽 다리를 클릭하면 칠한 부분을 포함해 오른쪽 다리만 선택됩니다.

 ⑤ 선택 범위를 깎고 싶을 때는 'SelEras(선택 지우개)' 도구로 지우면 됩니다.

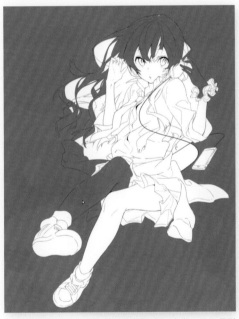

① 이번 일러스트에서 오른쪽 다리를 '자동 선택' 도구로 클릭해 보니 다리 이외의 부분도 함께 선택됩니다.

 ② 'Ctrl+D'로 선택을 해제하고 'SelPen(선택 펜) 도구를 선택합니다.

⑥ 덧붙이자면, 영역이 닫혀 있기만 하면 되니 그리기 색을 칠해서 영역을 닫은 다음 선택해도 됩니다.

08 다음은 '자동 선택', '선택 펜', '채우기' 도구를 이용한 방법입니다. 셔츠 부분을 색깔로 분할합시다. 아까와 마찬가지로 '자동 선택' 도구로 셔츠 부분을 선택합니다. '선택 펜' 도구는 브러시처럼 칠해서 선택 영역을 만들 수 있는 있는 도구입니다. 선이 끊어져 있는 부분도 선택 펜으로 막은 다음 자동 선택 하면 편리합니다(p.31 참조).

① 새 레이어를 만들고 이름을 '셔츠'라고 붙였습니다.

② 영역 선택 대상을 'All Image'로 지정한 경우 원하는 영역 안에 다른 그림이 있으면 선택에서 배제되므로 색 분할이 끝난 레이어는 비표시 상태로 바꿔 둡니다.

③ '자동 선택' 도구로 선택

 ④ '선택 펜' 도구를 선택 ⑤ 브러시 크기는 '50'을 선택

09 채색용 컬러 러프 레이어에서 '스포이드' 도구로 셔츠 색을 추출합니다.

① '인물 컬러 러프' 레이어 세트를 열어 '인물 컬러 러프' 레이어를 표시 상태로 바꿉니다. 이때 불투명도를 낮춰 두었다면 '100%'로 되돌립니다.

⑥ '자동 선택' 도구로 어느 정도 선택이 끝나면 '선택 펜' 도구로 칠해서 선택 범위를 넓힙니다.

⑦ 셔츠 위쪽으로 겹쳐지는 머리카락과 치마 부분에 조금 비어져 나가게 칠했습니다.

② '스포이드' 도구를 선택

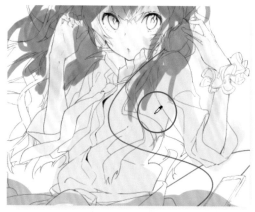

③ 셔츠를 클릭해서 색깔을 추출했습니다.

10 '셔츠' 레이어에서 '채우기' 도구로 셔츠 부분에 추출한 그리기 색을 칠하면 셔츠 색 분할은 끝납니다.

 ① '스포이드' 도구로 추출한 그리기 색

 ② '채우기' 도구를 선택

③ 셔츠를 클릭해 '채우기' 도구로 색을 채웠습니다.

④ '임시 배경색' 레이어를 표시 상태로 바꿔 빠진 부분이 없는지 확인합니다. 추가로 오른쪽 소매를 칠했습니다.

11 마지막으로 '연필'과 '지우개' 도구를 이용한 방법을 설명하겠습니다. 파트 수만큼 레이어를 만들고 먼저 '연필' 도구로 대강 칠합니다.

 ② '연필' 도구로 칠하며 그리기 색은 '인물 컬러 러프' 레이어에서 그때그때 '스포이드' 도구로 추출했습니다.

① 이번 일러스트에서 만든 색 분할 레이어입니다.

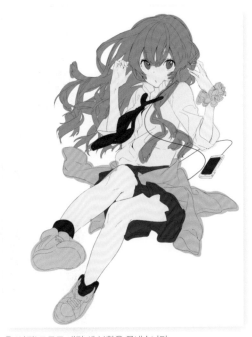

③ '연필' 도구로 대강 색 분할을 끝냈습니다.

12 제일 위에 있는 레이어부터 차례차례 '지우개' 도구를 이용해 불필요한 부분을 지웁니다.

① '지우개' 도구를 선택

② 비어져 나간 부분을 '지우개' 도구로 지웠습니다.

13 사실 저는 '자동 선택' 도구를 별로 좋아하지 않아서 색 분할을 할 때는 이 방법을 제일 많이 씁니다. 시간은 더 걸릴지 모르지만 단순하고 쉽습니다. 위쪽 레이어부터 다듬는 이유는 겹쳐지는 부분을 아래쪽 레이어에서는 지울 필요가 없어서 수고를 덜 수 있기 때문입니다. 저는 머리카락 끝부분 등을 선으로 막지 않고 나중에 채색하며 표현하는데 그런 점에서도 이 방법이 제일 편합니다. 각자 자신에게 맞는 방법과 그때그때 상황에 적합한 방법을 찾기 바랍니다.

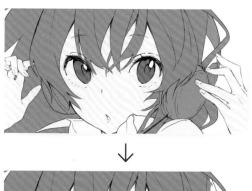

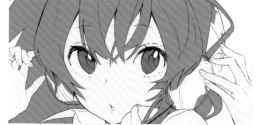

'헤드폰' 레이어를 비표시로 바꾼 상태. '헤드폰' 레이어가 '머리카락' 레이어 위에 있기 때문에 헤드폰에 가려지는 부분은 지울 필요가 없습니다.

채색으로 머리카락 끝을 표현했습니다. 저는 이런 표현 때문에 머리카락 끝부분을 선으로 막지 않을 때가 많습니다.

아래쪽 레이어의 색깔을 넘치게 칠하는 이유

어떤 방법으로 색 분할을 하든 아래쪽에 깔리는 색 분할 레이어는 약간 넘치게 칠하라고 했는데 왜 그렇게 해야 하는지 이해하기 쉽게 그림을 예로 들겠습니다. 이번 일러스트에서 '임시 배경색' 레이어의 색깔을 자주색으로 바꿔 봤습니다.

레이어의 배열 순서. '임시 배경색' 레이어가 제일 밑에 있습니다.

피부와 치마의 경우 '피부' 레이어가 아래쪽에 있는데 피부색 일부는 경계선에 딱 맞게 칠했습니다. 언뜻 보기에는 별문제가 없지만 배경색을 표시 상태로 바꾸면 경계 부분에 배경색이 드러나 보입니다. 이런 사태를 방지하기 위해서 아래쪽에 깔리는 레이어를 더 넉넉하게 칠해 놓을 필요가 있습니다.

'치마' 레이어를 표시 상태로 바꿨을 때. 일부 경계선에 딱 맞게 칠한 부분이 있습니다.

언뜻 보기에는 문제가 없어 보이지만······.

'임시 배경색' 레이어를 표시 상태로 바꾸면 배경색인 자주색이 드러나 보입니다.

14 인물의 색 분할이 끝났습니다. 인접하지 않은 파트는 한 레이어로 합쳐도 되지만 이번에는 나중에 색깔을 바꿀 예정이므로 작업하기 쉽게 거의 분리된 상태로 놔두었습니다(순서 11 참조). 뮤직플레이어만 '셔츠' 레이어에 칠했습니다.

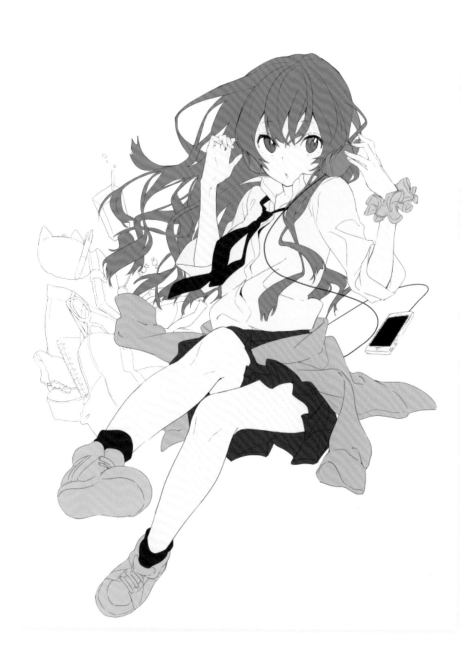

15 소품의 색 분할을 하겠습니다. 인물 때와 마찬가지로 진행합니다. 소품 색 분할을 할 때는 가급적 레이어를 나누지 않았습니다. 색깔도 나중에 정할 예정이므로 깊은 고민 없이 영역만 분할해둔다는 생각으로 칠했습니다. 이 단계에서 다시 한번 레이어 이름 등을 정리했습니다.

 '연필' 도구로 칠하기　 '선택 펜' 도구로 선택

 '채우기' 도구로 색깔 채우기　 '지우개' 도구로 불필요한 부분 삭제

① 가방을 칠했습니다.

② 수첩과 노트, 가방 손잡이를 칠했습니다.

③ 펜과 사탕, 사탕 껍데기, 음료수, 빵 등을 칠했습니다.

④ 파우치와 손수건, 사탕, 노트를 칠했습니다.

⑤ 안경을 칠했습니다.

⑥ '가방' 레이어 세트의 이름을 '가방·소품'으로 바꿨습니다.

⑦ 새 레이어 세트를 만들고 이름을 '가방 색깔'이라고 붙였습니다. 이번에 만든 색 분할 레이어들을 여기에 배치했습니다.

인물과 소품의 색 분할이 끝났습니다.

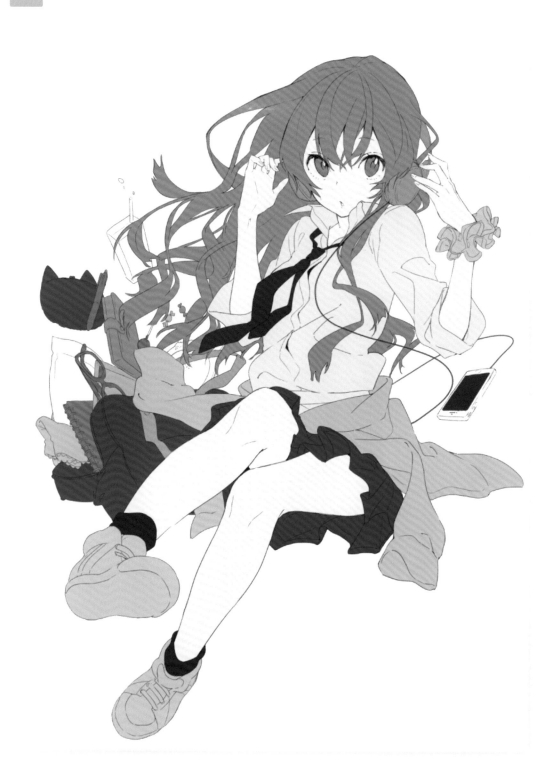

01 '배경' 레이어 세트를 표시 상태로 바꿔 전체 색 조합을 확인할 수 있게 만듭니다. 이제부터는 파트별로 색깔을 조정해 원하는 색조로 바꾸겠습니다.

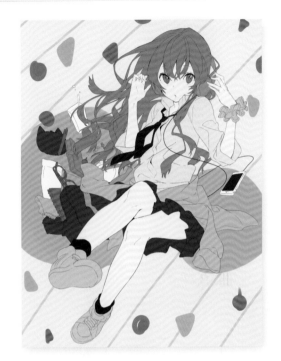

배경 러프가 들어 있는 '배경' 레이어 세트를 표시 상태로 바꾸고 불투명도를 '100'으로 설정했습니다.

02 색깔을 바꿀 때는 주로 다음 두 가지 방법을 사용합니다. '필터' 메뉴 → '색조·채도'를 이용하는 방법과 'Preserve Opacity(불투명도 유지)'에 체크한 다음 초기 설정된 '연필' 도구 등으로 원하는 색깔을 직접 칠하는 방법입니다.

② '필터' 메뉴 → '색조·채도'(Ctrl+U)의 '색조·채도' 패널을 이용해 치마 색깔을 바꿨습니다.

③ '불투명도 유지'에 체크했습니다. 레이어에는 'Lock'이라는 하늘색 글자가 생깁니다.

① 색깔을 변경할 레이어를 선택했습니다.

④ '연필' 도구로 직접 칠해서 색깔을 바꿨습니다. '불투명도 유지'에 체크하면 투명한 부분에는 그림을 그릴 수 없게 됩니다 (p.153 참조). 아주 편리한 기능이니 기억해 둡시다.

03 인물부터 배색해 나가겠습니다. 작은 부분의 색감까지 살짝살짝 바꾸거나 배경의 불투명도를 조정하는 등 여러모로 시행착오를 거치는 과정인데 그림의 인상을 좌우하는 부분부터 먼저 조정합니다. 가장 크게 인상을 바꾸는 부분이 머리카락 색깔입니다. 이번에는 오른쪽 그림처럼 세 가지 버전을 만들어 봤습니다. 원래 머리 색깔 레이어를 복사해서 각각 순서 02와 같은 방법으로 조정했습니다. 이 시점에서는 전부 다 그려 보고 싶다고 생각했습니다.

① 원래의 분홍색 머리카락입니다.

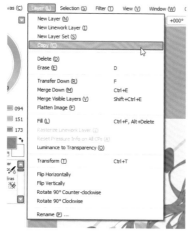

② '인물' 레이어 세트 안의 '색깔' 레이어 세트에 들어 있는 '머리카락' 레이어를 선택한 다음 'Layer(레이어)' 메뉴 → 'Copy Layer(레이어 복제)'를 누르면 복사할 수 있습니다. 또는 '머리카락' 레이어를 선택한 채 '전체 선택'(Ctrl+A)해서 '복사'(Ctrl+C)하고 '붙여넣기'(Ctrl+V) 해도 됩니다.

③ 금발에 가까운 밝은 머리색으로 바꿨습니다.

④ 흑발에 가까운 머리색으로 바꿨습니다.

04 시험 삼아 밝은 머리색을 기준으로 전체 색조를 조정해 보겠습니다. 머리색이 밝아지면 배경색, 노란 원과 색감이 중복되어 인상이 흐릿해집니다. 그래서 머리색에 따라 배경색을 조정해 밝은 색감과 어두운 색감, 두 가지 버전을 만들어 봤습니다. 색깔 선택은 기본적으로 개개인의 취향 문제이므로 정답은 없습니다. 여기에서 생각해야 할 점은 캐릭터와 배경의 대비 등 전체적인 균형입니다. 캐릭터가 더 돋보일 수 있도록 배색합니다.

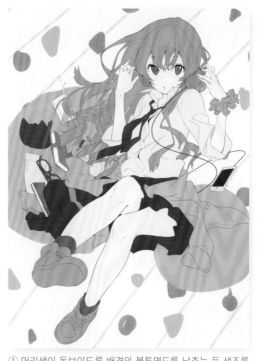

① 머리색이 돋보이도록 배경의 불투명도를 낮추는 등 색조를 조정했습니다. 치마와 넥타이, 양말의 색감도 바꿔 봤습니다.

② '배경' 레이어 세트를 선택하고 '레이어' 메뉴 → '레이어 복제'를 눌러 어두운 색감용 레이어 세트를 복사했습니다. 줄무늬 색깔도 바꾸고 싶어서 배경에서 분리하고 '색조·채도' 등을 이용해 각각의 색감을 조정했습니다.

③ 이 단계에서 '무늬' 레이어의 위치를 원 아래쪽으로 옮겼습니다.

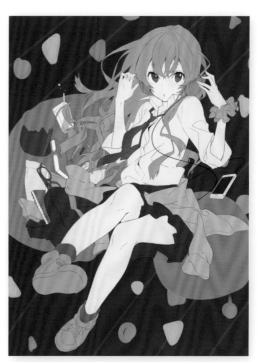

④ 배경 색감이 어두운 버전도 만들었습니다. 눈동자에도 그림자 색깔을 추가하고 전체적인 균형이 맞는지 확인합니다.

05 어떤 배경과도 잘 어울리도록 카디건의 색깔을 바꿨습니다.

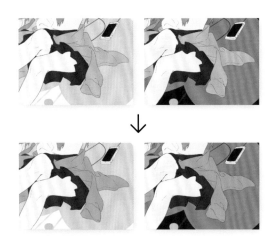

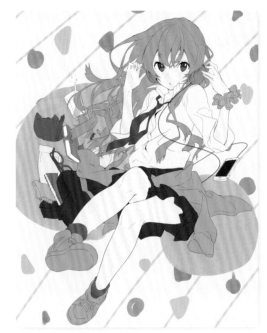

배경 색조가 밝든 어둡든 잘 어울리도록 카디건 색깔을 바꿨습니다.

06 아직 머리색을 정하지 못해 자잘한 부분부터 색깔을 조정하기로 했습니다. 넥타이에 체크무늬를 넣고 헤드폰과 헤어슈슈의 색깔을 바꿉니다. 자잘한 부분은 기본적으로 마음에 드는 색깔로 칠하되 색깔 수가 너무 많아지지 않게 주의합시다.

③ 새 레이어에 넥타이의 체크무늬를 '연필' 도구로 그렸습니다. '아래 레이어로 클리핑'했기 때문에 비어져 나가도 넥타이 바깥 부분은 보이지 않습니다.

② 새 레이어를 만들고 'Clipping Group(아래 레이어로 클리핑)'에 체크합니다. 클리핑한 레이어의 왼쪽 끝에는 빨간 선이 생깁니다.

① '인물' 레이어 세트 안의 '색깔' 레이어 세트에 들어 있는 '넥타이' 레이어를 선택하고 '불투명도 유지'에 체크한 다음 바탕색을 칠했습니다.

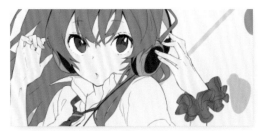

④ 헤드폰도 마찬가지로 '헤드폰' 레이어를 '불투명도 유지' 상태로 만든 다음 바탕색으로 연두색을 칠합니다. 그다음 새 레이어를 만들고 클리핑해서 파란 부분을 칠합니다. 헤어슈슈는 레이어를 '불투명도 유지'하며 '연필' 도구로 칠했습니다.

07 신발도 컬러풀하게 두 가지 버전을 만들어 봤습니다.

① '신발' 레이어 위에 새 레이어를 만들고 '아래 레이어로 클리핑'에 체크했습니다. 여기에 신발 색깔을 칠합니다.

② 두 가지 버전으로 신발 색깔을 칠했습니다.

08 소품 색깔도 조정합니다. 가방 색깔이 치마와 비슷해서 약간 바꿨습니다. 손수건과 수첩, 사탕 껍데기 등에 무늬를 넣습니다. 지금은 러프 상태이니 대강 칠합니다. 좋아하는 색깔이나 작업 당시 마음에 드는 색깔을 칠하되 짙은 색과 옅은 색이 균형 있게 배치되도록 신경 썼습니다. 상당히 갈등한 결과 군데군데 색깔을 바꿨습니다.

가방과 소품도 '가방 색깔' 레이어 세트 안의 레이어를 '불투명도 유지'해서 칠했습니다.

09 가끔 배경을 비표시로 바꿔 캐릭터의 균
형만 따로 확인해 봅시다.

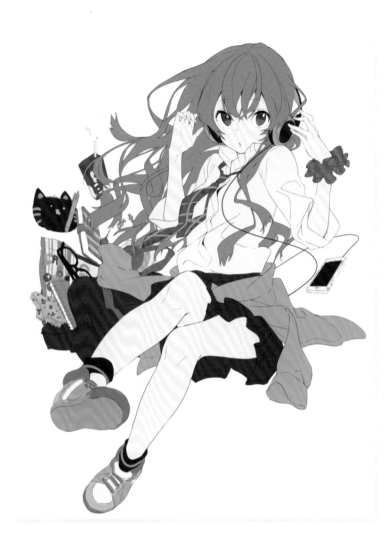

✏ TECHNIQUES

배색할 때의 포인트

제가 배색할 때 중요하게 생각하는 점은 무늬와 민무
늬의 배분 균형, 밝은 색과 어두운 색의 명암 배분 균
형, 고채도와 저채도의 배분 균형 등 기본적으로는 전
체적인 '균형'인데 이 '균형'도 결국은 개개인의 취향

에 크게 좌우된다고 생각합니다. 이 방법을 정답이라
고 생각하지 말고 자유롭게 원하는 대로 그려 보세요.

배경 배색

01 배경 러프도 더 세세하게 조정합니다. 무늬 부분에 주선을 추가하고 줄무늬는 더 촘촘하게 만들었습니다. 노란 원은 크기를 바꾸고 약간 절제된 색감으로 바꿨습니다.

① 새 레이어를 만들고 이름을 '무늬 주선'이라고 붙인 다음 무늬 부분에 주선을 추가했습니다.

② 새 레이어를 만들고 이름을 '줄무늬'로 바꾼 다음 선을 추가했습니다. 노란 원을 더 크게 그리고 색감도 바꿨습니다.

③ 배경 레이어의 배열순서는 이렇습니다.

02 노란 원은 무늬가 깔린 배경에서 민무늬인 영역을 만들어서 화면의 밀도를 조정하는 역할을 합니다.

무늬

민무늬

무늬

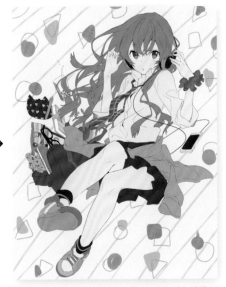

민무늬인 노란 원이 없으면 소품 주변이 어수선해 보입니다.

03 소품의 색깔을 약간 조정했습니다. 이제
배색이 거의 끝났습니다.

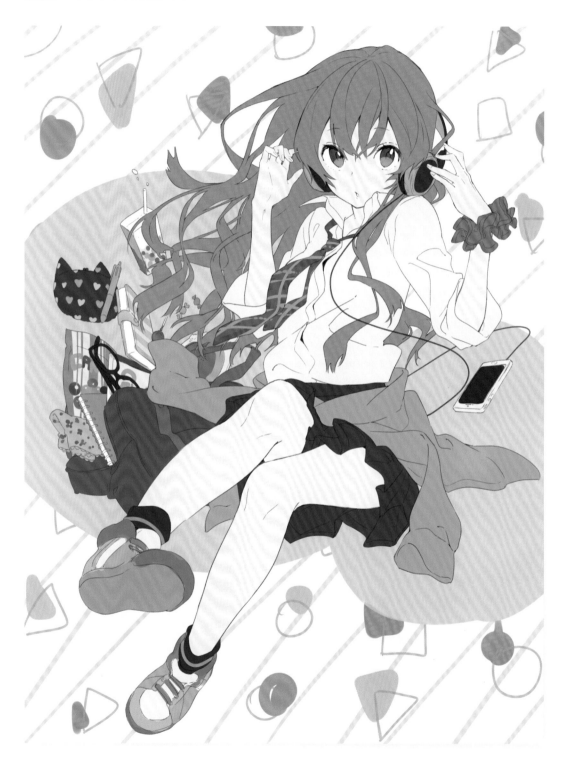

04 아까 준비한 다른 버전의 머리색과 배경색을 이리저리 조합해 봅시다. 개인적으로 몇 가지 마음에 드는 조합이 있었는데 이번에는 처음의 직감을 믿고 원래 색깔인 분홍색 머리카락과 밝은 배경으로 작업을 진행해 보기로 했습니다. 여기에서 말씀드리고 싶은 점은 어떤 색 조합이 좋고 나쁘다는 게 아니라 '이쪽 색깔이 더 좋다', '이 색깔을 이렇게 바꾸면 더 나아질 것 같다' 등 각자의 감각으로 느껴 주시고 그 감각을 일러스트에 활용하시길 바란다는 점입니다.

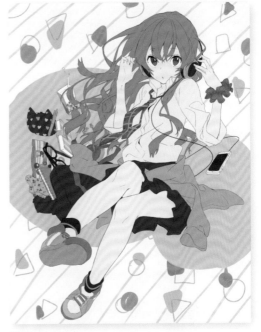

결정한 배색 버전

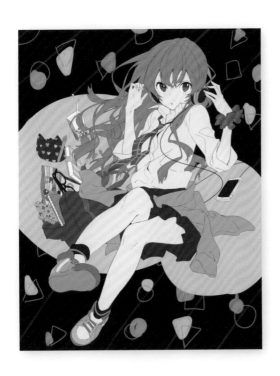

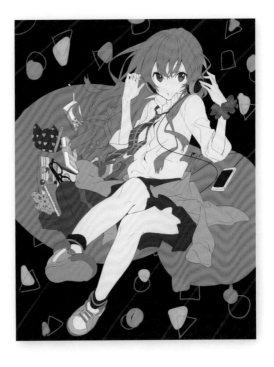

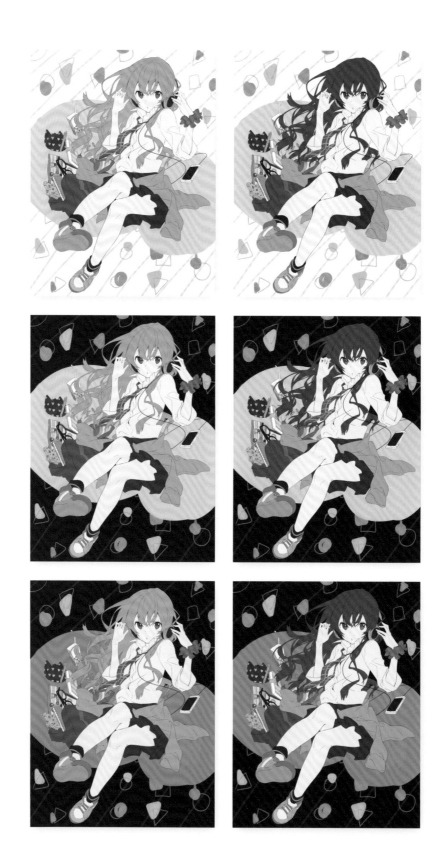

CHAPTER.02

SAI와 CLIP STUDIO PAINT로 채색과 마무리

SAI와 CLIP STUDIO PAINT로 채색과 마무리

Chapter.02에서는 SAI를 이용한 캐릭터와 소품의 채색, CLIP STUDIO PAINT를 이용해 패턴이 들어간 배경을 만들고 전체를 마무리하는 과정을 설명하겠습니다. 캐릭터와 소품, 배경의 균형 및 캐릭터와 소품을 배경보다 돋보이게 만드는 방법 등에 대해서도 알려 드리겠습니다.

채색 준비

01 세 종류의 브러시를 소개해 드리겠습니다. 채색에는 이 브러시들을 주로 사용하며 용도에 맞게 바꿔 씁니다. 각각 커스텀 도구로 미리 등록해 두고 사용하고 있습니다.

Normal	▲ ▲ ▲ ■ ■
Size	× 5.0 130.0
Min Size	55%
Density	100
Flat Bristle	70
(no texture)	95
Blending	6
Dilution	0
Persistence	0
	☐ Keep Opacity

Normal	▲ ▲ ▲ ■ ■
Size	× 5.0 205.0
Min Size	57%
Density	100
(simple circle)	62
(no texture)	95
Blending	35
Dilution	35
Persistence	80
	☐ Keep Opacity

Normal	▲ ▲ ▲ ■ ■
Size	× 5.0 40.0
Min Size	36%
Density	100
(simple circle)	46
(no texture)	52
Blending	20
Dilution	14
Persistence	13
	☐ Keep Opacity

① '붓' 도구의 설정을 변경한 브러시입니다(Advanced Settings(상세설정)은 초기 설정). 다른 색과 잘 섞이지 않기 때문에 뚜렷한 그림자 등을 칠할 때 사용합니다. 기본적으로는 브러시 모양을 'Flat Bristle(평필)'로 설정하지만 상황에 따라 'simple circle(일반 원형)'으로 변경하기도 합니다.
※ 앞으로 커스텀 (1) '붓' 도구로 기재하겠습니다.

② '붓' 도구의 설정을 변경한 브러시입니다(상세설정은 초기 설정). 색이 잘 늘어나고 잘 섞이므로 색깔 경계를 깔끔하게 바림하거나 그러데이션을 만들고 싶을 때 사용합니다.
※ 앞으로 커스텀 (2) '붓' 도구로 기재하겠습니다.

③ '붓' 도구의 설정을 변경한 브러시입니다(상세설정은 초기 설정). ①과 ②의 중간 역할입니다. 가는 선을 그을 때 자주 사용합니다.
※ 앞으로 커스텀 (3) '붓2' 도구로 기재하겠습니다.

02 어떤 브러시를 쓰든 어떤 부분을 칠하든 기본적인 채색 방법은 같습니다. 채색할 때는 '스포이드' 도구를 자주 씁니다. 가까이에 있는 색깔을 '스포이드' 도구로 추출해서 칠하고 추출해서 칠하는 과정을 반복해서 색깔들이 잘 어우러지게 만듭니다. 화면상에 없는 색깔을 사용할 때도 가까이에 있는 색깔을 추출해서 조정하면 전체적으로 통일감이 느껴집니다.

채색할 때 자주 쓰는 '스포이드' 도구

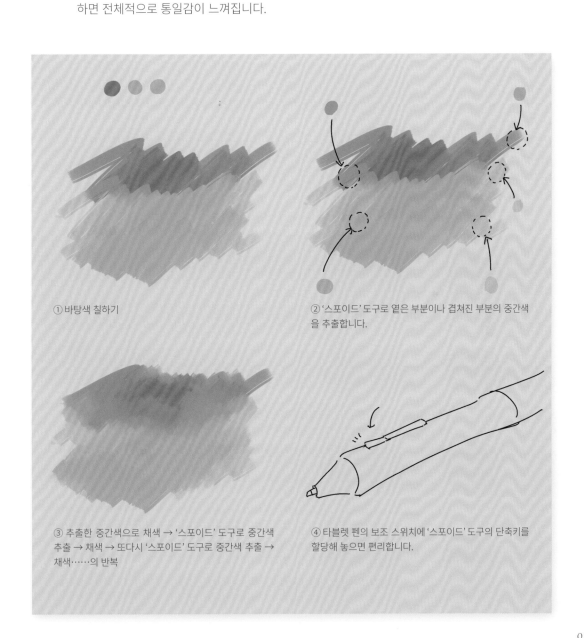

① 바탕색 칠하기

② '스포이드' 도구로 옅은 부분이나 겹쳐진 부분의 중간색을 추출합니다.

③ 추출한 중간색으로 채색 → '스포이드' 도구로 중간색 추출 → 채색 → 또다시 '스포이드' 도구로 중간색 추출 → 채색……의 반복

④ 타블렛 펜의 보조 스위치에 '스포이드' 도구의 단축키를 할당해 놓으면 편리합니다.

03 제가 생각하는 채색의 기본 순서입니다. 예외도 있을지 모르나 기본적으로 무엇을 칠하더라도 이 순서를 따르면 그럴듯해 보입니다. 바탕색에다 커다란 브러시로 뜬금없이 너무 짙은 그림자를 넣는 바람에 일러스트가 지저분해졌다…… 같은 실패도 줄어듭니다. 기본 순서를 지키면서 재질에 따라 세부적인 채색 방법을 바꾸는 등 여러 가지로 응용할 수도 있습니다.

채색은 '대강' → '정밀', '대' → '소'의 순서(①부터 ⑤)로 작업합니다.

채색이 정밀해질수록 바탕색과의 대비가 더 강해집니다.

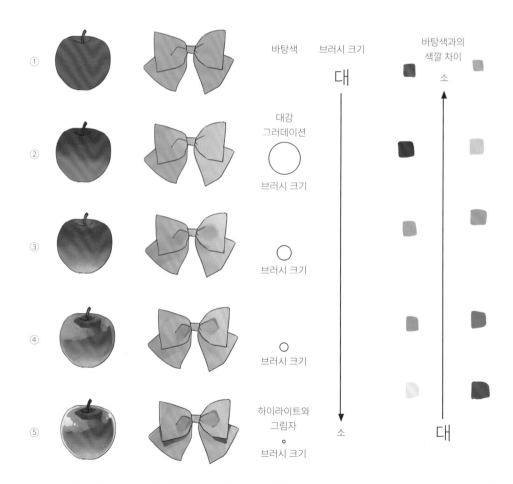

커스텀 도구를 등록하는 방법

커스텀 도구 트레이에 있는 도구들은 설정이 바뀌면
손쉽게 초기 상태로 되돌릴 수 없지만 복사하거나 새
로 만들어서 자유롭게 커스터마이즈할 수 있습니다.
그러니 자기 취향에 맞는 여러 가지 버전의 도구를 갖
추고 싶거나 설정을 그대로 유지하고 싶은 도구가 있
다면 커스텀 도구로 등록하기를 추천합니다. 앞에서
말씀드린, 제가 평소 사용하는 세 종류의 브러시도 커
스텀 도구로 등록했습니다. 방법은 아주 간단하니 기
억해 둡시다.

③ 'Custom Tool' 패널이 나타나면 이름 등을 정하고 'OK' 버
튼을 누릅니다.

④ 설정한 대로 도구 이
름이 바뀌었습니다. 그다
음 각 항목들을 원하는
대로 조정하면 커스텀 도
구가 완성됩니다.

① 커스텀 도구 트레이의 빈 회색 상자 위에서 마우스 오른쪽
버튼을 클릭하면 메뉴가 나타납니다. 메뉴에서 새로 만들고
싶은 도구를 선택합니다.

② 선택한 도구의 초기
설정 버전이 트레이에 새
로 생기면 더블클릭 합
니다.

⑤ 도구를 지우고 싶으면 도구 아이콘 위에서 마우스 오른쪽
버튼을 클릭했을 때 나타나는 메뉴에서 'Delete(삭제)'를 누릅
니다.

피부 채색

01 채색에 들어가기 전에 색 분할 레이어를 전부 '불투명도 유지' 상태로 바꿔 놓습니다. 이렇게 하면 색 분할 범위에서 벗어나지 않게 색을 칠할 수 있습니다.

'헤어슈슈' 레이어를 선택하고 '불투명도 유지'에 체크했습니다. 다른 색 분할 레이어에도 똑같이 합니다.

02 피부부터 칠하겠습니다. '피부' 레이어를 선택하고 먼저 큰 사이즈의 커스텀 (2) '붓' 도구를 이용해 바탕색보다 조금 더 짙은 색으로 희미하게 얼굴과 손에 음영을 넣습니다.

① 커스텀 (2) '붓' 도구를 선택했습니다.

② 브러시 크기는 '150~300' 정도, 최소 사이즈는 '50%' 이상으로 설정했습니다.

Normal		
Size	x 5.0	145.0
Min Size		60%
Density		100

R 254
G 232
B 197

③ 그리기 색을 선택했습니다.

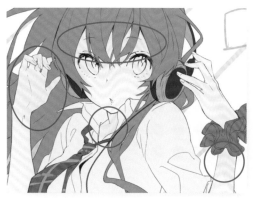

④ 손과 턱 아래, 앞머리 아래 등에 연하게 음영을 넣었습니다.

03 마찬가지로 다리에도 연하게 음영을 넣었습니다. 무릎 아래와 넓적다리, 장딴지 등 그림자가 생기는 부분을 고려하며 칠합니다.

 TECHNIQUES

브러시의 '최소 사이즈'란?

브러시의 설정 항목 중 '최소 사이즈'란 필압에 의해 표현되는 최소 브러시 크기를 가리키며 예를 들어 브러시 크기가 '100', 최소 사이즈가 '50%'인 경우 아무리 필압이 약해도 브러시 크기 '100'의 '50%'인 '50' 이하로 그려지는 일은 없습니다.

대강 음영을 넣고 싶으면 크게, 세세하게 묘사하고 싶으면 작게 최소 사이즈를 상황에 따라 조정합니다.

Normal	▲ ▲ ▲ ■
Size	x 5.0 100.0
Min Size	50%
Density	100
(simple circle)	50
(no texture)	95
Blending	35
Dilution	35
Persistence	80
☐ Keep Opacity	
☑ Advanced Settings	
Quality	3
Edge Hardness	0
Min Density	0
Max Dens Prs.	100%
Hard <-> Soft	100
Press: ☑ Dens ☑ Size ☑ Blend	

최소 사이즈 설정 항목

최소 사이즈의 설정을 변경하려면 '상세설정' 의 '사이즈'가 체크되어 있어야 합니다.

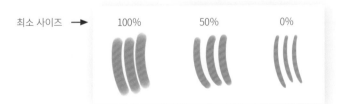

최소 사이즈 ➡ 100% 50% 0%

최소 사이즈가 '100%', '50%', '0%'일 때 '같은 크기(100)'의 브러시로 같은 필압을 줘서 그린 예시입니다. 최소 사이즈가 '100%'면 아무리 필압이 약해도 100% 크기로 그려지기 때문에 가장 굵습니다. 반대로 최소 사이즈가 '0%'일 경우에는 필압의 영향을 그대로 받기 때문에 같은 크기의 브러시라도 가늘게 그려집니다.

04 그다음 더 짙은 색으로 얼굴 주변의 세
세한 그림자를 칠합니다. 여기에서는 커
스텀 (3) '붓2' 도구를 사용합니다.

① 커스텀 (3) '붓2' 도구를 선택했습니다. 브러시 크기
는 '20~50' 정도, 최소 사이즈는 '0~50%'로 적당히 변
경합니다.

R		248
G		173
B		149

② 아까보다 조금 더 짙
은 색을 선택했습니다.

③ 뚜렷한 그림자를 그립니다. 머리카락 그림자와 볼의 홍조, 턱
아래의 그림자를 대강 칠했습니다.

④ 턱 아래 그림자를 다듬고 앞머리로 인한 그림자를 조정하면
얼굴 주변 그림자는 완성입니다.

05 같은 색깔로 손 그림자도 칠합니다. 같은
브러시를 사용합니다.

① 손바닥과 소맷부리 근처, 엄지손가락 아래쪽 등에 그림자를
넣었습니다.

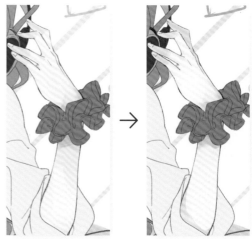

② 손끝과 헤어슈슈 밑, 소맷부리 근처에 그림자를 넣었습니다.

06 다리도 칠합시다. 왼쪽 다리는 무릎 아래 쪽의 각도를 표현하기 위해 짙은 그림자를 넣습니다.

① 계속해서 커스텀 (3) '붓2' 도구를 사용합니다. 설정도 같습니다.

R ▭▭▭▭ 253
G ▭▭▭▭ 211
B ▭▭▭▭ 186

② 그리기 색은 얼굴 주변보다 조금 더 연한 색깔을 선택했습니다.

↓

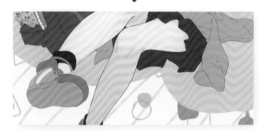
③ 무릎 아래쪽에 짙은 그림자를 넣었습니다.

07 다리에 하이라이트를 추가합니다. '피부' 레이어 위에 새 레이어를 만들고 '아래 레이어로 클리핑'에 체크해서 그립니다.

☐ Preserve Opacity ☑ Clipping Group
○ Selection Source

① '피부' 레이어 위에 새 레이어를 만들고 이름을 '피부 하이라이트'라고 붙였습니다. '아래 레이어로 클리핑'에 체크했습니다.

② 계속해서 커스텀 (3) '붓2' 도구를 사용합니다. 설정도 같습니다.

R ▭▭▭▭ 255
G ▭▭▭▭ 248
B ▭▭▭▭ 239

③ 흰색에 가까운 색깔을 선택했습니다.

④ 하이라이트를 그렸습니다. 다리의 가장자리 부분 등에 하이라이트를 넣습니다.

⑤ 흰색에 가까운 색깔로 그려진 부분이 하이라이트입니다. 알아보기 쉽게 '아래 레이어로 클리핑'의 체크를 해제하고 임시 배경색을 표시 상태로 바꿨습니다.

목적에 맞게 채색 방법 바꾸기

채색 방법은 색 분할 레이어에 직접 칠하는 방법과 클리핑 레이어를 이용해 색깔을 겹치는 방법, 두 가지를 구분해서 사용합니다. 어떻게 구분해서 사용하는지 간단히 설명하자면 다음과 같습니다.

· '색깔을 또렷하게 보이고 싶을 때'는 클리핑을 이용합니다.
· '바탕색과 잘 어우러지게 칠하고 싶을 때, 색깔이 섞이는 느낌을 내고 싶을 때'는 직접 칠하는 방법을 쓰고 있습니다.

아래 그림처럼 색 분할 레이어에 직접 칠할 경우 그리기 색이 바탕색과 섞이기 때문에 한 번 그어서 그리기

색을 원래 색깔 그대로 나타내기는 어렵습니다. 그래서 바탕색과 잘 어우러지게 칠하고 싶거나 섞이는 느낌을 내고 싶을 때 후자의 방법을 이용합니다.

이에 비해 클리핑 레이어를 이용해 색깔을 겹치는 경우에는 바탕색의 영향을 받지 않기 때문에 원래 색깔을 또렷하게 칠할 수 있습니다. 그래서 방금처럼 하이라이트로 사용할 때가 많습니다.

클리핑 레이어도 불투명도 유지에 체크해서 색깔을 바꾸거나 그림을 그릴 수 있기 때문에 무늬 등을 그려 넣을 때도 이 방법을 이용합니다.

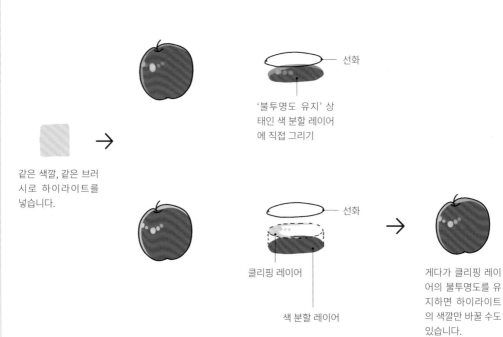

선화

'불투명도 유지' 상태인 색 분할 레이어에 직접 그리기

같은 색깔, 같은 브러시로 하이라이트를 넣습니다.

선화

클리핑 레이어

색 분할 레이어

게다가 클리핑 레이어의 불투명도를 유지하면 하이라이트의 색깔만 바꿀 수도 있습니다.

08 계속해서 '피부' 레이어에 눈의 흰자위를 칠합니다.

③ 흰색에 가까운 색깔을 선택했습니다.

R 254
G 249
B 240

① '피부' 레이어를 선택했습니다.

 ② 계속해서 커스텀 (3) '붓2' 도구를 사용합니다. 설정도 같습니다.

④ 흰자위 부분을 그렸습니다('눈' 레이어가 비표시 상태입니다).

09 '피부' 레이어에 눈꺼풀 그림자를 그린 다음 눈꼬리부터 시작해 아래쪽 눈꺼풀에 짙은 아이라인을 넣었습니다.

 ① 계속해서 커스텀 (3) '붓2' 도구를 사용합니다. 브러시 크기는 '15', 최소 사이즈는 '11%'로 설정했습니다.

R 230
G 200
B 184

② 눈꺼풀 그림자용 그리기 색을 선택하고 그림자를 넣었습니다.

R 248
G 121
B 105

③ 눈꼬리 아이라인용 그리기 색을 선택하고 아이라인을 넣었습니다.

④ 눈꺼풀 그림자와 눈꼬리의 아이라인을 그렸습니다.

⑤ 얼굴 선화를 비표시 상태로 바꿔 봤습니다.

10 전체적으로 확인이 끝나면 '피부' 레이어
는 거의 완성입니다.

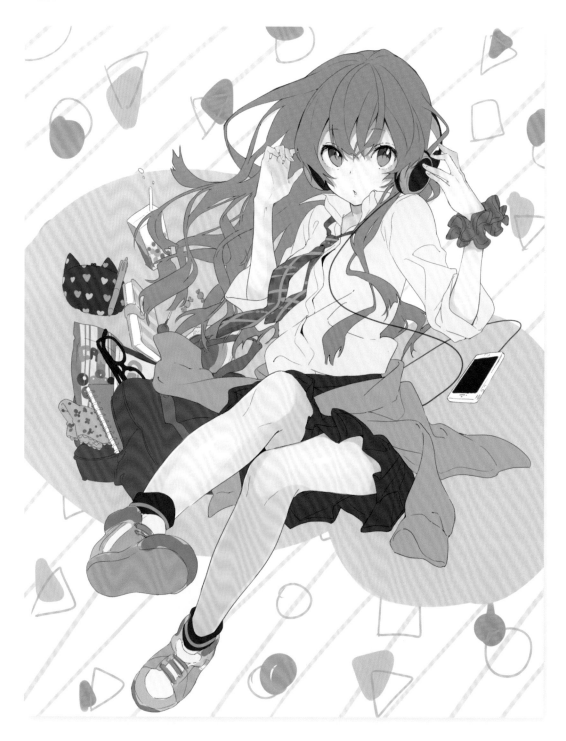

기타 신체부위와 소품의 대강 채색

01 피부는 처음부터 정밀 채색까지 끝냈지만 다른 파트는 먼저 색을 대강 칠합니다. 한 파트에 너무 집중해서 세세한 작업까지 하다 보면 전체의 균형을 놓치고 일부에만 매달리게 되기 쉽습니다. 전체를 보면서 균형 있게 채색 작업을 진행해 나가겠습니다. 커스텀 (1)과 ②의 '붓' 도구를 이용합니다. 먼저 머리카락부터 칠해 봅시다. 밝은 색깔을 부드럽게 섞여들도록 칠합니다.

① '머리카락' 레이어를 선택했습니다.

 ② 커스텀 (2) '붓' 도구를 선택했습니다.

④ 그리기 색을 선택했습니다.

③ 브러시 크기는 '150~300' 정도, 최소 사이즈는 '50%' 이상으로 설정했습니다.

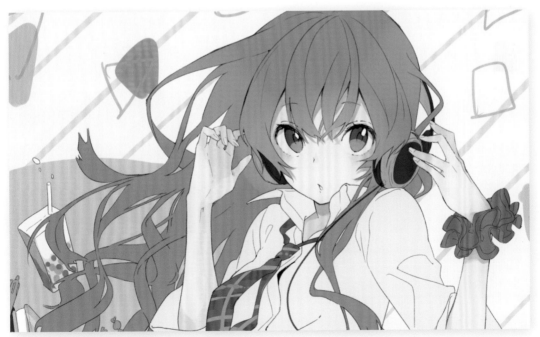

⑤ 밝은 색을 머리 부분에 대강 칠했습니다.

 02 방금 칠한 색깔을 바림하면서 조금 더 짙은 색으로 음영을 추가합니다.

 ① 계속해서 커스텀 (2) '붓' 도구를 사용합니다. 설정도 같습니다.

R ——————————△—— 213
G ————△—————————— 116
B ————△—————————— 124

② 그리기 색을 선택했습니다.

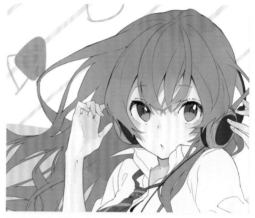

③ 음영을 추가했습니다.

03 머리카락 안쪽에 알아보기 쉽게 음영을 넣습니다. 이 부분에는 커스텀 (1) '붓' 도구의 평붓을 사용했습니다. 색깔은 옅은 청자색입니다. 왜 이 색깔로 음영을 넣는지 이유를 설명하자면 어려운데…… 제일 큰 이유는 그렇게 하고 싶기 때문입니다. 인상적인 색깔로 그림자를 넣으면 일러스트에 분위기를 낼 수 있습니다. 이번처럼 캐릭터가 중심이며 공간이 자유로운 일러스트에서는 너무 현실적으로 묘사하는 데 연연하지 말고 개성 있는 연출을 하려고 노력하고 있습니다. 당시 기분이나 조명 색깔 등에 맞춰 그림자나 하이라이트도 여러 가지 색깔로 넣어 봅시다. 여기에서도 머리 가장자리를 따라 하이라이트를 대강 넣었습니다.

Normal	▲ ▲ ▲ ■	
Size	× 5.0	105.0
Min Size		30%
Density		100

② 브러시 크기는 '105', 최소 사이즈는 '30%'로 설정했습니다.

R ——————————△—— 170
G ——————————△—— 169
B ——————————————△ 220

③ 그리기 색을 선택했습니다.

 ① 커스텀 (1) '붓' 도구를 선택했습니다.

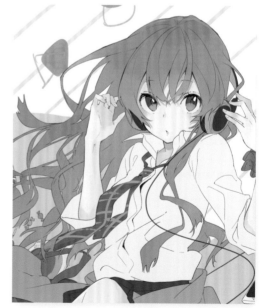

④ 머리카락 안쪽에 청자색으로 음영을 넣었습니다. 바탕색과 어우러지게 하고 싶어서 '머리카락' 레이어에 바로 칠했습니다.

04 셔츠 그림자도 밝은 색부터 칠한 다음 어두운 색으로 대강 칠합니다. 여기에서도 평필을 사용합니다.

 ① 계속해서 커스텀(1) '붓' 도구를 사용합니다.

② 브러시 크기는 '180', 최소 사이즈는 '48%'로 설정했습니다.

③ 밝은 그리기 색을 선택했습니다.

⑤ 어두운 그리기 색을 선택했습니다.

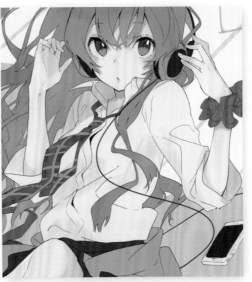

④ 밝은 그리기 색으로 대강 음영을 넣었습니다. 소맷부리, 옷깃부터 어깨까지, 겨드랑이 아래, 치마와의 경계, 가슴 아래 등 그림자가 생기는 부분을 칠했습니다.

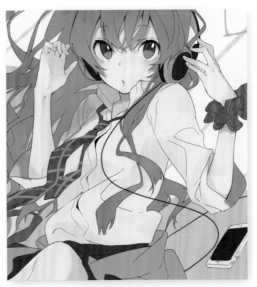

⑥ 어두운 그리기 색으로 음영을 넣었습니다. 이 색깔로는 소맷부리, 옷깃부터 어깨까지를 칠했습니다.

05 같은 요령으로 카디건, 치마, 가방 레이어를 각각 선택해서 칠했습니다. 넥타이나 헤어슈슈 등 자잘한 부분은 나중에 칠하겠습니다.

 ① 커스텀 (2) '붓' 도구를 선택했습니다.

Normal	▲▲▲■	
Size	x 5.0	230.0
Min Size		70%
Density		100

② 브러시 크기는 '230' 정도, 최소 사이즈는 '70%'로 설정했습니다.

 ⑥ 커스텀 (1) '붓' 도구를 선택했습니다.

Normal	▲▲▲■	
Size	x 5.0	85.0
Min Size		48%
Density		100

⑦ 브러시 크기는 '85' 정도로 설정했습니다.

 ⑧ 밝은 그리기 색을 선택한 다음 채색

 ⑨ 더 밝은 그리기 색을 선택한 다음 채색

Normal	▲▲▲■	
Size	x 5.0	255.0
Min Size		48%
Density		100

⑪ 같은 브러시인데 브러시 크기를 '255' 정도로 설정했습니다.

 ⑫ 밝은 그리기 색을 선택한 다음 채색

 ⑬ 어두운 그리기 색을 선택한 다음 채색

 ③ 밝은 그리기 색을 선택한 다음 채색

 ④ 어두운 그리기 색을 선택한 다음 채색

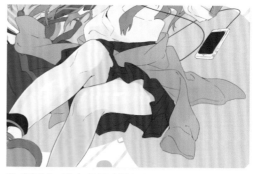

⑤ 카디건에 그림자 색깔을 칠했습니다.

⑩ 치마 안쪽에 그림자 색깔을 칠했습니다. 파랑에서 노랑으로 점점 색깔이 바뀝니다.

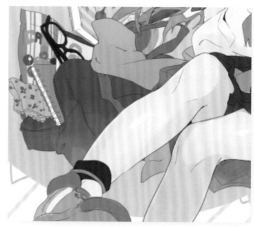

⑭ 가방에 그림자 색깔을 칠했습니다.

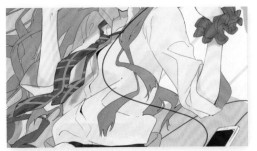
기타 신체부위와 소품의 세부 채색

01 셔츠의 그림자 부분에서 스포이드 도구로 색을 추출해서 세부 음영을 넣겠습니다. '셔츠' 레이어를 선택하고 커스텀 (3) '붓2' 도구로 세세한 그림자를 칠합니다.

 ① 커스텀 (3) '붓2' 도구를 선택했습니다.

 ② 브러시 크기는 '20~50' 정도, 최소 사이즈는 '26%'로 설정했습니다.

 ③ 소맷부리에서 짙은 색을 '스포이드' 도구로 추출했습니다.

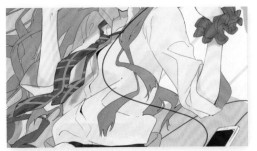

④ 소맷부리에서 짙은 색을 추출해 넥타이 그림자를 그렸습니다.

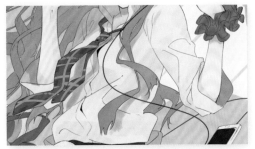

⑤ 머리카락 그림자를 그린 다음 셔츠 주름을 따라 음영을 넣었습니다.

02 마찬가지로 카디건과 치마도 각각의 레이어에서 자세히 칠합니다. 커스텀 (2) '붓' 도구와 ③ '붓2' 도구를 이용해 음영을 넣습니다.

 ① 커스텀 (2) '붓' 도구를 선택했습니다. 브러시 크기는 '30~50' 정도로 설정했습니다. 넓게 번지는 듯한 그림자를 넣고 싶을 때 사용합니다.

 ② 커스텀 (3) '붓2' 도구를 선택했습니다. 세세한 그림자를 넣을 때 사용합니다. 설정은 셔츠를 칠할 때와 같습니다.

 ③ 카디건용 그리기 색을 선택한 다음 칠했습니다.

 ④ 치마용 그리기 색을 선택한 다음 칠했습니다.

↓

⑤ 커스텀 (2)로 넓게 퍼진 그림자를 그린 다음 커스텀 (3)으로 또렷한 그림자를 그렸습니다.

 03 치마는 바깥 면과 안감의 색깔을 구분하고 끝부분에 하이라이트를 넣었습니다.

 ① 커스텀 (3) '붓2'를 선택했습니다.

 ② 브러시 크기는 '20' 정도, 최소 사이즈는 '11%'로 설정했습니다.

 ③ 하이라이트용 그리기 색을 선택했습니다.

④ 끝부분에 하이라이트를 넣었습니다.

 04 치마 안감 끝부분에 분홍빛을 첨가했습니다. 밑단의 박음질된 선에도 하이라이트를 넣습니다.

 ① 커스텀 (3) '붓2'를 선택했습니다.

 ② 브러시 크기는 '14' 정도로 설정했습니다.

 ③ 그리기 색을 선택한 다음 안감에 하이라이트를 넣었습니다.

④ 커스텀 (1) '붓' 도구를 선택했습니다.

⑤ 브러시 크기는 '75' 정도, 최소 사이즈는 '26%'로 설정했습니다.

⑥ 그리기 색을 선택한 다음 안감 끝부분을 칠했습니다.

↓

⑦ 안감에 하이라이트를 넣고 안감 끝부분에 분홍 색조를 첨가했습니다.

05

넥타이는 바탕색이 짙으므로 그 위에 밝은 색을 칠해 입체감을 나타냈습니다.

① '넥타이' 레이어를 선택했습니다.

 ② 커스텀 (1) '붓' 도구를 선택

 ③ 브러시 크기는 '35'를 선택

06

'넥타이' 레이어 위에 클리핑 레이어를 만들고 무늬를 넣습니다.

① '넥타이' 레이어 위에 새 레이어를 만들고 이름을 '넥타이 무늬1'이라고 붙였습니다. '아래 레이어로 클리핑'에 체크했습니다.

 ② 커스텀 (1) '붓' 도구를 선택

 ③ 브러시 크기는 '20'을 선택

 ④ '스포이드' 도구로 머리카락에서 그리기 색을 추출했습니다.

⑤ 넥타이에 밝은 색을 칠했습니다.

 ④ 배색할 때 만든 '넥타이 무늬' 레이어에서 '스포이드' 도구를 이용해 그리기 색을 추출했습니다.

⑤ 넥타이에 큼직한 무늬를 그렸습니다.

07 클리핑 레이어를 추가해서 무늬를 늘립니다. 체크무늬처럼 색깔 수가 많은 무늬는 색깔 수만큼 레이어를 나누면 편리합니다. 나중에 따로따로 음영을 넣기 위해서입니다.

① '넥타이 무늬1' 레이어 위에 새 레이어를 만들고 이름을 '넥타이 무늬2', '넥타이 무늬3'이라고 붙였습니다. '아래 레이어로 클리핑'에 체크했습니다.

 ② '붓' 도구를 선택했습니다.

③ '붓 크기 슬라이더의 배율 지정'에서 '×5.0'을 선택하고 브러시 크기를 '14'로 설정했습니다.

④ 브러시 농도를 '88'로, 텍스처를 '종이'로, 강도를 '52'로, 혼색을 '43'으로 설정했습니다.

 ⑤ 배색할 때 만든 '넥타이 무늬' 레이어에서 '스포이드' 도구를 이용해 그리기 색을 추출했습니다.

⑥ '넥타이 무늬2' 레이어에 가느다란 무늬를 그렸습니다. 텍스처를 '종이'로 설정했기 때문에 종이에 그린 듯한 질감이 생겼습니다.

 ⑦ 같은 브러시에서 브러시 크기 '5'를 선택했습니다.

 ⑧ 배색할 때 만든 '넥타이 무늬' 레이어에서 '스포이드' 도구를 이용해 그리기 색을 추출했습니다.

⑨ '넥타이 무늬3' 레이어에 가느다란 무늬를 그렸습니다. 같은 브러시로 그렸기 때문에 이번에도 종이에 그린 듯한 질감이 생겼습니다.

08 넥타이 바탕색에 음영을 넣었듯이 무늬에도 음영을 넣습니다. 클리핑한 레이어의 '불투명도 유지'에 체크하고 나서 그림자를 칠합니다.

 ⑥ 커스텀 (2) '붓' 도구를 선택했습니다.

 ⑦ 그리기 색을 선택했습니다.

① '넥타이 무늬1~3' 레이어의 '불투명도 유지'에 체크했습니다.

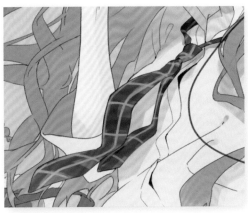

⑧ '넥타이 무늬2' 레이어에서 밝은 색깔로 음영을 조정했습니다. 브러시 크기는 바꿔도 상관없지만 불투명도 유지에 체크한 상태이므로 큰 사이즈로 칠해도 색영역 바깥으로 비어져 나가지 않습니다.

 ⑨ 그리기 색을 선택했습니다.

 ② 커스텀 (1) '붓' 도구를 선택했습니다.

 ③ 브러시 크기는 '25'를 선택했습니다.

 ④ 그리기 색을 선택했습니다.

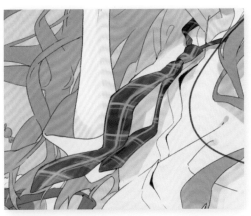

⑩ '넥타이 무늬3' 레이어에서도 밝은 색깔로 음영을 조절했습니다. 알아보기 힘들 수도 있지만 이 작업을 하느냐 마느냐에 따라 입체감이 달라지므로 한번 해 보시기 바랍니다.

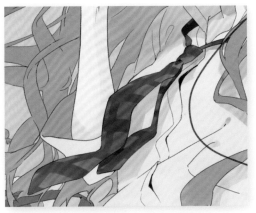

⑤ '넥타이 무늬1' 레이어에 어두운 색깔로 음영을 넣었습니다.

09 넥타이 무늬 레이어의 'Paints Effect(소재 효과)'에서 'Fringe(수채 경계)'를 선택해서 효과를 적용합니다.

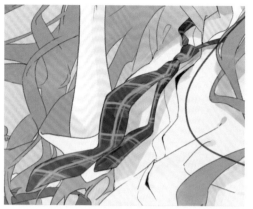

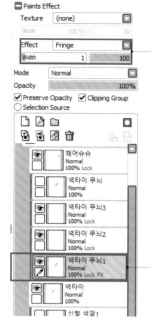

② 소재 효과에서 '수채 경계'를 선택하고 폭을 '1', 강도를 '100'으로 설정합니다.

① '넥타이 무늬1' 레이어를 선택했습니다.

③ '넥타이 무늬1' 레이어에 그린 무늬의 가장자리가 강조되었습니다.

 TECHNIQUES

Fringe(수채 경계)란?

레이어 패널 위쪽에 있는 '소재 효과'의 왼쪽 버튼을 눌러 나타나는 항목에서 설정할 수 있는 효과입니다. 레이어 안의 이미지 가장자리(윤곽)를 강조하는 효과를 줄 수 있습니다. 폭과 강도도 조정할 수 있어 다양한 곳에 활용할 수 있는 편리한 효과입니다.

이번에는 무늬 부분이 흐릿해 보이는 점이 마음에 걸려서 수채 경계 효과를 적용했습니다.

① 소재 효과에서 '수채 경계'를 선택하고 폭을 '2', 강도를 '100'으로 설정했습니다.

② 소재 효과가 설정된 레이어에는 'FX'라는 하늘색 글자가 나타납니다.

③ 수채 경계 효과가 적용되지 않은 레이어.

④ 수채 경계 효과가 적용된 레이어. 가장자리가 뚜렷해집니다.

10 헤어슈슈도 다른 소품들과 같은 순서로 그림자를 넣습니다. 그림자 색깔은 머리카락 그림자와 비슷한 색깔을 선택했습니다. 한 일러스트 안에서는 이렇게 색깔을 선택해 통일감을 줍니다. 헤어슈슈뿐만 아니라 전체적으로 그림자 색깔을 비슷한 계통으로 맞춥니다.

① '헤어슈슈' 레이어를 선택했습니다.

 ② 커스텀 (1) '붓' 도구를 선택

 ③ 브러시 크기는 '30'을 선택

 ④ 그림자용 그리기 색을 선택한 다음 칠했습니다.

 ⑤ 밝은 그리기 색을 선택한 다음 흐릿하게 칠했습니다.

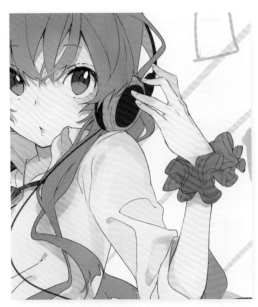

⑥ 헤어슈슈에 그림자를 넣었습니다.

11 헤어슈슈 가장자리의 색깔을 바꾸고 싶어서 넥타이와 마찬가지로 위에 클리핑 레이어를 만들어 음영을 넣었습니다. 헤어슈슈 가장자리는 선으로 그려져 있으니 수채 경계 효과는 필요 없습니다.

① '헤어슈슈' 레이어 위에 새 레이어를 만들고 이름을 '가장자리'라고 붙였습니다. '아래 레이어로 클리핑'에 체크했습니다.

 ② 커스텀 (3) '붓2' 도구를 선택했습니다. 브러시 크기는 '7~12' 정도로 설정했습니다.

 ③ 그리기 색을 선택했습니다.

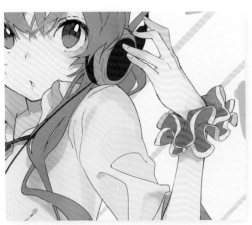

④ 가장자리를 그리고 '불투명도 유지'에 체크한 다음 커스텀 (1) '붓' 도구를 이용해 가장자리에도 푸른 색조로 그림자를 넣었습니다.

12 헤드폰을 칠하겠습니다. 헤드폰처럼 딱딱하고 반들반들한 물체에는 하이라이트를 뚜렷하게 그립니다. 헤드폰 레이어 위에도 클리핑 레이어를 만들었습니다.

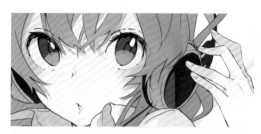

⑥ '헤드폰 파랑' 레이어를 선택하고 헤드폰의 파란색 부분에 어두운 색깔로 넓게 하이라이트를 넣었습니다.

① 배색할 때 만든, 헤드폰의 파란색 부분이 그려진 '헤드폰 파랑' 레이어 위에 새 레이어를 만들고 이름을 '헤드폰 하이라이트'라고 붙였습니다. '아래 레이어로 클리핑'에 체크했습니다.

② '헤드폰 파랑' 레이어의 '불투명도 유지'에 체크했습니다.

 ⑦ 커스텀 (3) '붓2' 도구를 선택

 ⑧ 브러시 크기는 '7'을 선택

 ⑨ 그리기 색을 선택했습니다.

 ③ 커스텀 (1) '붓' 도구를 선택

 ④ 브러시 크기는 '12'를 선택

 ⑤ 그리기 색을 선택했습니다.

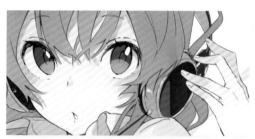

⑩ '헤드폰 하이라이트' 레이어를 선택하고 헤드폰의 연두색 부분에 밝은 색으로 좁지만 뚜렷한 하이라이트를 넣었습니다.

13 신발을 칠하겠습니다. 기본적으로는 넥타이를 칠하는 순서와 같습니다. 색깔마다 클리핑 레이어를 만들고 각각 음영을 넣습니다.

① 이번에 만든 클리핑 레이어입니다. 하나씩 칠하고 나서 음영을 넣었습니다.

② 배색할 때 검토용으로 만든 클리핑 레이어를 비표시로 바꾼 다음 발끝 이외의 부분을 짙은 파랑으로 다시 칠했습니다.

 14 각각의 레이어에 채색합니다.

 ① 커스텀 (3) '붓2' 도구를 선택했습니다. 브러시 크기는 '25~40' 정도로 설정했습니다.

 ② 그리기 색을 선택했습니다.

 ④ 그리기 색을 선택했습니다.

 ⑥ 그리기 색을 선택했습니다.

 ⑧ 그리기 색을 선택했습니다.

 ⑩ 그리기 색을 선택했습니다.

 ⑫ 그리기 색을 선택했습니다.

 ⑭ 그리기 색을 선택했습니다.

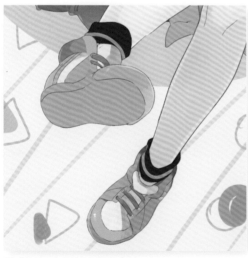

⑮ 레이어마다 음영을 넣었습니다.

③ 희끄무레한 파트를 칠했습니다.

⑤ 녹색 파트를 칠했습니다.

⑦ 밝은 물색 파트를 칠했습니다.

⑨ 노란 선을 칠했습니다.

⑪ 밑창을 칠했습니다.

⑬ 신발 끈을 칠했습니다.

 15 밑창을 자세히 그립시다. 크기가 '15' 정도인 같은 브러시를 사용했습니다.

 ① 밑창 색깔을 선택했습니다.

 ② 하이라이트 색깔을 선택했습니다.

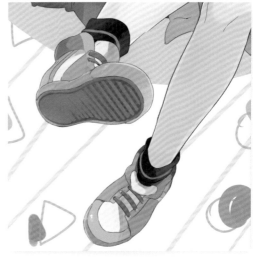

③ 밑창에 선을 그리고 신발 가장자리에 하이라이트를 추가했습니다. 여기에서 양말 그림자도 넣었습니다.

16 머리카락을 칠하겠습니다. 음영을 조금 더 세세하게 넣은 다음 위에 클리핑 레이어를 만들어서 하이라이트를 넣습니다. 먼저 음영을 추가합시다.

 ④ 그리기 색을 선택했습니다.

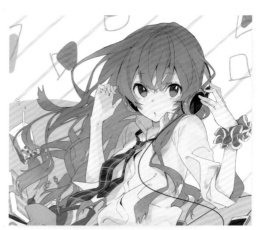

⑤ 정수리 부분이 가장 진하고 끝으로 갈수록 노란빛을 띠도록 음영을 넣습니다. 머리카락 줄기를 따라 가느다란 그림자도 넣습니다.

① '머리카락' 레이어를 선택했습니다.

 ② 커스텀 (3) '붓2'를 선택했습니다.

 ③ 브러시 크기는 '25'를 선택했습니다.

17 그림자를 그린 다음 하이라이트를 넣습니다. 선화에 사용했던 브러시를 굵게 설정해서 머리카락에 하이라이트를 넣었습니다. 가는 선으로 그리는 부분이 있기 때문에 선화와 통일감을 주기 위해서 같은 브러시를 사용했습니다.

① '머리카락' 레이어 위에 새 레이어를 만들고 이름을 '머리카락 하이라이트'라고 붙였습니다. '아래 레이어로 클리핑'에 체크했습니다.

 ② '붓' 도구를 선택했습니다.

③ Chapter.01에서 선화를 그릴 때 사용한 브러시와 똑같이 설정했습니다(최소 사이즈와 Paper의 강도만 바꿨습니다). 브러시 크기는 '35'로 선택했습니다.

 ④ 그리기 색을 선택했습니다.

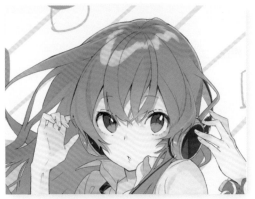

⑤ 대강 빛의 흐름을 그렸습니다.

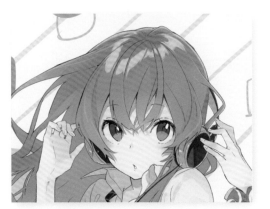

⑥ 브러시 크기를 '25'로 설정하고 다듬었습니다.

18 하이라이트 레이어의 색깔을 약간 조정합니다. 붉은 색조를 강화해서 머리카락 색깔과 더 비슷하게 만들었습니다.

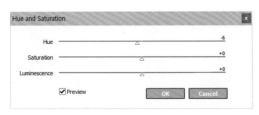

① '머리카락 하이라이트' 레이어를 선택한 다음 '필터' 메뉴 → '색조·채도'를 눌러 패널을 열고 붉은 색조가 강화되도록 조정했습니다.

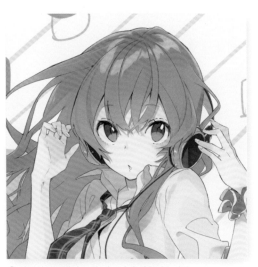

② 하이라이트에서 노란 색조가 줄어들었습니다.

19 불투명도 유지에 체크한 다음 머리카락 색깔에 부드럽게 섞이도록 바림하며 칠합니다. 머리카락 하이라이트가 뚜렷한 일러스트도 좋지만 이번에는 전체적인 균형을 생각해서 너무 뚜렷하게 넣지는 않았습니다.

① '머리카락 하이라이트' 레이어를 선택한 다음 '불투명도 유지'에 체크했습니다.

 ② 커스텀 (2) '붓' 도구를 선택했습니다.

20 클리핑 레이어를 하나 더 만들어 오버레이를 이용해 하이라이트 일부에서 강한 빛을 표현하겠습니다.

① '머리카락 하이라이트' 레이어 위에 새 레이어를 만들고 이름을 '머리카락 하이라이트2'라고 붙였습니다. '아래 레이어로 클리핑'에 체크했습니다.

 ② 'AirBrush(에어브러시)' 도구를 선택했습니다.

③ 브러시 크기는 '95' 정도, 최소 사이즈는 '40%'로 설정했습니다.

④ 그리기 색을 선택했습니다.

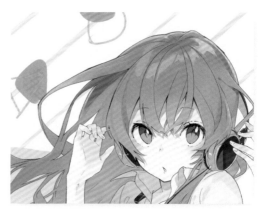

⑤ 하이라이트를 머리카락 색깔에 부드럽게 섞여들도록 칠했습니다.

③ 브러시 크기는 '85' 정도, 브러시 농도는 '79'로 설정했습니다.

④ 그리기 색을 선택했습니다.

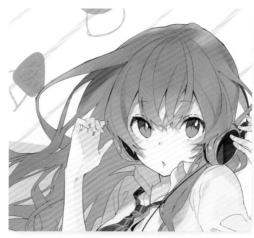

⑤ 빛이 강하게 닿는 부분을 그렸습니다(머리카락 하이라이트 레이어는 비표시 상태입니다). 레이어의 합성 모드를 '오버레이'로, 불투명도를 '96%'로 설정했습니다.

21 머리카락 채색이 거의 끝났습니다.

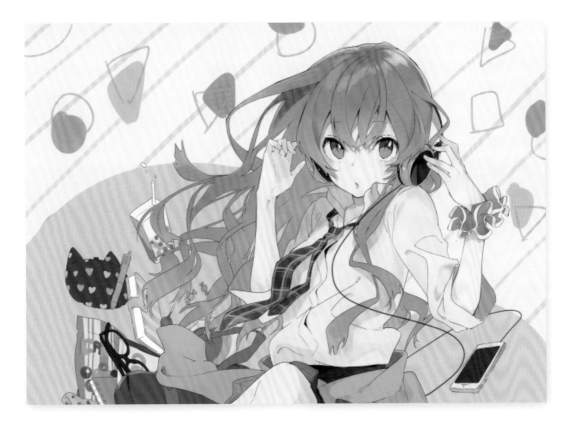

22 눈동자를 칠하겠습니다. 지금까지 사용한 색깔을 이용해 '눈' 레이어에서 눈동자를 세세하게 칠합니다.

① '눈' 레이어를 선택했습니다.

 ② 커스텀 (1) '붓' 도구를 선택

 ③ 브러시 크기는 '10'을 선택

 ④ 그리기 색을 선택한 다음 그림자 색을 칠했습니다.

 ⑤ 커스텀 (3) '붓2' 도구를 선택

 ⑥ 브러시 크기는 '3'을 선택

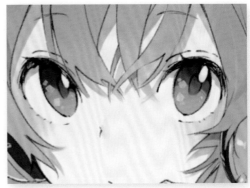

⑦ 먼저 커스텀 (1) '붓' 도구로 눈동자의 갈색 부분에 그림자를 넣었습니다. 그다음 커스텀 (3) '붓2' 도구를 이용해 컬러풀한 빛입자를 흩어 놓습니다. 연두색은 헤드폰에서, 하늘색은 셔츠에서, 노란색은 배경에서 각각 추출해서 칠했습니다.

23 눈동자에 조금 더 색감을 추가하고 싶어서 클리핑 레이어를 만들고 오버레이로 설정했습니다.

① '눈' 레이어 위에 새 레이어를 2개 만들고 이름을 '눈 분홍', '눈 파랑'으로 붙였습니다. '아래 레이어로 클리핑'에 체크했습니다.

⑥ 그림 ⑦처럼 눈동자 위아래에 색조를 추가한 다음 합성 모드를 '오버레이'로 바꿨습니다. 그리고 불투명도를 '눈 파랑'은 '66%', '눈 분홍'은 '74%'로 설정했습니다.

 ② 커스텀 (3) '붓2' 도구를 선택한 다음 브러시 농도를 '50%' 정도로 낮췄습니다.

 ③ 브러시 크기는 '25'를 선택했습니다.

 ④ 그리기 색을 선택한 다음 눈동자 윗부분을 칠했습니다.

 ⑤ 그리기 색을 선택한 다음 눈동자 아랫부분을 칠했습니다.

⑦ 두 레이어 모두 '아래 레이어로 클리핑'의 체크를 해제하면 이렇게 보입니다(오버레이와 불투명도는 그대로입니다).

24 소품을 칠하겠습니다. 수첩을 예로 들자면 커버 부분과 종이 부분의 색깔이 다르지만 레이어를 나누지 않고 색 분할 단계에서 칠한 색깔을 다듬어 나가는 식으로 채색합니다. 먼저 해당 레이어를 선택한 다음 수첩의 그림자와 가방 손잡이를 칠했습니다.

 ③ 이미 채색되어 있는 부분에서 색을 추출해 그리기 색을 선택했습니다.

 ① 커스텀 (3) '붓2' 도구를 선택했습니다.

Normal	▲ ▲ ▲ ■	
Size	▌ x 5.0	15.0
Min Size	▌	6%
Density	▬▬▬▬▬	100

② 브러시 크기는 '10'에서 '20' 정도, 최소 사이즈는 '6%'로 설정했습니다.

④ 수첩과 가방 손잡이에 음영을 넣었습니다.

25 그다음 빵을 칠하겠습니다. 봉지를 표현하기 위해 하이라이트는 뚜렷하게 넣습니다. 소품 칠할 때와 같은 브러시를 사용합니다.

 ① 빵의 측면 색깔을 선택한 다음 칠했습니다.

 ② 하이라이트 색깔을 선택한 다음 칠했습니다.

26 손수건과 사탕 껍데기도 같은 브러시를 이용해 다듬어 나갑니다. 모두 같은 레이어에 채색하므로 스포이드 도구로 색을 추출해서 칠하는 과정을 반복합니다.

① 빵을 칠했습니다.

② 펜, 사탕, 사탕 껍데기, 주스의 색깔을 다듬었습니다.

③ 손수건의 꽃무늬와 그림자 색깔, 노트와 사탕 껍데기의 색깔을 다듬었습니다.

27 고양이 모양 파우치에는 빛과 음영을 약간 넣고 싶었기 때문에 일단 무늬를 덮어씌우고 나서 은은하게 빛과 음영을 넣은 다음 무늬를 다시 그렸습니다. 디지털 일러스트를 그리다 보면 편한 데 익숙해져서 추후에 조정이 가능한 레이어 기능에 의존하기 쉬운데 이처럼 한 장의 레이어에서 브러시만으로 여러 가지를 표현하는 데 익숙해지면 시간이 단축되어 결과적으로 더 편해집니다. 이런 자잘한 부분부터 연습해서 익숙해지면 좋습니다.

⑥ 고양이 모양 파우치에 음영을 넣어 바탕을 완성했습니다.

 ⑦ 커스텀 (3) '붓2' 도구를 선택했습니다.

 ⑧ 브러시 크기는 '9'를 선택했습니다.

 ⑨ 그리기 색을 선택한 다음 무늬를 그렸습니다.

 ⑩ 그리기 색을 선택한 다음 무늬를 그렸습니다.

 ⑪ 그리기 색을 선택한 다음 무늬를 그렸습니다.

① 파우치가 그려진 레이어 위에 새 레이어를 만들고 이름을 '고양이 파우치 무늬'라고 붙였습니다. '아래 레이어로 클리핑'에 체크했습니다.

 ② 커스텀 (1) '붓' 도구를 선택하고 브러시 크기는 '20~50' 정도로 설정했습니다.

 ③ 그리기 색으로 전체를 덮어씌웠습니다.

 ④ 어두운 그리기 색을 선택한 다음 음영을 추가했습니다.

 ⑤ 배경에서 색을 추출해 빛이 닿는 부분을 칠했습니다.

↓

⑫ 파우치 무늬를 다 그렸습니다.

28 안경테에는 연필 도구로 하이라이트를 넣었습니다.

 ① 커스텀 (2) '붓' 도구를 선택

 ② 브러시 크기는 '25'를 선택

 ③ 그리기 색을 골라 음영을 넣었습니다.

 ④ '연필' 도구 선택

 ⑤ 브러시 크기는 '3'을 선택

 ⑥ 하이라이트 색깔을 선택했습니다.

⑦ 안경테 채색이 끝났습니다.

29 안경알을 표현하기 위해 스크린 레이어를 만들어 렌즈 부분에 흰색을 칠한 다음 렌즈 모양에 맞춰 지우개로 다듬고 불투명도도 낮췄습니다.

① 안경이 그려진 '소품1' 레이어 위에 새 레이어를 만들고 이름을 '안경알'이라고 붙였습니다.

⑤ 렌즈를 칠했습니다.

 ② 커스텀 (2) '붓' 도구를 선택

 ③ 브러시 크기는 '30'을 선택

 ④ 그리기 색을 선택했습니다.

⑥ '지우개' 도구로 렌즈 바깥 부분을 지우고 나서 '안경알' 레이어의 합성 모드를 '스크린'으로 설정하고 불투명도를 '72%'로 낮췄습니다.

⑦ 스크린 효과로 약간 밝아졌습니다.

30 전체를 확인한 다음 헤드폰에 원을 추가
하고 뮤직플레이어 액정의 반사도 그렸
습니다. 이제 채색작업이 거의 다 끝났습
니다.

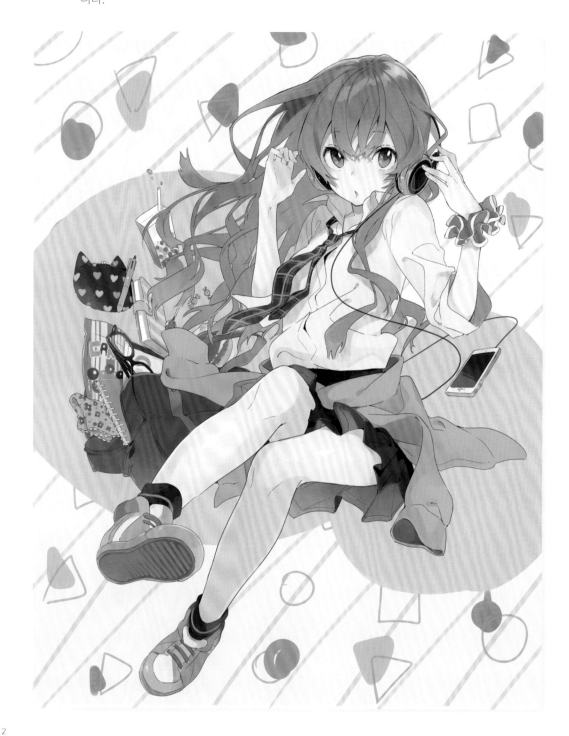

<table>
<tr><td>01</td><td>선화 색깔을 일부 바꾸겠습니다. 선화와 채색을 잘 어우러지게 만들어서 일체감을 내거나 분위기를 연출하기 위해서입니다. 알아보기 쉬운 부분인 눈가부터 선화 색깔을 조정하겠습니다.</td></tr>
</table>

① '인물 선화' 레이어 세트 안의 '얼굴' 레이어를 선택하고 '불투명도 유지'에 체크했습니다.

 ② 커스텀 (2) '붓' 도구를 선택

 ③ 브러시 크기는 '25'를 선택

 ④ 그리기 색을 선택했습니다.

⑤ 빨강이나 주황 등 피부와 잘 어우러지는 색깔을 선택해 그러데이션이 되도록 눈가 부근 선화를 칠했습니다.

<table>
<tr><td>02</td><td>'얼굴' 레이어의 '불투명도 유지'에서 체크를 해제하고 머리카락 색깔을 추출해 속눈썹 선화에 부드럽게 섞여들도록 칠합니다.</td></tr>
</table>

 ① 커스텀 (2) '붓'을 계속 사용하며 브러시 크기는 '10' 이하로 선택했습니다.

 ② '스포이드' 도구로 머리카락에서 그리기 색을 추출한 다음 바림하며 칠했습니다.

 ③ '스포이드' 도구로 머리카락에서 그리기 색을 추출한 다음 바림하며 칠했습니다.

④ 속눈썹 선화에 색조를 더했습니다.

03 눈썹과 윤곽, 머리카락 등의 선화 색깔도 바꿉니다. 기본적으로는 근처 색깔과 비슷한 색을 선택해서 부드럽게 섞여들도록 칠한다는 느낌입니다(피부 선화라면 갈색이나 주황, 빨강 등 피부색에 가까운 짙은 색을 선택). 색 트레이스라고 하는 이 방법을 활용하면 일러스트의 인상이 확 바뀝니다.

 ② 커스텀 (2) '붓' 도구를 같은 설정으로 계속 사용하며 최소 사이즈를 '0%'로 설정했습니다.

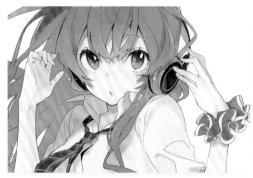

③ 눈썹, 윤곽, 입술, 팔과 손끝 일부의 선화 색깔을 바꿨습니다.

① '인물 선화' 레이어 세트에 들어 있는 레이어 중에서 선화 색깔을 바꾼 레이어는 '불투명도 유지'에 체크했습니다.

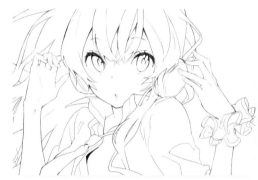

④ 선화만 보이게 한 경우입니다. 일부 선화 색깔이 바뀌었다는 사실을 알 수 있습니다.

✏ TECHNIQUES

색 트레이스란?

색 트레이스에 대해 더 이해하기 쉽도록 그림을 활용해 설명하겠습니다. 왼쪽이 색 트레이스 전, 오른쪽이 색 트레이스 후의 일러스트입니다. 인상이 바뀐다는 점을 이해하실 수 있으리라고 생각합니다. 이렇듯 전체적으로 색 트레이스를 하는 경우도 있지만 부분적으로 할 때도 있습니다. 바탕색에 따라서는 오히려 평면적인 인상이 될 수도 있기 때문입니다. 그런 사태를 피하기 위해서 상황에 맞게 사용합니다.

선화 색깔

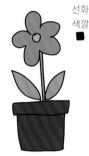

선화 색깔 바탕색

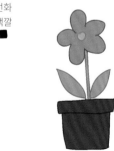

검정으로 선화를 그린 일러스트입니다. 선이 검기 때문에 뚜렷해 보입니다.

바탕색보다 짙은 색을 선 색깔로 선택합니다. 선화가 일러스트에 녹아들어 일체감이 생깁니다.

04 선화 전체를 색 트레이스 해도 되지만 이번에는 부분적으로만 색깔을 바꾸고 원래 선화 색깔을 유지합니다. 머리카락과 다리 일부에도 색 트레이스를 합니다. 아까와 같은 브러시를 이용해 레이어의 불투명도 유지에 체크한 다음 칠합니다.

색 트레이스 한 머리카락입니다. 주로 얼굴을 덮는 부분과 몸 앞쪽으로 흘러내리는 부분, 머리 가장자리 등의 색깔을 부분적으로 바꿉니다.

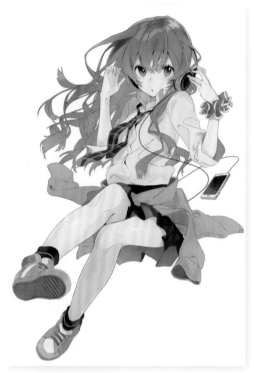

색 트레이스 한 상반신입니다. 주로 셔츠 가장자리와 피부 등의 색깔을 부분적으로 바꿨습니다.

색 트레이스가 끝난 상태입니다.

색 트레이스 한 하반신입니다. 주로 피부색을 부분적으로 바꿨습니다.

색 트레이스 한 얼굴입니다. 색 트레이스 한 신발입니다.

05 세세한 부분을 마무리하겠습니다. 헤드폰의 코드를 주황색으로 바꾸고 수채 경계 효과를 적용했습니다.

 ② '연필' 도구 선택

 ③ 그리기 색을 선택한 다음 채색

④ 소재 효과에서 수채 경계를 선택하고 폭을 '2', 강도를 '100'으로 설정합니다.

① '인물 선화' 레이어 세트 안의 '코드' 레이어를 선택하고 '불투명도 유지'에 체크했습니다.

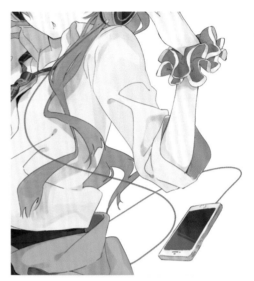

⑤ 코드 폭보다 큰 사이즈의 브러시로 코드를 주황색으로 칠한 다음 수채 경계 효과를 적용했습니다.

06 카디건 아랫부분과 소맷부리에도 선을 넣었습니다.

 ① 커스텀 (1) '붓' 도구를 선택

 ② 브러시 크기는 '5'를 선택

 ③ 카디건의 그림자 색깔에서 그리기 색을 선택했습니다.

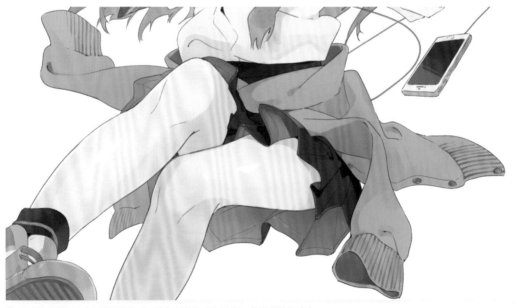

④ 카디건 아랫부분과 소맷부리에 가는 선을 넣었습니다. 단추도 칠해 두었습니다.




07 인물 전체에 오버레이로 색감 가공을 하겠습니다. '인물 선화' 레이어 세트와 '색깔' 레이어가 들어 있는 '인물' 레이어 세트 위에 클리핑 레이어를 만듭니다. 이번에는 왼쪽 다리와 머리카락 끝부분에 에어브러시로 색을 칠했습니다.


② AirBrush
③ brush size 250
④ drawing color


⑥ 그리기 색을 선택했습니다.

⑦ 왼쪽 다리 아래쪽을 칠했습니다.

⑧ 인물 부분을 하얗게 칠해 보면...






07 인물 전체에 오버레이로 색감 가공을 하겠습니다. '인물 선화' 레이어 세트와 '색깔' 레이어가 들어 있는 '인물' 레이어 세트 위에 클리핑 레이어를 만듭니다. 이번에는 왼쪽 다리와 머리카락 끝부분에 에어브러시로 색을 칠했습니다.

① '인물' 레이어 세트 위에 새 레이어를 만들고 이름을 '인물 가공'이라고 붙였습니다. '아래 레이어로 클리핑'에 체크했습니다.

 ② '에어브러시' 도구를 선택

 ③ 브러시 크기는 '250'을 선택

 ④ 그리기 색을 선택했습니다.

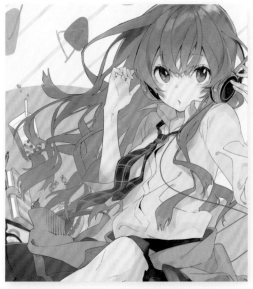

⑤ 오른쪽 머리카락 끝부분에 색깔을 칠했습니다.

 ⑥ 그리기 색을 선택했습니다.

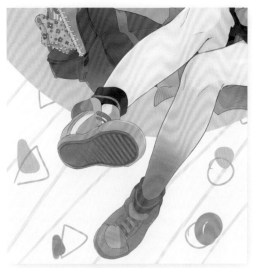

⑦ 왼쪽 다리 아래쪽을 칠했습니다.

⑧ 인물 부분을 하얗게 칠해 보면 이번에 가공한 부분은 이렇습니다. 클리핑했기 때문에 소품이나 배경에는 영향을 주지 않습니다.

 08 합성 모드를 '오버레이'로 설정하고 불투
명도를 '70%'까지 낮췄습니다.

Paints Effect

Mode	Overlay	
Opacity		70%

☐ Preserve Opacity ☑ Clipping Group
○ Selection Source

인물 가공
Overlay
70%

인물
Normal
100%

인물 선화
Normal
100%

색깔

① '인물 가공' 레이어의
합성 모드를 '오버레이'
로 설정하고 불투명도를
'70%'로 낮췄습니다.

② 위에서부터 차례대로 원래 상태, 합성 모드를 '오버레이'로 설
정한 상태, 불투명도를 '70%'로 낮춘 상태입니다.

③ 위에서부터 차례대로 원래 상태, 합성 모드를 '오버레이'로 설
정한 상태, 불투명도를 '70%'로 낮춘 상태입니다.

09 다음으로 가방·소품 선화 레이어와 '가
방 색깔' 레이어 세트가 들어 있는 '가방·
소품' 레이어 세트에 아까와 같은 순서로
스크린 가공을 합니다. 인물이 확실히 돋
보이도록 가방 쪽에 조금 거리감이 느껴
지는 연출을 하기 위해서입니다.

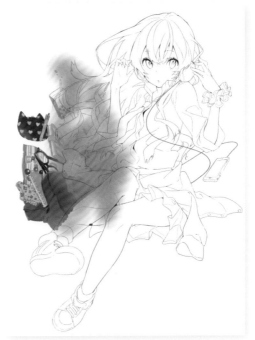

① '가방·소품' 레이어 세트 위에 새 레이어를 만들고 이름을 '가방·소품 가공'이라고 붙였습니다. '아래 레이어로 클리핑'에 체크했습니다.

⑤ '아래 레이어로 클리핑'의 체크를 해제한 상태입니다. 넓은 범위에 걸쳐 칠한 듯 보이지만 클리핑했기 때문에 가방과 소품에만 영향이 있고 인물과 배경에는 아무런 영향이 없습니다.

 ② '에어브러시' 도구를 선택했습니다.

 ③ 브러시 크기는 '160'을 선택했습니다.

 ④ 그리기 색을 선택했습니다.

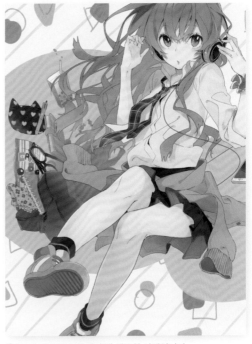

⑥ '아래 레이어로 클리핑'에 체크한 상태입니다.

10 합성 모드를 '스크린'으로 설정하고 불투명도를 '25%'까지 낮췄습니다.

① '가방·소품 가공' 레이어의 합성 모드를 '스크린'으로 설정하고 불투명도를 '25%'로 낮췄습니다.

☐ Paints Effect
Mode Screen
Opacity 25%
☐ Preserve Opacity ☑ Clipping Group
○ Selection Source

인물 가공
Overlay
70%

인물
Normal
100%

가방·소품 가공
Screen
25%

가방·소품
Normal
100%

가방 선화
Normal
100%

가방 색깔
Normal
100%

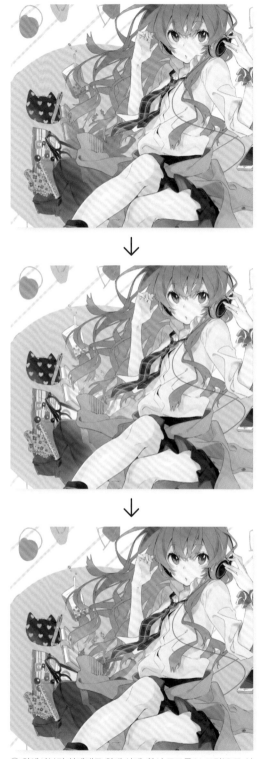

↓

↓

② 위에서부터 차례대로 원래 상태, 합성 모드를 '스크린'으로 설정한 상태, 불투명도를 '25%'로 낮춘 상태입니다.

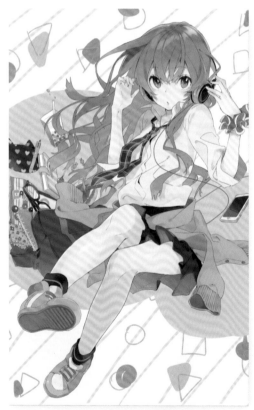

③ 색 트레이스 완료 후 인물과 소품에 가공 효과를 주기 전 상태입니다. 비교해 보면 가공 효과가 적용된 일러스트에서 더 입체감이 느껴진다는 사실을 알 수 있습니다.

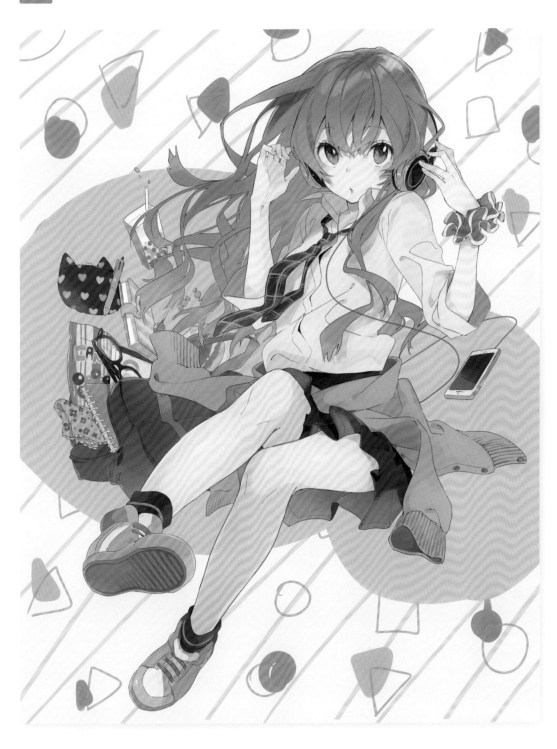

배경 채색

01 CLIP STUDIO PAINT로 이동할 텐데 '.sai' 형식의 파일은 CLIP STUDIO PAINT에서 열 수 없으니 psd로 저장해 둡시다.

'파일' 메뉴 → 'Export as(내보내기)' → '.psd(Photoshop)'을 지정했습니다.

02 배경은 SAI에서 만든 '배경' 레이어 세트를 러프로 삼아 CLIP STUDIO PAINT에서 파일을 불러와서 다듬어 나가되 새 레이어에 배경을 그립니다. 인물 러프용 레이어 세트 등 사용하지 않는 레이어들은 아래쪽으로 옮겨 둡시다.

② '배경' 레이어 세트를 표시 상태로 해 놓고 '가방·소품' 레이어 세트 아래로 옮겼습니다.

③ '레이어' 메뉴 → '신규 래스터 레이어'를 눌러 새 레이어를 만들었습니다.

① SAI에서 내보낸 파일을 CLIP STUDIO PAINT에서 열었습니다.

03 먼저 배경색 레이어를 준비하겠습니다. '스포이드' 도구로 '배경' 레이어 세트에서 색깔을 추출해 '채우기' 도구로 전체를 칠합니다.

① '배경' 레이어 세트를 열고 '배경색' 레이어를 선택합니다.

 ② '스포이드' 도구를 선택했습니다.

③ '배경' 레이어 세트의 '배경색' 레이어에서 그리기 색을 선택했습니다.

 ④ '채우기' 도구를 선택했습니다.

⑤ 만들어 놓은 새 레이어를 선택하고 캔버스 위를 클릭해서 화면 전체에 그리기 색을 채웁니다.

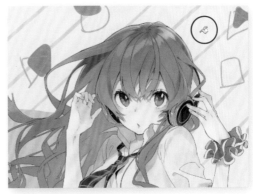

⑥ 배경색을 채웠습니다.

04 그다음 새 레이어에 줄무늬를 그리겠습니다. '도형' 도구를 이용해 화면 모서리에서 대각선으로 비스듬하게 선을 긋습니다. 제일 긴 줄부터 그립니다.

 직선

② '도형' 도구 중 '직접 그리기'에 들어 있는 '직선'을 선택하고 브러시 크기는 '14.1'로 설정했습니다.

③ '배경' 레이어 세트의 '줄무늬' 레이어에서 '스포이드' 도구로 그리기 색을 추출했습니다.

① 아까 배경색을 채운 레이어 이름은 '배경색'이라고 붙이고 새 레이어를 그 위에 또 만들었습니다.

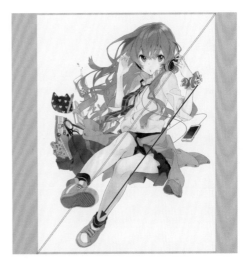

④ 오른쪽 위에서 왼쪽 아래로 직선을 그었습니다.

05 이때 '표시' 메뉴 → '그리드/눈금자 설정'을 눌러 패널을 엽니다. '그리드/눈금자 원점'에서 '오른쪽 위'를 선택해서 원점을 오른쪽 위로 설정합니다. 'OK'를 누르면 격자가 나타나는데 이 격자를 균등한 간격으로 줄무늬를 그리는 데 기준으로 사용합니다.

① '표시' 메뉴 → '그리드/눈금자 설정'을 선택합니다. 또 '그리드'가 체크되어 있지 않으면 체크해 둡시다.

② 나타난 패널에서 원점을 '오른쪽 위'로 설정합니다. '그리드 설정'은 간격: '100', 분할 수: '4'로 입력해 둡니다.

06 아까 그은 직선을 복사해서 옮깁니다. 굵은 모눈 두 칸 정도 거리를 두고 배치합니다.

 ③ '레이어 이동' 도구를 선택했습니다.

② 복사된 레이어를 선택합니다.

① 직선이 그려진 레이어를 선택하고 '레이어' 메뉴 → '레이어 복제'를 눌렀습니다.

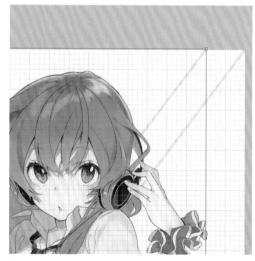

④ 복사한 선을 옮겼습니다.

07 복사한 레이어를 원본 레이어와 결합해 선이 2개 그려진 상태로 만든 다음 그 레이어를 다시 복사합니다. 그리고 아까와 마찬가지로 두 칸 띄어 배치합니다.

③ 복사된 레이어를 선택합니다.

② 결합한 레이어를 선택하고 '레이어' 메뉴 → '레이어 복제'를 누릅니다.

① 순서 06에서 만든 레이어 사본을 선택한 상태에서 '레이어' 메뉴 → '아래 레이어와 결합'을 눌러 레이어를 결합시켰습니다.

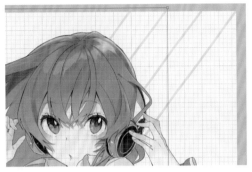

④ '레이어 이동' 도구를 이용해 복사된 선을 옮겼습니다.

08 앞의 과정을 반복하면 손쉽게 줄무늬를 만들 수 있습니다. 오른쪽 아랫부분의 줄무늬는 아래쪽 격자를 기준으로 삼아 정렬합니다.

① 선이 그어진 레이어들을 결합해서 하나로 만든 다음 이름을 '줄무늬'라고 붙이고 불투명도를 '81%'까지 낮췄습니다.

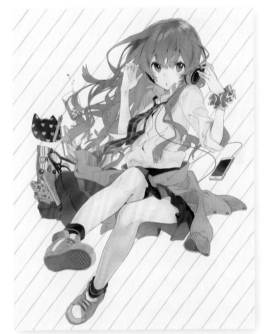

② '표시' 메뉴 → '그리드'의 체크를 해제한 상태입니다. 줄무늬를 완성했습니다.

09 노란 원 부분은 '타원' 도구를 이용합니다. '선/채색'은 '채색 작성'으로 설정한 다음 원을 그립니다.

① 새 레이어를 만들었습니다.

② '배경' 레이어 세트의 '원' 레이어에서 '스포이드' 도구로 그리기 색을 추출했습니다.

③ '도형' 도구의 '직접 그리기'에 들어 있는 '타원'을 선택했습니다.

④ 도구 속성 팔레트에서 '선/채색 : 채색 작성'으로 설정했습니다. '확정 후 각도 조정'에 체크하면 클릭해서 확정할 때까지는 각도를 변경할 수 있습니다.

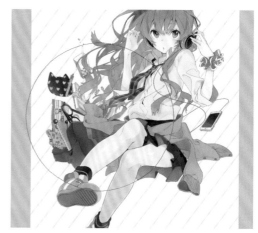

⑤ Shift 키를 누르면서 드래그하면 정원을 그릴 수 있습니다. 크기가 결정되면 클릭해서 확정합니다. 참고로 캔버스 바깥 부분은 칠해지지 않으니 주의합시다.

10 또다시 새 레이어를 만들고 마찬가지로 원을 하나 더 그립니다. 러프를 보면서 배치를 조정합니다.

① 새 레이어를 만들고 '타원' 도구로 원을 그렸습니다.

② '레이어 이동' 도구를 선택했습니다.

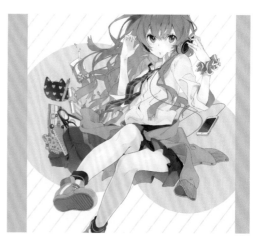

③ 원의 배치를 조정했습니다. 끝나면 원이 그려진 레이어들을 하나로 결합하고 이름을 '원'으로 바꿉니다.

11 동그라미, 네모, 세모 무늬를 그립니다. 먼저 러프에서 '스포이드' 도구로 색을 추출해 동그라미를 그립니다. 노란 원을 그릴 때처럼 '타원' 도구를 이용합니다.

① 노란 원이 그려진 '원' 레이어 밑에 새 레이어를 만들었습니다.

② '배경' 레이어 세트의 '무늬' 레이어에서 '스포이드' 도구로 그리기 색을 추출했습니다.

12 네모를 그릴 때는 '직사각형' 도구를 사용합니다. 이번에도 '채색 작성'으로 설정하고 사각형을 그렸습니다. 동그라미와는 다른 색깔입니다.

① '배경' 레이어 세트의 '무늬' 레이어에서 '스포이드' 도구로 그리기 색을 추출했습니다.

② '도형' 도구의 '직접 그리기'에 들어 있는 '직사각형'을 선택했습니다.

③ 도구 속성 팔레트에서 '선/채색 : 채색 작성'으로 설정했습니다. '확정 후 각도 조정'에 체크하면 클릭해서 확정할 때까지는 각도를 변경할 수 있습니다.

③ '도형' 도구의 '직접 그리기'에 들어 있는 '타원'을 선택했습니다.

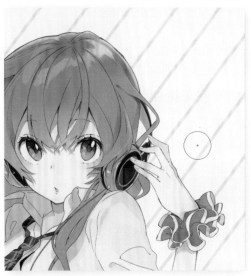

④ Shift 키를 누르며 분홍색 동그라미를 그린 다음 클릭해서 확정합니다.

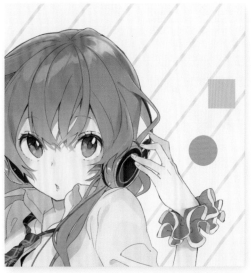

④ 동그라미가 그려진 레이어에 Shift 키를 누르며 정사각형을 그렸습니다. 이번에는 '확정 후 각도 조정'에 체크하지 않았기 때문에 드래그하면 바로 그려집니다.

 13 세모를 그릴 때는 '꺾은선' 도구를 사용합니다. 이번에도 마찬가지로 '채색 작성'으로 설정한 다음 그립니다.

 ① '배경' 레이어 세트의 '무늬' 레이어에서 '스포이드' 도구로 그리기 색을 추출했습니다.

② '도형' 도구의 '직접 그리기'에 들어 있는 '꺾은선'을 선택했습니다.

 ③ 도구 속성 팔레트에서 '선/채색 : 채색 작성'으로 설정했습니다.

④ 꼭지점마다 클릭해서 세모를 그립니다.

⑤ 세모를 닫을 때 동그라미 표시가 생기면 거기에서 클릭합니다.

⑥ 닫히면서 세모가 그려졌습니다.

 14 각각 복사해서 약간 기울이는 등 여러 군데 배치합니다. 화면 전체를 채워 나갑니다.

② 늘리고 싶은 도형을 클릭해서 선택했습니다.

③ 점선 안쪽을 드래그해서 모양을 옮깁니다.

④ 그리기 색을 확인해서 색깔을 설정한 다음 런처에서 '채우기' 도구를 눌러 색깔을 채웁니다.

 ① '자동 선택' 도구를 선택

⑤ 런처에서 '확대/축소/회전'을 선택해 각도를 바꾸고 옮겼습니다.

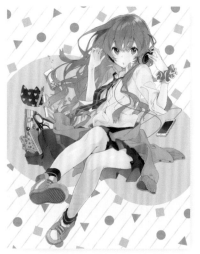
⑥ 앞의 순서를 반복해 각 도형을 불규칙하게 분산시켰습니다.

15 그다음 동그라미와 사각형 주선을 그리 겠습니다. 동그라미는 '타원' 도구에서 '선 작성'을 선택하고 브러시 크기는 '4. 2' 정도로 설정해서 아까 그린 동그라미 에 맞춰 원형 테두리를 그립니다.

④ '도형' 도구의 '직접 그리기'에 들어 있는 '타원'을 선택했습 니다.

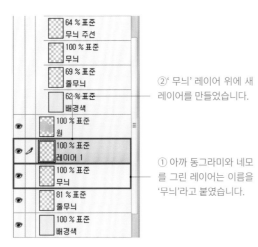

②' 무늬' 레이어 위에 새 레이어를 만들었습니다.

① 아까 동그라미와 네모 를 그린 레이어는 이름을 '무늬'라고 붙였습니다.

⑤ 도구 속성 팔레트에서 '선/채색 : 선 작성', '브러시 크기 : 4.2'로 설정했습니다.

③ '배경' 레이어 세트의 '무늬 주선' 레이어에서 '스포이 드' 도구로 그리기 색을 추출했습니다.

⑥ Shift 키를 누르며 주선으로 동그라미를 그렸습니다.

16 똑같은 크기로 그리기는 어려우니 비슷 하게 맞추면 됩니다. 다 그리면 비스듬히 옮겨서 배치합니다.

① '레이어 이동' 도구를 선택했습니다.

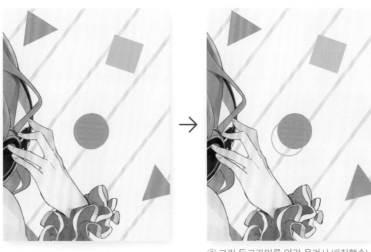

② 그린 동그라미를 약간 옮겨서 배치했습니다.

17 네모는 같은 브러시 크기의 '직사각형' 도구에서 '선 작성'을 선택한 다음 비슷한 크기로 그립니다. 이번에도 적당히 겹치지 않게 비켜서 배치했습니다.

 직사각형

① '도형' 도구의 '직접 그리기'에 들어 있는 '직사각형'을 선택했습니다.

② 도구 속성 팔레트에서 '선/채색 : 선 작성', '브러시 크기 : 4.2'로 설정했습니다.

③ Shift 키를 누르며 주선으로 네모를 그렸습니다.

 직사각형 선택

④ '선택 범위' 도구의 '직사각형 선택'을 선택했습니다.

⑤ 그린 사각 테두리를 둘러싸듯 선택한 다음 런처에서 '확대/축소/회전'을 눌러 각도를 바꿨습니다.

18 세모도 '꺾은선' 도구에서 '선 작성'을 선택하고 그립니다.

 꺾은선

① '도형' 도구의 '직접 그리기'에 들어 있는 '꺾은선'을 선택했습니다.

② 도구 속성 팔레트에서 '선/채색 : 선 작성', '브러시 크기 : 4.2'로 설정했습니다.

③ 다른 도형과 마찬가지로 다 그린 다음 약간 방향을 바꿔 배치했습니다.

19 이 주선들을 복사·붙여넣기·이동 등을 이용해 무늬 전체에 배치했습니다.

④ 선택 범위를 복사해서 붙이면 새 레이어가 생깁니다. 그때그때 '레이어' 메뉴 → '아래 레이어와 결합' 하거나 복사된 레이어가 많아지면 한꺼번에 선택한 다음 '선택 중인 레이어 결합'으로 합쳐 둡시다.

 ① '선택 범위' 도구의 '직사각형 선택'을 선택했습니다.

② 복사하고 싶은 주선을 둘러싸듯 선택한 다음 복사(Ctrl+C/command+C), 붙여넣기(Ctrl+V/command+V)했습니다.

③ '레이어 이동' 도구로 옮기거나 회전 등으로 각도를 바꿨습니다.

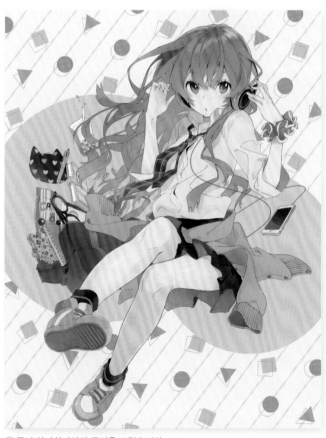

⑤ 무늬 하나하나마다 주선을 그렸습니다.

인물 외곽선 넣기

01 인물을 배경보다 돋보이게 만드는 방법 중에서 캐릭터 주변에 외곽선을 넣는 방법을 소개합니다. 먼저 선화와 채색이 모두 포함된 '인물' 레이어 세트를 복사합니다.

'인물' 레이어 세트를 선택한 다음 '레이어' 메뉴 → '레이어 복제'를 선택해서 레이어 세트를 복사했습니다.

02 복사한 레이어 세트를 결합해서 하나의 레이어로 만든 다음 레이어의 배열 순서를 바꿨습니다.

① 복사한 '인물 복사' 레이어 세트를 선택한 다음 '레이어' 메뉴 → '선택 중인 레이어 결합'을 눌렀습니다.

② 레이어 세트가 결합되어 하나의 레이어가 되었습니다.

③ '인물 복사' 레이어를 '인물' 레이어 세트 밑으로 옮겼습니다.

03 '레이어 속성' 팔레트의 '효과'에서 '경계 효과' → '테두리'를 선택하고 마음에 드는 두께로 조절합니다. 이번에는 '5' 정도로 설정했습니다. '테두리색'에서 원하는 색깔로 바꿀 수도 있지만 이번에는 흰색으로 했습니다.

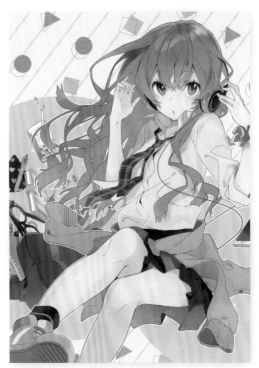

① '레이어 속성' 팔레트의 '효과'에서 '경계 효과'를 선택하면 풀다운메뉴가 나타납니다. 거기에서 '테두리'를 선택하고 테두리 두께를 '5.0'으로 설정했습니다.

② 인물 주변에 하얀 테두리가 생겼습니다.

04 자질구레하게 남은 선이 있으면 그 부분에도 테두리가 생기는데 그런 부분은 '지우개' 도구로 정리합니다.

 ① '지우개' 도구를 선택했습니다.

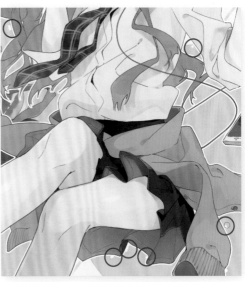

③ '인물 복사' 레이어 이름을 '인물 테두리'로 바꿨습니다.

④ '인물 테두리' 레이어 위에 새 레이어를 만들고 '레이어' 메뉴 → '아래 레이어와 결합'을 눌러 래스터 레이어로 만들어 놓습니다.

② 쓸데없이 테두리가 생긴 부분을 지웁니다.

05 가방·소품 레이어 세트에도 테두리를 넣었습니다.

① '가방·소품' 레이어 세트를 선택한 다음 '레이어' 메뉴 → '레이어 복제'를 선택해서 레이어 세트를 복사했습니다.

② 복사한 레이어 세트를 선택한 다음 '레이어' 메뉴 → '선택 중인 레이어 결합'을 눌러 하나의 레이어로 합치고 '가방·소품' 레이어 세트 밑으로 옮겼습니다.

③ 캐릭터에 테두리를 넣을 때와 마찬가지로 '레이어 속성' 팔레트의 '효과'에서 '경계 효과'를 선택하면 풀다운 메뉴가 나타나니 거기에서 '테두리'를 선택합니다. 테두리 두께를 '5.0'으로 설정했습니다.

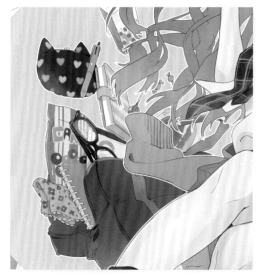

④ 튀어나온 선의 테두리를 정리하면 가방과 소품의 테두리는 완성입니다.

⑤ 테두리가 그려진 레이어 이름을 '가방·소품 테두리'로 바꾸고 새 레이어를 만들어 결합시켜 래스터 레이어로 만들어 놓습니다.

06 가방과 인물 사이에는 테두리가 없는 편이 낫겠다는 생각이 들어 인물 테두리 레이어를 가방과 소품 테두리 레이어 아래로 옮겼습니다.

① '인물 테두리' 레이어를 '가방·소품 테두리' 레이어 아래로 옮겼습니다.

② 레이어 배치를 바꿔 인물과 가방 사이에 있던 흰 테두리를 없앴습니다.

이렇게 해서 테두리를 완성했습니다.

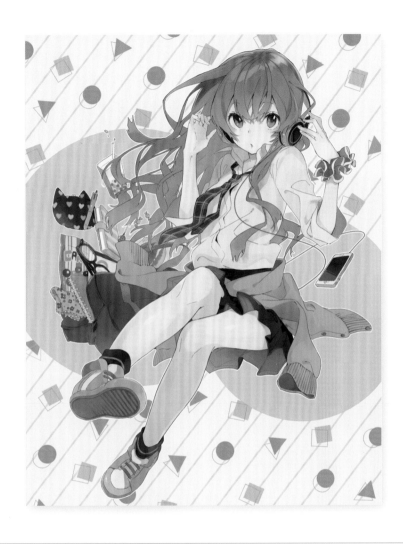

✏ TECHNIQUES

테두리 레이어를 래스터 레이어로 되돌리는 이유

이번처럼 레이어 세트를 복사하지 않고 레이어 세트 자체에 테두리를 추가해도 마찬가지지만 CLIP STUDIO PAINT의 테두리 기능은 CLIP STUDIO PAINT의 독자적인 기능이므로 SAI 등 다른 프로그램에서 열 때도 정상적으로 보이게 만들어 놓을 필요가 있습니다. 그래서 테두리 레이어를 따로 만들어 빈 레

이어와 합쳐 래스터 레이어로 만들어 놨습니다. '레이어 속성' 팔레트를 확인해 보면 '효과' 표시가 없다는 사실을 알 수 있습니다.

마무리

01 전체를 보면서 조정해 나갑니다. 줄무늬 색깔은 '색조·채도'를 이용해 푸른 계열로 바꿨습니다.

02 배경 디자인의 한 가지 예시로 노란색 원 부분에 글자를 넣어도 괜찮다고 생각합니다. 임시로 적당히 글자를 넣어 봤습니다. CLIP STUDIO PAINT의 '텍스트' 도구로 글자를 입력하고 메쉬 변형을 이용해 원에 맞춰 글자의 방향과 위치를 조정했습니다. 구체적인 방법은 Chapter.03의 '마무리 조정' 파트에서 설명하겠습니다. 참고 바랍니다.

03 이번에는 딱히 넣고 싶은 글자가 없었기 때문에 글자 대신 흰 선을 추가했습니다.

① 그리기 색을 선택했습니다. 완전한 흰색이 아니라 약간 노란빛을 띤 흰색입니다.

② '도형' 도구의 '직접 그리기'에 들어 있는 '타원'을 선택했습니다.

③ '도구 설정' 팔레트에서 '선/채색 : 선 작성', '브러시 크기 : 18'로 설정했습니다.

④ 새 레이어를 만들고 커다란 원과 작은 원을 각각 그렸습니다.

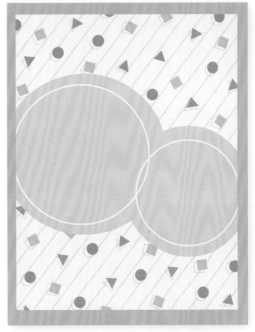

⑤ 그려진 흰 선은 '레이어 이동' 도구로 위치를 조정했습니다.

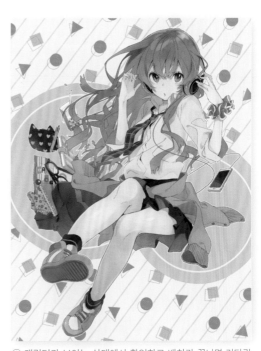

⑥ 캐릭터가 보이는 상태에서 확인하고 배치가 끝나면 커다란 원과 작은 원이 그려진 레이어를 합쳐 놓습니다.

그 외 전체를 보고 신경 쓰이는 부분이
없으면 완성입니다.

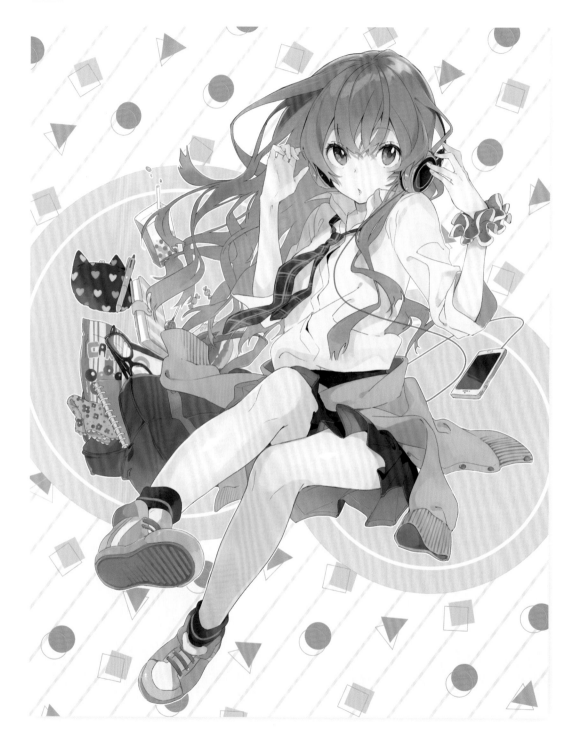

Chapter. **03**

일러스트에 이야기성 담아 그리기

일러스트에 이야기성 담아 그리기

Chapter.03에서는 여러 명의 캐릭터를 그리고 합성 모드를 이용해 그 장면에서 비쳐 들어오는 빛을 표현하는 방법에 대해서도 알려 드리겠습니다. 원근감을 잘 나타내는 동시에 더 강조하고 싶은 캐릭터에게 스포트라이트를 비추어 이야기가 느껴지는 일러스트 그리는 방법을 소개합니다.

무엇을 그릴지 정하고 SAI에서 구도 그리기

01 SAI에서 새 캔버스를 만들고 무엇을 그릴지 구상합니다. 이번에는 완장을 그리고 싶어서 어느 학교의 학생회 임원들을 그리기로 했습니다. 먼저 러프를 그립니다.

 ① '붓' 도구를 선택하고 브러시 크기는 '13'으로 설정했습니다.

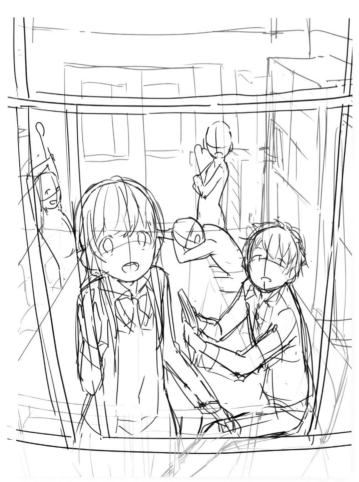

② 새 캔버스에 러프를 그립니다. 캔버스의 폭과 높이는 일러스트의 완성 사이즈보다 조금 더 크게 설정해서 가장자리에 여분(잘라내도 되는 부분)을 마련해 놓습니다.

02 '러프' 레이어 밑에 새 레이어를 만들고 대강 그림자를 넣습니다. 그다음 러프 위쪽에도 새 레이어를 몇 개 만들어 창문에 반사되는 빛과 무지개를 그렸습니다. 선화로만 러프를 그리기보다 대강 채색을 하는 편이 완성된 모습을 떠올리기 쉽습니다. 저는 여기에서 합성 모드 (p.156 참조)를 사용했는데 러프 단계이므로 이미지를 구체화할 수 있다면 무엇을 쓰든 상관없습니다.

① '붓' 도구를 선택했습니다.

② '신규 래스터 레이어' 버튼을 눌러 필요한 만큼 새 레이어를 만들었습니다.

④ 새 레이어를 만들어 무지개와 창문의 반사 등을 그렸습니다.

③ 새 레이어를 만들어 그림자를 넣었습니다.

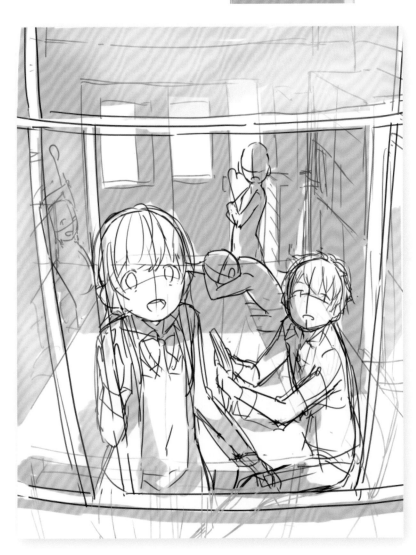

CLIP STUDIO PAINT에서 퍼스선 그리기

01 러프에서 밑그림으로 넘어가기 전에 간단한 퍼스를 그립시다. 먼저 퍼스 제작용으로 '파일' 메뉴 → '내보내기' → '.psd(-Photoshop)'를 통해 러프를 psd 파일로 저장합니다. 그다음 'Canvas(캔버스)' 메뉴 → 'Change Size(캔버스 크기 바꾸기)'로 여백을 넓힙니다. 그리고 배경인 실내를 일러스트 바깥 영역에까지 대강 그립니다. 오른쪽 그림처럼 교실을 하나의 상자라고 생각하면 이해하기 쉽습니다.

 ① '붓' 도구를 선택했습니다.

② 러프를 다른 이름으로 저장하고 여백을 넓힌 다음 실내 퍼스를 대강 그렸습니다.

02 CLIP STUDIO PAINT를 기동하고 아까 저장한 러프 파일을 엽니다. 그다음 더 정확한 퍼스선을 긋기 위해 '표시' 메뉴 → '그리드', '그리드에 스냅'을 선택해 적용시킵니다. 또 선이 잘 보이도록 러프는 일단 비표시로 바꿔 놓고 그 밑에 새 레이어를 만들어 흰색으로 채웁니다.

① 러프 레이어들을 전부 선택한 상태에서 '레이어' 메뉴 → '선택 중인 레이어 결합'을 이용해 하나로 합친 다음 이름을 '퍼스'라고 붙였습니다. '퍼스' 레이어를 비표시로 바꿨습니다.

② '레이어' 메뉴 → '신규 래스터 레이어'를 눌러 새 레이어를 만들고 흰색으로 채웠습니다.

 ③ '채우기' 도구를 선택해 흰색으로 채웠습니다.

④ 그리드가 표시된 상태입니다. '그리드에 스냅'을 켜면 그리드에 맞춰 정확한 선을 그을 수 있게 됩니다.

03 '도형' 도구를 선택하고 '보조 도구' 팔레트의 '직접 그리기' 중 '직선'을 선택합니다. 그다음 새 레이어를 만들어 캔버스 꼭대기부터 바닥까지 수직선 몇 개를 동일한 간격으로 그립니다.

 ① '도형' 도구의 '직접 그리기' 중 '직선'을 선택했습니다.

 ② 새 레이어를 만들고 수직선을 그렸습니다. 이름을 '바닥'이라고 붙였습니다.

③ 그리드가 표시된 상태입니다. '그리드에 스냅'을 켜면 그리드에 맞춰 정확한 선을 그을 수 있게 됩니다.

04 '레이어' 메뉴 → '그리드'를 다시 눌러 그리드는 안 보이게 하고 '퍼스' 레이어는 다시 표시 상태로 바꿉니다. 그다음 방금 수직선을 그었던 '바닥' 레이어를 선택하고 '편집' 메뉴 → '변형' → '자유 변형'을 이용해 러프에 그려진 바닥면에 맞춰 선을 변형합니다.

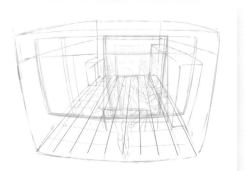

'편집' 메뉴 → '변형' → '자유 변형'을 누르면 바운딩박스가 나타납니다. 바운딩박스의 네 모서리를 움직여 선의 집합체를 바닥면에 맞춰 변형합니다.

05 이번 일러스트에서는 화면 전체를 약간 둥그스름하게 만들 예정입니다. 그래서 안내선이 될 퍼스선도 '편집' 메뉴 → '메쉬 변형'을 이용해 둥그스름하게 만들었습니다.

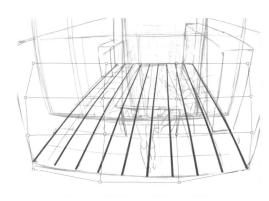

① '편집' 메뉴 → '변형' → '메쉬 변형'을 선택했습니다. 도구 설정 팔레트에서 가로 세로 격자점 수를 초기 설정인 '4'로 각각 설정했습니다.

② '메쉬 변형'에서 안내선과 안내선의 교차점에 있는 사각 아이콘(핸들)을 움직여 선의 집합체를 바닥면에 맞춰 변형했습니다.

06 위와 같이 새 레이어에서 그리드를 따라 수직선과 수평선을 긋고 러프의 각 면에 맞춰 변형하는 작업을 반복해 퍼스를 완성합니다.

 ① '도형' 도구의 '직접 그리기' 중 '직선'을 선택했습니다.

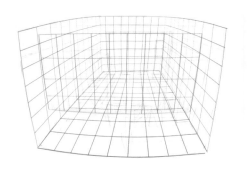

② 배경인 교실의 각 면 (오른쪽, 왼쪽, 창문 쪽, 문 쪽)에 맞춰 각각 새 레이어를 만들어 수평·수직 퍼스선을 그었습니다.

③ 완성한 퍼스선입니다. 창문 쪽, 문 쪽, 왼쪽, 오른쪽, 바닥면에 각각 둥그스름한 퍼스선을 그었습니다. 알아보기 쉽게 각 면의 선 색깔을 다르게 했습니다.

퍼스에 맞춰 밑그림 그리기

01 SAI로 돌아가 러프 원본 파일을 엽니다. 러프 선화의 색조를 바꾸고 불투명도를 낮춰 연하게 보이도록 했습니다.

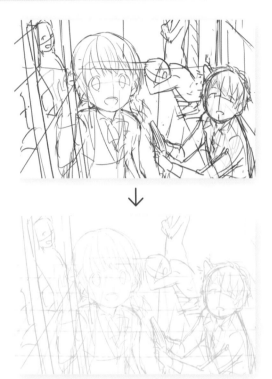

③ 러프 레이어 세트의 불투명도를 낮춰 연하게 보이도록 했습니다.

① '신규 레이어 세트' 버튼을 클릭해 '러프' 레이어 세트를 만든 다음 지금까지 만든 러프 관련 레이어들을 전부 넣었습니다.

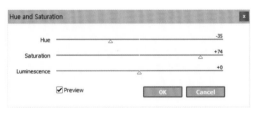

② 러프 레이어 세트를 선택하고 '필터' 메뉴 → '색조·채도'로 선화의 색조를 바꿨습니다.

④ 러프 선화의 색감을 바꾸고 불투명도를 낮췄습니다. 앞서 음영을 넣었던 레이어를 비표시 상태로 설정했습니다.

02 아까 만든 퍼스선 파일을 SAI에서 불러와 각 레이어를 복사·붙여넣기한 뒤 레이어 세트로 묶고 불투명도를 낮춥니다. 이제부터 이 위에 새 레이어를 겹쳐 밑그림을 그리겠습니다.

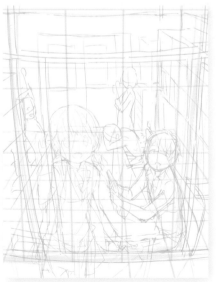

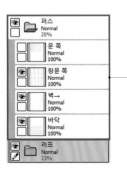

새 레이어 세트를 만들고 이름을 '퍼스'라고 붙였습니다. 여기에 퍼스선이 그려진 각 레이어들을 넣고 '러프' 레이어 세트 위에 배치했습니다. 불투명도를 낮춰 연하게 보이도록 했습니다(왼쪽 벽은 일러스트에서 보이지 않는 부분이었기 때문에 퍼스선을 복사하지 않았습니다).

퍼스선 배치가 끝난 상태입니다.

 03 새 레이어를 만들어 배경부터 밑그림을 그리겠습니다. 그리고 일러스트 가장자리의 여분(잘라내도 되는 부분)에는 연하게 색깔을 넣었습니다. 브러시는 Chapter.02 서두에 설명한 커스텀 브러시를 사용하겠습니다.

 ① 커스텀 (3) '붓2' 도구를 선택했습니다.

② 브러시 크기는 '10', 최소 사이즈는 '31%' 정도로 설정했습니다.

③ 새 레이어를 만들어 일러스트 가장자리의 여분에도 연하게 색깔을 넣었습니다.

④ 새 레이어를 만들어 배경 밑그림을 그립니다. 겹치는 부분이 많기 때문에 의자는 다른 레이어에 그렸습니다.

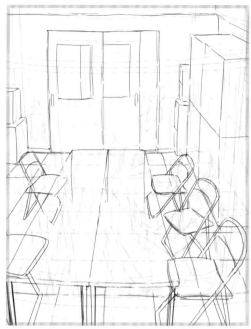

⑤ 배경 밑그림을 그렸습니다. 나중에 깨끗하게 옮겨 그릴 예정이니 이 단계에서는 모양과 배치를 알아볼 만큼만 대강 그립니다. 그리고 일러스트의 완성 사이즈 바깥부분에는 틀을 만들었습니다.

04 새 레이어를 만들어 인물 윤곽을 그립니다. 크기와 거리감이 자연스럽게 느껴지도록 퍼스를 보며 그립니다.

새 레이어를 만들어 인물 윤곽을 그렸습니다. 배경과 의자 레이어의 불투명도를 낮춰 연하게 보이도록 합니다.

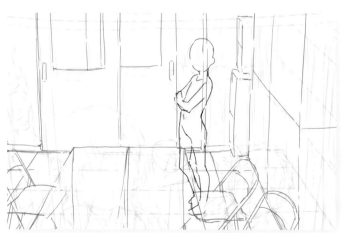

05 계속해서 다른 사람의 윤곽도 그려 나갑
니다.

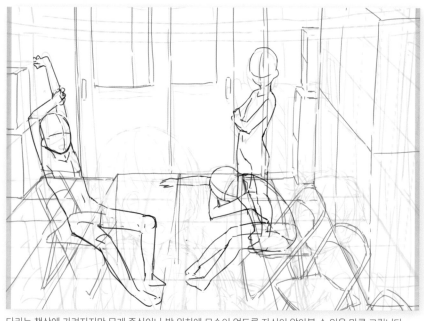

다리는 책상에 가려지지만 무게 중심이나 발 위치에 모순이 없도록 자신이 알아볼 수 있을 만큼 그립니다.

06 앞쪽 두 사람도 그려 윤곽을 완성했습니
다. 배경 그릴 때와 마찬가지로 겹쳐지는
부분은 각각 다른 레이어에 그렸습니다.

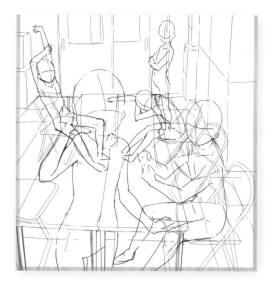

	여분 틀
	Normal
	38%
	앞쪽 인물
	Normal
	100%
	인물2
	Normal
	100%
	인물
	Normal
	100%
	배경
	Normal
	64%
	의자
	Normal
	44%
	퍼스
	Normal
	22%
	러프
	Normal
	12%

위에서부터 '앞쪽 인물'
레이어에는 앞쪽에 있는
제일 큰 사람, '인물2' 레
이어에는 그 오른쪽 뒤편
에 앉아 있는 사람과 오
른쪽 맨 뒤에서 팔짱 낀
사람, '인물' 레이어에는
왼쪽에서 기지개 켜는 사
람과 오른쪽에 엎드려 있
는 사람의 윤곽을 각각
그렸습니다.

캐릭터 설정하기

01 인물 윤곽이 그려진 레이어들을 새 레이어 세트로 묶습니다. 그 위에 새 레이어를 만들어 각 캐릭터의 밑그림을 그립니다.

③ 새 레이어를 만들어 제일 앞쪽에 있는 두 사람의 밑그림을 그렸습니다.

② 인물 윤곽이 그려진 레이어는 새 레이어 세트로 묶었습니다.

⑤ 새 레이어를 만들어 안쪽 세 명의 밑그림을 그렸습니다. 또 새 레이어 세트를 만들어 인물 밑그림 레이어를 전부 넣었습니다.

⑥ 인물 윤곽 레이어 세트는 '레이어' 메뉴 → 'Merge Layer Set(레이어 세트 결합)'을 눌러 합친 다음 '인물' 레이어 세트에 넣었습니다.

 ① '붓' 도구를 선택했습니다.

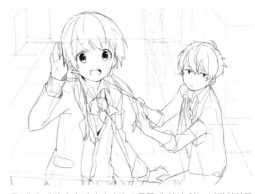

④ 메인 캐릭터인 여자아이와 오른쪽에 앉아 있는 남자아이를 각각의 레이어에 그렸습니다.

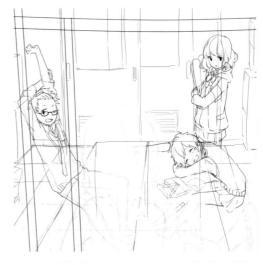

⑦ 오른쪽 맨 뒤에 있는 여자아이와 그 앞쪽 두 사람을 각각의 레이어에 그렸습니다.

02 마지막으로 맨 앞에 커다란 창틀을 그리면 캐릭터 설정을 비롯한 인물 밑그림이 끝납니다. 보통 저는 캐릭터를 큰 러프(처음에 그린 러프) 단계에서 설정하는데 이번에는 예외로 밑그림 단계에서 설정했습니다. 기본적으로는 제가 그리고 싶은 것을 그렸지만 '학생회에 이런 인물이 있으면 재미있겠다', '이야기를 한번 보고 싶다'는 생각이 들 만한 캐릭터로 설정하려고 노력했고 한 집단에 속한 5명의 균형도 고려했습니다.

① 'New Linework Lay-er(신규 라인워크 레이어)'를 눌러 라인워크 레이어를 만들었습니다.

② 새로 만든 라인워크 레이어에 창틀을 그렸습니다.

③ 'Line(꺾은선)' 도구를 이용해 직선 부분을 그렸습니다. '꺾은선' 도구로 직선을 그릴 때는 시작점을 클릭하고 끝점을 더블클릭 합니다.

④ 'Curve(곡선)' 도구를 이용해 곡선 부분을 그렸습니다. '곡선' 도구로 곡선을 그릴 때는 시작점, 중간점을 클릭하고 끝점을 더블클릭 합니다.

이번 일러스트의 캐릭터는 대략 아래와 같이 설정했습니다.

• 제일 앞 메인 캐릭터 : 밝고 착실한 주인공 포지션. 학생회장.

• 오른쪽 남자아이 : 무표정하며 필요할 때 외에는 말이 없지만 유능.

• 안경 쓴 왼쪽 남자아이 : 가벼운(그렇게 보이는) 덜렁이 캐릭터.

• 오른쪽 중앙 여자아이 : 스포츠계열의 털털한 여자아이.

• 오른쪽 맨 뒤 여자아이 : 여성스럽고 화장도 잘하지만 성실.

이런 이미지로 완성해 나가겠습니다.

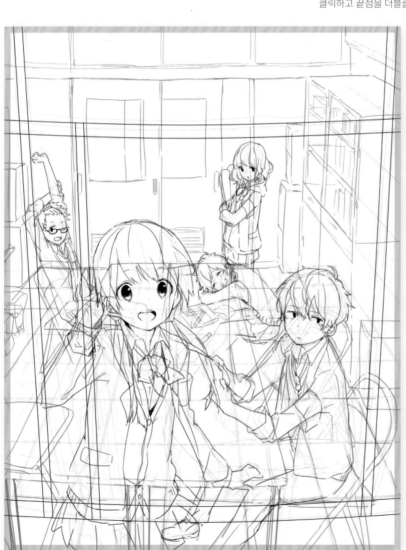

채색을 위한 컬러 러프 그리기

01 밑그림을 다 그리고 나서 채색용 컬러 러프를 그립니다. 먼저 사전 준비로 새 래스터 레이어를 만들어 제일 밑에 배치 하고 전체를 밝은 황회색으로 칠합니다.

② 새 레이어를 만들어 일러스트 맨 뒤쪽에 배치 한 다음 전체를 밝은 황 회색으로 칠했습니다.

 ① '채우기' 도구를 선택했습니다.

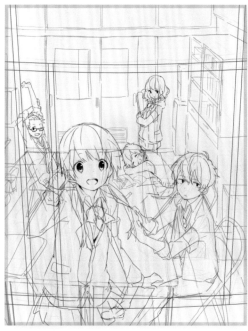

③ 배경 전체를 칠한 상태입니다.

✏️ TECHNIQUES

배경에 연한 색 칠하기

컬러 러프 단계에서는 먼저 제일 밑에 있는 레이어를 밝은 황회색으로 칠하고 그 위에 색을 칠해 나갑니다. 이렇게 배경 전체를 칠해 놓으면 위에 다른 색깔을 칠 하면서 혼색에 따른 질감을 부여할 수 있습니다.

배경색 없음 배경색 있음

02 밝은 황회색으로 칠한 레이어에 짙은 색으로 그림자를 넣어 빛과 그림자 부분을 나눴습니다. 이 일러스트는 명암의 대비가 포인트이므로 뚜렷하게 차이를 냅니다. 브러시는 Chapter.02 서두에 설명한 커스텀 브러시를 사용합니다. '혼색', '수분량', '색 늘이기' 등을 낮게, 혹은 0으로 설정하면 색깔이 많이 섞이지 않아 처덕처덕 바르듯이 칠할 수 있기 때문에 원하는 색깔을 캔버스상에 나타내기가 쉽습니다.

 ① 커스텀 (1) '붓' 도구를 선택했습니다.

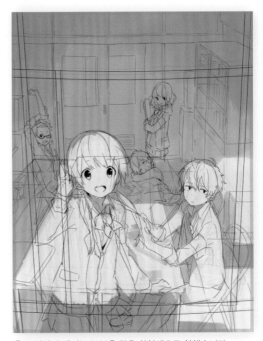

② 브러시 크기는 '130', 최소 사이즈는 '55%' 정도로 설정했습니다.

Normal	▲ ▲ ▲ ▰	
Size	x 5.0	130.0
Min Size		55%
Density		100

③ 그림자가 생기는 부분을 짙은 회청색으로 칠했습니다.

03 그림자를 고려하며 책상과 의자, 책장 부분을 대강 칠합니다. 앞서 그림자를 넣은 레이어에 바로 칠합니다. 저는 평소 인물 컬러 러프도 같은 레이어에 작업하지만 이번에는 따로 레이어를 나눠 제작할 예정입니다.

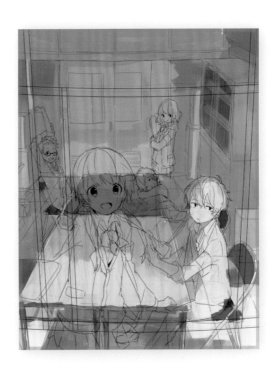

전체 음영과 책상, 의자 등 배경 컬러 러프를 같은 레이어에 그렸습니다.

04 배경 컬러 러프 레이어 위에 새 레이어 2개를 만들고 합성 모드를 '오버레이'로 설정합니다. 여기에 빨강과 파랑을 칠해 색감을 조정합니다. 큰 사이즈의 '에어브러시' 도구를 이용해 그림자 부분에는 푸른색을, 빛 부분에는 창으로 들어오는 햇살을 표현하기 위해 주황색을 칠합니다.

① '에어브러시' 도구를 선택했습니다.

② 새 레이어를 2개 만들고 이름을 '가공(빛)', '가공(그림자)'라고 붙였습니다. '아래 레이어로 클리핑'에 체크하고 합성 모드를 '오버레이'로 설정한 다음 빨강과 파랑을 칠했습니다. 불투명도 적당히 조정합니다.

③ '에어브러시' 도구로 칠한 두 레이어입니다.

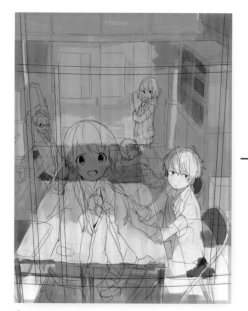

④ 원래 상태입니다.

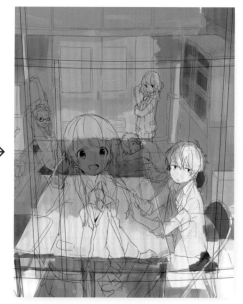

⑤ '오버레이' 레이어를 겹쳤습니다.

이미지 합성으로 색감 조정하기

일러스트 위에 합성 모드가 '오버레이'인 레이어를 배치하고 거기에 색을 칠해 합성하면 일러스트의 색감을 조정할 수 있습니다. 아래 그림은 일러스트 위쪽에 파란색이나 녹색 등을 칠한 레이어와 합성한 예시입니다. 합성할 색깔을 바꿔 보며 일러스트의 분위기나

자신의 취향에 맞는 색조를 찾아봅시다. 합성 모드에 대해서는 p.156에 합성 샘플 일러스트가 있으니 참고하시기 바랍니다.

파란색 합성 예시

녹색 합성 예시

노란색 합성 예시

빨간색 합성 예시

05 배경 가공 레이어 위에 또 새 레이어를 만들어 인물 컬러 러프를 그립니다. 배경과 마찬가지로 한 레이어 안에 모든 색을 칠합니다.

① '가공(빛)' 레이어 위에 새 레이어를 만들고 이름을 '인물 컬러 러프'로 바꿉니다.

 ② 커스텀 (1) '붓' 도구를 선택했습니다. 브러시 크기는 '50~100' 정도로 적당히 변경했습니다. 색깔이 잘 번지지 않는 브러시여서 단색이나 또렷한 그림자를 칠했습니다.

 ③ 커스텀 (2) '붓' 도구를 선택했습니다. 브러시 크기는 '50~100' 정도로 적당히 변경했습니다. 색깔이 잘 번지고 잘 섞이는 브러시여서 그러데이션으로 칠하고 싶은 부분에 사용했습니다.

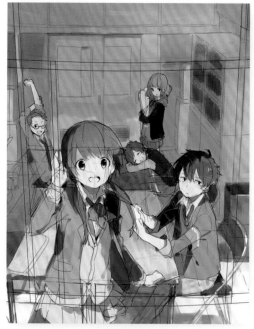

④ 명암의 대비를 고려하며 인물을 칠했습니다.

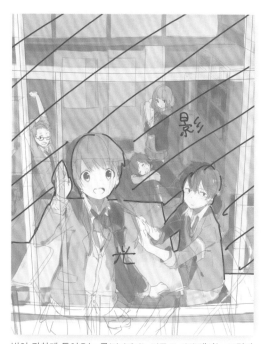

빛이 강하게 들어오는 곳(여기에서는 앞쪽 두 사람)에서는 그림자가 진해지므로 짙은 색으로 그림자를 넣습니다. 반대로 빛이 들어오지 않는 곳(뒤쪽 세 사람)을 채색할 때는 전체적인 색깔을 어둡게 하면서 가급적 대비를 억제하면 균형을 맞출 수 있습니다.

06 앞쪽의 커다란 창틀도 따로 레이어를 만들어 칠했습니다. 배경 컬러 러프 위에 '오버레이' 레이어를 추가해 색감을 검푸르게 조정했습니다.

 ① 계속해서 커스텀 (2) '붓' 도구를 사용했습니다. 설정도 같습니다.

 ③ '에어브러시' 도구를 선택했습니다.

② 새 레이어를 만들어 창틀을 칠했습니다.

④ 새 레이어를 만들고 이름을 '가공2'로 붙였습니다. 합성 모드를 '오버레이'로 설정하고 '아래 레이어로 클리핑'에 체크했습니다.

⑥ '가공(그림자)' 레이어를 선택하고 '필터' 메뉴 → '색조·채도'로 색감을 회색으로 바꾼 다음 불투명도를 조정했습니다.

⑤ 삼각형처럼 생긴 영역에 산뜻한 파랑을 칠해 방 왼편 안쪽에 푸른 그림자를 추가했습니다. 칠하고 나서 불투명도를 조정했습니다.

⑦ '색조·채도'로 조정한 '가공(그림자)' 레이어입니다. 방 안쪽에 전체적으로 드리워진 그림자를 표현했습니다.

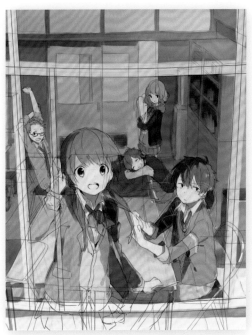

⑧ 창틀을 칠하고 오버레이로 색감을 조정한 다음 배경 컬러 러프도 더 상세히 칠했습니다.

07 '창틀' 레이어 위에 새 레이어를 만듭니다. 이 레이어의 합성 모드를 '오버레이'로 설정해 아래쪽 햇살을 표현했습니다.

 ① '에어브러시' 도구를 선택했습니다.

 ② '창틀' 레이어 위에 새 레이어를 만들어 햇살을 칠하고 합성 모드를 '오버레이'로 설정했습니다. 불투명도도 조정했습니다.

③ 창틀도 햇살을 받도록 레이어를 배치하며 위쪽에서 책상 앞부분까지 햇살이 들어오는 부분을 칠했습니다.

④ 원래 상태입니다.

⑤ 합성 모드가 '오버레이'인 '햇살' 레이어를 겹쳤습니다.

08 여기에서 일단 레이어 구조와 일러스트 전체를 확인하고 균형을 생각해 두 레이어를 합쳤습니다.

'레이어' 메뉴 → '아래 레이어와 결합'으로 두 레이어를 합쳤습니다. 그다음 '필터' 메뉴 → '색조·채도'로 조정했습니다. 레이어 이름은 '바탕색(배경)'으로 바꿨습니다.

이제 컬러 러프가 끝났습니다.

✎ 창틀
Normal
100%

📁 인물
Normal
100%

배경
Normal
53%

의자
Normal
46% Lock

📁 퍼스
Normal
15%

📁 러프
Normal
7%

햇살
Overlay
79%

창틀
Normal
100%

인물 컬러 러프
Normal
100%

가공(빛)
Overlay
25%

가공2
Overlay
58%

바탕색(배경)
Normal
100%

채색을 위한 컬러 러프를 완성
했습니다. 왼쪽은 현재의 일러스
트 상태, 오른쪽은 레이어 구조입
니다.

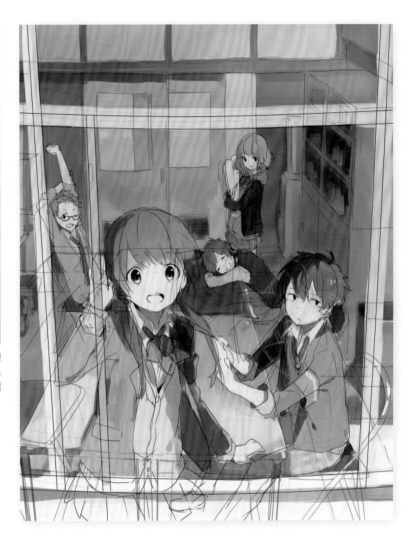

창틀과 인물 선화 그리기

01 선화용으로 새 레이어 세트를 만들고 선화를 그리겠습니다. 앞에서 만든 컬러 러프 레이어는 레이어 세트에 모으고 일단 비표시 상태로 바꿔 놓습니다. 그 밖의 레이어도 '밑그림' 레이어 세트를 만들어 한데 모읍니다.

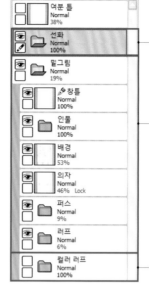

③ 선화용으로 새 레이어 세트를 만들었습니다.

② '밑그림' 레이어 세트를 만들어 '컬러 러프' 레이어 세트와 선화 러프, 퍼스용 러프 등을 한데 모은 다음 불투명도를 낮춥니다.

① 바탕색, 인물, 창틀 컬러 러프 레이어와 햇살 등을 표현한 오버레이 레이어를 '컬러 러프' 레이어 세트를 만들어 그 안에 넣고 눈 표시를 껐습니다.

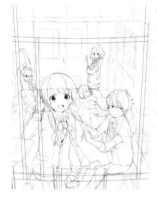

④ 현재는 채색용 컬러 러프를 비표시로 바꿔 놓은 상태입니다. 컬러 러프는 이른 단계에서 완성 이미지를 구체화하기 위해 만들었습니다. 나중에 채색할 때 필요하니 레이어는 합치지 말고 그대로 남겨 둡니다.

02 선화를 그릴 때 선이 잘 보이도록 하기 위해 인물 밑그림 레이어 세트에 '색조·채도'를 적용해 밑그림을 연한 색깔로 바꿉니다.

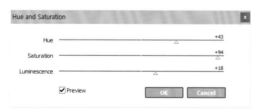

① '필터' 메뉴 → '색조·채도'를 선택해 '밑그림' 레이어 세트의 색감을 조정했습니다.

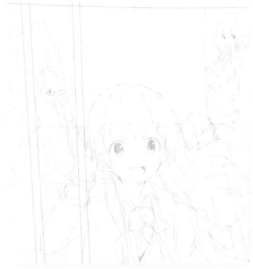

② 밑그림을 연보라색으로 바꿨습니다.

03 앞쪽에 있는 커다란 창틀부터 선화에 들어가겠습니다. 직선이 많은 부분이기 때문에 '라인워크 레이어'를 만들어 베지에 곡선으로 그립니다.

'신규 라인워크 레이어' 버튼을 눌러 '선화' 레이어 세트 안에 새 라인워크 레이어를 만들었습니다.

04 창틀은 수평·수직으로 이루어진 파트지만 이 일러스트에서는 바깥쪽으로 조금 휘어지게 만들고 싶어서 '곡선' 도구를 사용했습니다. 굴곡이 같은 선은 'Edit(제어점)' 도구로 복사·이동해서 그립니다. 그리기 색은 Chapter.01에서 설명했듯이 완전한 검정은 아닌 짙은 색깔을 선택했습니다.

① '곡선' 도구로 창틀 선화를 그렸습니다. '곡선' 도구로 곡선을 그릴 때는 시작점, 중간점을 클릭하고 끝점을 더블클릭 합니다.

② '제어점' 도구를 선택했습니다.

```
Edit each strokes
◯ Select / Deselect
  (Click CP / Curve)
  (Right Click - Deselect All)
◯ Translate CP
  (Ctrl+Drag CP - Translate)
  (Ctrl+Drag Curve - Add/Translate)
◯ Deform Stroke
  (Shift+CP / Drag Curve)
◯ Delete CP / Curve
  (Alt+CP / Click Curve)
◯ Deformation Anchor ON/OFF
  (Shift+Alt+Click CP)
◯ Translate Stroke
  (Shift+Alt+Drag Curve)
◉ Stroke Dup/Translate
  (Shift+Ctrl+Drag Curve)
◯ Conbine Strokes
  (Shift+Ctrl+Drag btw CPs)
```

③ '제어점' 도구의 설정 항목에서 'Stroke Dup/Translate(스트로크 복제·이동)'을 선택하고 선을 드래그 & 드롭 해서 이동·복사했습니다.

④ '곡선' 도구로 창틀 선화를 그리고 '제어점' 도구로 선을 복사·이동했습니다.

05 계속해서 창틀을 그립니다. 주선이 아닌 안쪽 선 등은 약간 가늘게 그으면 알아보기 쉽습니다. 여기에서는 브러시 크기를 주선은 '3', 가는 선은 '2' 정도로 설정해서 구분했습니다.

 '곡선' 도구의 브러시 크기를 '2~3' 정도로 설정했습니다.

06 라인워크 레이어를 적당히 추가해 가며 창틀 부분을 다 그렸습니다. 창틀은 의외로 선이 많은 부분이기 때문에 사진 자료 등을 참고했습니다. 창틀을 다 그렸으면 작업 중에 추가한 라인워크 레이어들은 '레이어' 메뉴 → '아래 레이어와 결합'으로 합치고 'Rasterize Linework Layer(레이어 래스터화)'를 적용해 래스터 레이어로 바꿔 놓습니다. 이름은 '창틀'이라고 붙였습니다.

07 일단 창틀을 다 그렸지만 지금 상태로는 선에 강약이 없고 가장자리 처리도 미흡합니다. 그래서 '붓' 도구와 '지우개' 도구를 이용해 수작업으로 선을 추가하며 다듬습니다. 이때는 Chapter.01에서 선화 그릴 때 썼던 브러시를 이용합니다.

 ① '붓' 도구로 그리기 ② '지우개' 도구로 지우기

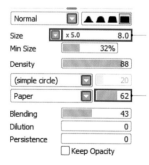

③ '붓 크기 슬라이더의 배율 지정'에서 '×5.0'을 선택하고 브러시 크기를 '6~9'로 설정했습니다.

④ 강도를 '62'로 설정했습니다. 이 수치는 일러스트의 분위기에 맞게 조정해서 사용합니다.

⑤ 수작업으로 선을 다듬어 강약을 추가했습니다.

08 '지우개' 도구는 키보드의 'E'가 단축키이므로 'E'를 눌렀다 뗐다 하며 아까 설정한 '붓' 도구로 선을 그립니다. 번거롭지만 중요한 작업입니다. 선을 추가하고 다듬는 과정이 끝나면 창틀 선화는 완성입니다.

창틀 선화를 완성했습니다.

09 새 래스터 레이어를 만들어 인물 선화를 그리겠습니다. 여기에서도 '붓' 도구를 이용해 필압을 살린 강약 있는 선으로 사람 특유의 부드러움을 표현하며 그립니다.

 ① 계속해서 아까와 같은 '붓' 도구를 선택했습니다.

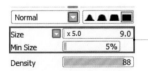 ② 브러시 크기는 '9', 최소 사이즈는 '5'로 설정했습니다. 다른 항목은 창틀을 그릴 때와 같습니다.

10 파트마다 새 레이어를 만들어 메인 캐릭
터인 여자아이를 그렸습니다.

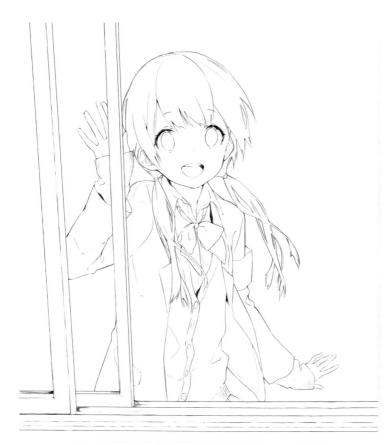

☑ 📁	선화 Normal 100%
☑	창틀 Normal 100%
☑ 📁	인물1 Normal 100%
☑	몸 Normal 100%
☑	머리카락 Normal 100%
☑ ✏	얼굴 Normal 100%

① 인물 선화 레이어는 이렇게 되
었습니다. 저는 얼굴이나 머리카
락 등을 나중에 따로따로 조정할
때가 많아서 미리 선화 레이어를
'얼굴', '머리카락', '몸'으로 나누어
그린 다음 레이어 세트로 모았습니
다.

② 메인 캐릭터인 여자아이 선화를 다 그렸습니다.

'얼굴' 레이어의 선화입니다.

'머리카락' 레이어의 선화입니다.

'몸' 레이어의 선화입니다.

11 오른쪽 뒤편에 있는 남자아이도 파트별로 레이어를 나누어 그립니다. 메인 캐릭터인 여자아이보다 뒤쪽에 있기 때문에 조금 브러시 크기를 줄여 선을 가늘게 만들었습니다. 다 그리고 나서 '인물2' 레이어 세트를 만들어 레이어들을 한데 모읍니다.

 ① 브러시는 바꾸지 않고 크기만 '8'로 설정했습니다.

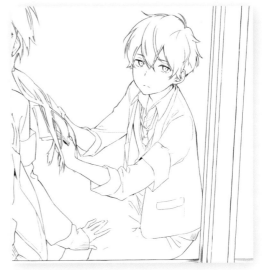

② 남자아이 선화를 다 그렸습니다.

'얼굴' 레이어의 선화입니다.

'머리카락' 레이어의 선화입니다.

'몸' 레이어의 선화입니다.

✏ TECHNIQUES

선화 제작 포인트 ①

선화(혹은 작화)의 감각과 포인트에 대해서는 경험을 통해서 깨닫는 부분도 많으리라고 생각합니다. 저도 시행착오 단계에 있지만 몇 가지 요령을 말씀드리겠습니다.

■ 선의 강약

선이 단조로워지지 않도록 강약을 넣습니다. 거리에 비례해서 시점에서 가까울수록 굵게, 멀어질수록 가늘게 그리면 효과적입니다.

■ 질감 표현

같은 옷이라도 재질에 따라 단단한 정도와 무게가 다릅니다. 이번 일러스트를 예로 들자면 블레이저는 견고한 편이라 직선적인 실루엣인 데 비해 카디건은 무겁고 부드러워서 곡선이 많고 주름도 잘 생깁니다. 피부나 머리카락의 질감도 각자 다르다는 점을 고려하며 그립니다.

12 안쪽 세 사람은 더 가는 브러시로 그립니다. 맨 앞에 있는 메인 캐릭터 여자아이를 기준으로 멀어질수록 더 단순하게 그리면 균형을 맞출 수 있습니다.

③ '인물3' 레이어에 안쪽 두 사람을 그렸습니다.

① 브러시는 바꾸지 않고 크기만 '7'로 설정했습니다.

② '선화' 레이어 세트 안에 새 레이어를 2개 만들고 겹쳐지는 인물들은 각각 다른 레이어에 그렸습니다.

④ '인물4' 레이어에 조금 더 앞쪽에 엎드려 있는 여자아이를 그렸습니다.

✏ TECHNIQUES

선화 제작 포인트 ②

■ 공간을 고려한 선화

선화를 그릴 때 실수하기 쉬운 점이 바로 선을 평면적으로 그리는 것입니다.

손 일러스트를 봅시다. 잘못된 예는 손에 비해 손목시계와 소매가 평면적으로 그려져 있습니다. 이렇게 물체의 원근을 무시한 채 선화를 그리면 피사체가 입체적이지 않고 평평한 널빤지처럼 보이기 쉬우니 주의합시다.

■ 선화와 채색을 함께 고려하기

상당히 어렵지만 '선화와 채색이 서로를 지탱한다'는 생각을 가집시다. 선화는 윤곽을 드러내는 주선뿐만 아니라 제일 어두운 그림자도 표현합니다. 옷의 주름 등이 거기에 해당됩니다. 옷감이 접혀서 붙어 있는 부분은 선으로 표현하고 느슨하게 펼쳐져 있는 부분은 채색으로 음영을 표현합니다. 그러나 선화나 채색을 너무 세세하게 하면 잡다한 인상을 줄 수 있으니 주의해야 합니다. 저는 선화를 지나치게 자세히 그리는 편이라 가급적 채색에 의지하려고 선을 줄이고 있습니다. 선화만으로 다 끝내려 하지 말고 채색과의 균형을 생각하면 좋을 듯합니다.

배경 선화 그리기

01 새 레이어를 만들어 책상과 그 위의 소품, 의자를 그립니다. 앞서 창틀 선화는 라인워크 레이어에서 그렸지만 이번에는 그릴 직선이 짧기 때문에 래스터 레이어에서 '붓' 도구로 그립니다.

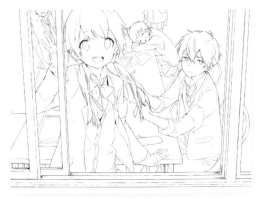

 ① 계속해서 아까와 같은 '붓' 도구를 선택했습니다.

 ② 브러시 크기는 '2.6'이고 그 외의 설정은 같습니다.

④ 책상과 그 위의 소품, 의자를 그렸습니다.

③ 새 레이어를 2개 만들고 '책상' 레이어에는 책상과 소품, '의자' 레이어에는 의자를 각각 그렸습니다.

⑤ '책상', '의자' 레이어만 보이는 상태입니다.

✏ TECHNIQUES

래스터 레이어에서 직선 긋는 방법

먼저 '붓' 도구로 그리고 싶은 직선의 시작점을 클릭한 다음 Shift 키를 누르며 끝점을 클릭합니다. 이렇게 하면 손쉽게 직선을 그을 수 있습니다. 브러시의 질감을 선에서 살릴 수 있기 때문에 저는 라인워크 레이어보다 이 방법을 더 애용하고 있습니다.

Shift 키를 누르면서……

끝점을 클릭

직선 완성

시작점을 클릭 여기에 직선을 긋고 싶다

02 문 쪽 벽면을 그릴 때는 세로줄만 새 라인워크 레이어를 만들어 곡선으로 그리고 그 외에는 책상 등을 그릴 때처럼 '붓' 도구로 직선을 그었습니다. 그다음 창틀과 마찬가지로 '붓' 도구를 이용해 단조로운 선에 강약을 줍니다. 다 그리고 나서 '배경' 레이어로 합쳤습니다.

 ① '곡선' 도구를 선택해 세로줄을 그었습니다.

 ② 인물 선화에서 사용한 브러시를 선택하고 브러시 크기는 '2.
6'으로 설정했습니다. 다른 설정은 그대로 둔 채 세로선 이외의 부분을 그렸습니다.

③ '곡선'과 '붓' 도구로 벽면과 문을 그렸습니다.

④ '붓' 도구로 세부를 그리며 다듬었습니다.

03 '배경' 레이어 위에 오른쪽 책장과 박스들을 그립니다.

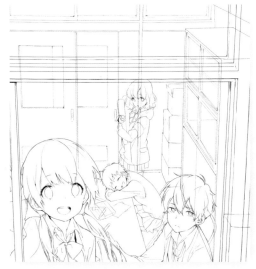

책장 등 남은 배경 선화를 그렸습니다.

인물과 맨 앞 창틀 레이어를 비표시로 바꾼 상태입니다.

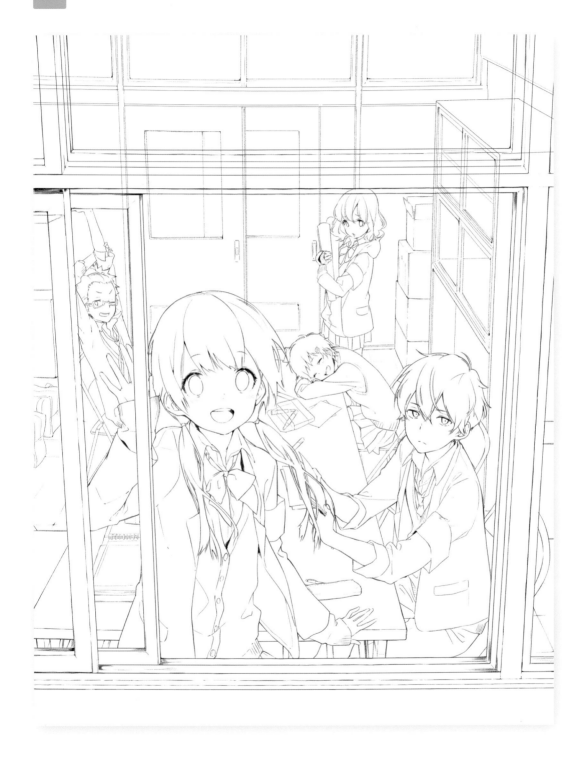

파트별 색 분할

01 채색에 들어가기 전에 레이어 배치를 조정해 사전 준비를 합니다. 먼저 '창틀', '인물', '배경'으로 대강 나눠 레이어 세트를 만듭니다.

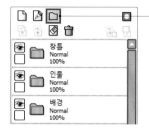

'신규 레이어 세트' 버튼을 눌러 새 레이어 세트를 만들었습니다.

02 각각의 레이어 세트 안에 '선화' 레이어 세트를 만들어 지금까지 만든 선화 레이어들을 배치합니다. 그 밑에 새 레이어 세트를 만들고 이름을 '채색'이라고 붙였습니다. 이렇게 배치하는 이유는 파트별로 가공하기 위해서입니다. 인물과 배경을 칠할 때도 이렇게 배치합니다. '채색' 레이어 세트 안에 색 분할용 새 레이어를 만들었습니다.

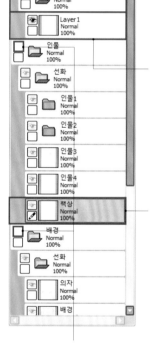

② '신규 래스터 레이어' 버튼을 눌렀습니다.

① '신규 레이어 세트' 버튼을 눌러 새 레이어 세트를 만들고 이름을 '채색'이라고 붙였습니다.

③ '채색' 레이어 세트 안에 새 레이어를 만들었습니다.

④ '책상' 레이어는 '인물' 레이어 세트의 '선화' 레이어 세트 안에 배치했습니다.

⑤ '인물', '배경' 레이어 세트의 'Show/Hide layer(레이어 표시/숨김)'을 눌러 비표시 상태로 바꿔 놓습니다.

03 선화 레이어 세트를 따로따로 보면 이렇
게 됩니다.

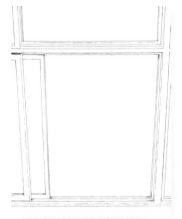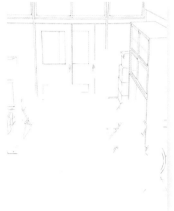

'창틀' 레이어 세트의 선화입니다. '배경' 레이어 세트의 선화입니다.

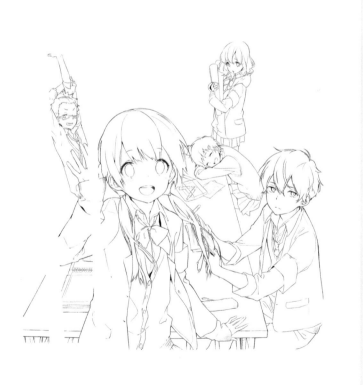

'인물' 레이어 세트의 선화입니다.

 TECHNIQUES

'선화'와 '채색' 레이어 세트의 배열에 대해

기본적으로는 선화 레이어 밑에 채색 레이어가 있으면 색을 칠할 수 있습니다. 그러나 나중에 창문만 조정하거나 인물만 조정하는 등 '선화를 포함해 파트 전체를 조정'하고 싶을 때 순서 1처럼 배열해 놓으면 간편합니다. 레이어가 다르게 배열된 상황에서 똑같은 가공을 하기 위한 과정(순서 2)도 한번 따라가 보겠습니다. 수고의 차이를 알 수 있으리라고 생각합니다.

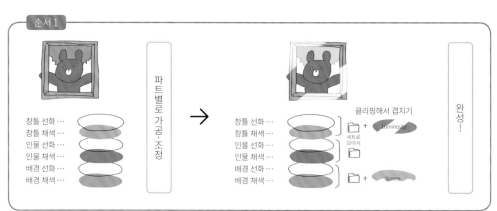

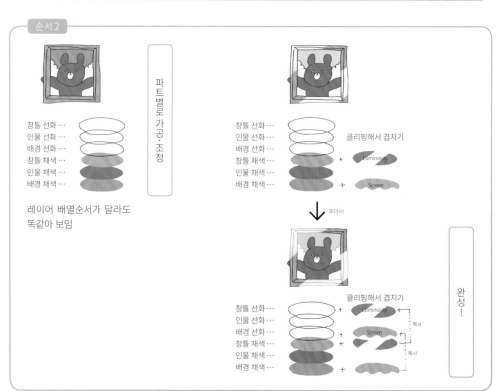

04 그럼 파트별로 색 분할을 하겠습니다. 예를 들어 인물일 경우 '머리카락'과 '피부'처럼 인접한 파트는 각각 다른 레이어에 그려 놓으면 작업하기 편합니다. 먼저 '창틀' 레이어 세트의 '선화' 레이어 세트에 들어 있는 '창틀' 선화 레이어를 선택합니다. '자동 선택' 도구로 칠하고 싶은 부분 '이외의 영역'을 선택합니다.

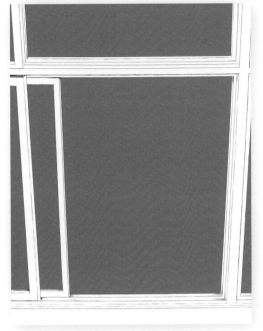

① 창틀 선화 레이어를 선택했습니다.

② '자동 선택' 도구를 선택했습니다.

③ 창틀 이외의 부분을 클릭해서 선택했습니다.

05 'Invert Selection(반전 선택)' 버튼으로 반전시켜 원하는 영역을 한꺼번에 선택합니다.

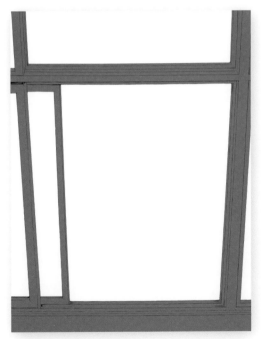

① '반전 선택' 버튼을 누릅니다.

② 선택 범위가 반전되었습니다.

06 창틀 컬러 러프 레이어를 선택해 '스포이드' 도구로 색깔을 추출한 다음 '채우기' 도구를 선택합니다.

① 창틀 컬러 러프 레이어를 선택했습니다.

③ 창틀 컬러 러프 레이어에서 창틀 색깔을 추출해 그리기 색으로 선택했습니다.

② '스포이드' 도구를 선택했습니다.

④ '채우기' 도구를 선택했습니다.

07 이번에는 아까 '채색' 레이어 세트 안에 만든 새 레이어를 선택하고 선택 영역을 칠합니다.

① 새 레이어를 선택했습니다.

② 선택 영역을 클릭해 그리기 색으로 채웠습니다.

08 밝은 색이 빈틈없이 칠해졌는지 확인하기 위해 어두운 색깔로 채워진 '임시 배경색' 레이어를 만들어 놓습니다. 밝은 색을 칠할 때는 이 레이어를 표시 상태로 만들어 확인해 봅시다.

② '임시 배경색' 레이어가 표시 상태일 때

① '배경' 레이어 세트 밑에 '임시 배경색' 레이어를 만들고 어두운 색깔을 채웠습니다.

09 인물의 색 분할을 할 때는 '채색' 레이어 세트를 '앞쪽 2인'과 '뒤쪽 3인'으로 나눴습니다. 기본적으로는 창틀 색 분할과 같은 순서로 '선화' 레이어와 '채색' 레이어, 컬러 러프를 오가면서 '자동 선택' 도구 등을 이용해 색 분할을 합니다.

③ 앞쪽 두 사람의 색 분할 레이어는 최종적으로 이렇게 되었습니다.

① '인물' 레이어 세트에 새 레이어 세트를 만들어 이름을 '채색(앞쪽 2인)'이라고 붙인 다음 새 레이어를 만들었습니다. 파트마다 새 레이어를 만들어 색 분할을 합니다.

② 마찬가지로 '채색(뒤쪽 3인)'과 '채색(책상)' 레이어 세트도 만들었습니다.

10 이번에는 제가 애용하는 방법인 '연필'과 '지우개' 도구를 이용하는 방법으로 색 분할을 했습니다. 색 분할을 할 때는 얼룩덜룩해지지 않도록 그러데이션이 생기지 않는, 농도 100%의 도구를 사용합시다. 초기 설정된 '연필' 도구를 추천합니다. 자세히 알고 싶으시면 27페이지에 소개해 드린 세 가지 방법을 참조 바랍니다.

 ① '연필' 도구를 선택했습니다.

 ② 브러시 크기는 '25'를 선택했습니다.

 ③ '붓 크기 슬라이더의 배율 지정'에서 '×5.0'을 선택했습니다

 ④ 인물 컬러 러프 레이어에서 '스포이드' 도구로 완장 색깔을 추출해 그리기 색으로 선택했습니다.

⑤ 완장 부분을 칠했습니다. '자동 선택' 도구로 선택하기 어려운 부분은 '연필' 도구 등을 이용해 색 분할을 합니다.

11 완장 밖으로 비어져 나간 부분을 '지우개' 도구로 지웠습니다. 완장을 교복보다 위쪽에 있는 레이어에 칠했기 때문에 교복은 완장 안쪽으로 넘치게 칠합니다. 다른 부분도 '연필'·'지우개' 도구를 이용해 색 분할을 합니다.

 ① '지우개' 도구를 선택했습니다.

 ② 브러시 크기는 '14'를 선택했습니다.

③ 완장 밖으로 비어져 나간 부분을 '지우개' 도구로 지웠습니다.

12 앞쪽 두 사람의 색 분할 레이어는 각각 이렇게 되었습니다. 순서 09에 게재한 피부 색 분할 레이어부터 차례대로 작업했습니다. 색깔은 완장을 칠할 때와 마찬가지로 인물 컬러 러프 레이어에서 '스포이드' 도구로 추출했습니다.

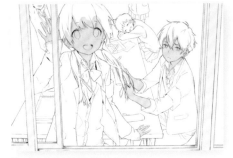

① 피부의 색 분할을 했습니다.

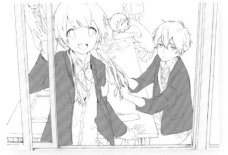

② 블레이저의 색 분할을 했습니다.

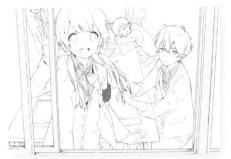

③ 셔츠, 여자아이 완장의 색 분할을 했습니다.

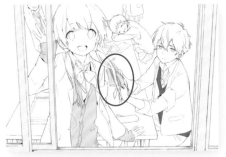

④ 카디건, 밝은 색이라 잘 안 보일 수도 있지만 남자아이가 손에 든 서류의 색 분할을 했습니다.

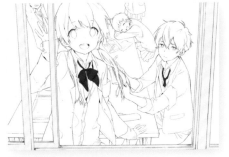

⑤ 리본과 넥타이의 색 분할을 했습니다.

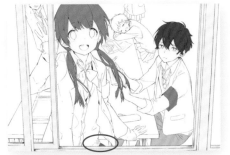

⑥ 머리카락과 남자아이의 완장, 바지, 작은 부분이지만 여자아이 치마의 색 분할을 했습니다.

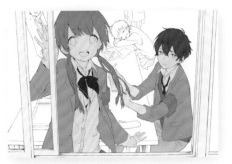

⑦ 앞쪽 두 사람의 색 분할이 끝났습니다.

13 뒤쪽 세 사람도 파트별로 레이어를 나눠 가며 색 분할을 합니다. 이번에도 인물 컬러 러프 레이어에서 색깔을 추출하며 여자아이의 머리핀이나 넥타이 등 자잘한 부분까지 빠짐없이 칠합니다.

채색(뒤쪽 3인)
Normal
100%

블레이저
Normal
100%

머리카락
Normal
100%

치마
Normal
100%

카디건
Normal
100%

셔츠 등
Normal
100%

피부
Normal
100%

① 뒤쪽 세 사람의 색 분할 레이어는 이렇게 나눴습니다.

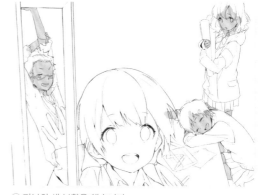

② 피부의 색 분할을 했습니다.

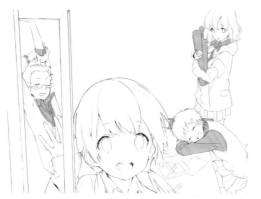

③ 여자아이가 안고 있는 포스터와 셔츠의 색 분할을 했습니다.

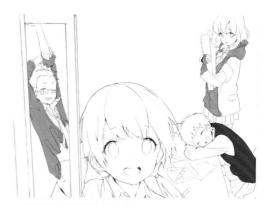

④ 카디건의 색 분할을 했습니다.

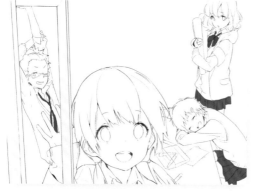

⑤ 치마와 넥타이, 리본의 색 분할을 했습니다.

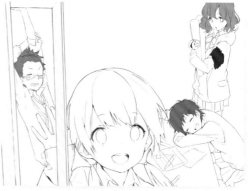

⑥ 머리카락과 맨 뒤쪽 여자아이 완장의 색 분할을 했습니다.

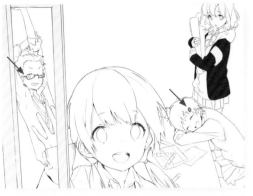

⑦ 블레이저, 남자아이의 안경, 짧은 머리 여자아이 머리핀의 색 분할을 했습니다.

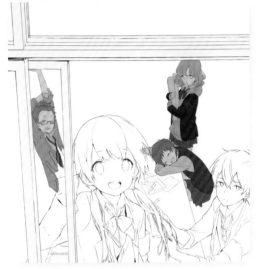

⑧ 뒤쪽 세 사람의 색 분할이 끝났습니다.

14 책상은 인물 다음에 색 분할을 합니다. 미리 만들어 놓은 채색(책상) 레이어 세트에 책상 다리, 상판, 책상 위 물건 레이어를 만들어 색 분할을 했습니다.

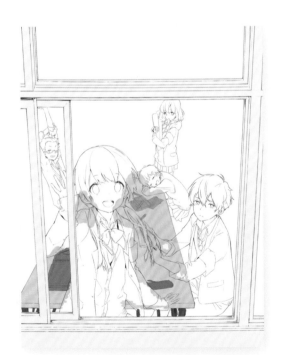

① 책상다리, 상판, 책상 위 물건 순서로 책상의 색 분할을 했습니다.

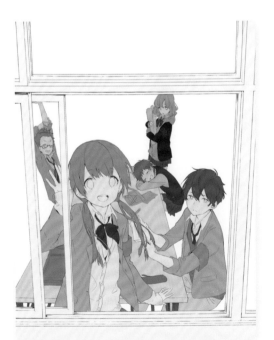

② 이제 '인물' 레이어 세트의 색 분할이 모두 끝났습니다.

15 배경도 파트별로 색 분할을 합시다. 맨 밑에 있는 레이어는 교실 바깥에서 들어 오는 빛을 표현하기 위한 레이어입니다. '벽면·바닥' 레이어의 창문 너머로 보이 도록 '교실 바깥' 레이어 전체에 색깔을 채웠습니다. 색깔은 배경 컬러 러프 레이 어에서 추출했습니다.

① 배경 색 분할 레이어 는 이렇게 나눴습니다.

② 교실 바깥과 벽면·바닥의 색 분할을 각각 다른 레이어에 했습니다.

③ 책장 등의 색 분할을 했습니다.

④ 책장 옆에 쌓인 상자 등의 색 분할을 했습니다.

⑤ 접이식 의자의 프레임 부분 색 분할을 했습니다.

⑥ 접의식 의자의 시트, 등받이의 색 분할을 했습니다.

모든 파트의 색 분할이 끝났습니다. 현
상태의 색 조합으로는 아직 완성 이미지
를 떠올리기 어렵습니다.

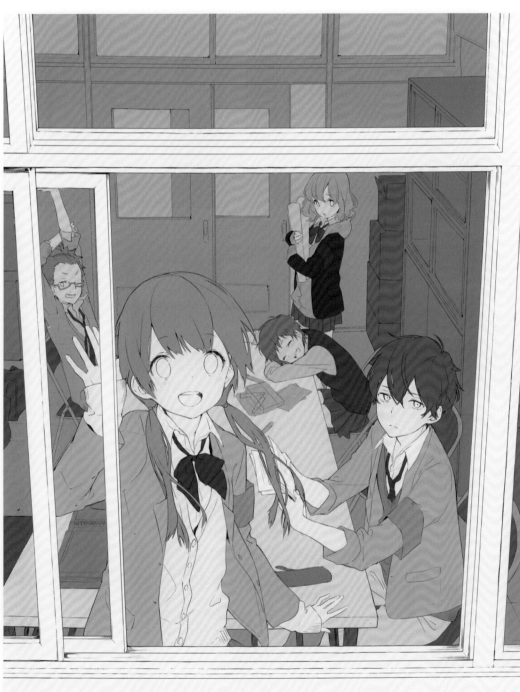

컬러 러프 인용하기

01 아까 합치지 않고 놔둔 컬러 러프는 '컬러 러프' 레이어 세트를 만들어 한데 모읍니다. 그다음 '배경' 레이어 세트 밑으로 '컬러 러프' 레이어 세트를 옮깁니다.

02 '컬러 러프' 레이어 세트에서 가공 레이어(오버레이 레이어)를 드래그로 옮겨 그대로 인용합니다.

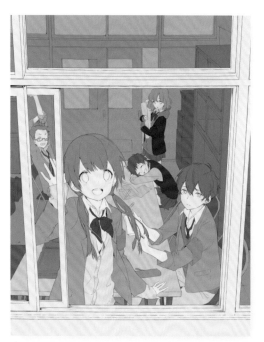

① '햇살' 레이어를 '창틀' 레이어 세트 위로 옮깁니다.

② '가공(빛)' 레이어와 '가공2' 레이어는 '배경' 레이어 세트 위로 옮깁니다.

③ 레이어와 레이어 세트의 배열은 이렇게 됩니다.

④ '가공' 레이어를 표시 상태로 바꾸면 빛 효과가 적용된다는 사실을 알 수 있습니다.

03 '컬러 러프' 레이어 세트에 남은 레이어는 '창틀', '인물', '배경'의 컬러 러프입니다. 이 레이어들도 재이용하겠습니다.

04 '인물 컬러 러프' 레이어를 전체 선택(Ctrl+A)한 다음 '복사'(Ctrl+C)합니다. 그 다음 '인물' 레이어 세트 안의 '채색' 레이어 세트에 들어 있는 레이어를 선택한 상태에서 '붙여넣기'(Ctrl+V)합니다. '채색' 레이어 세트에 들어 있는 레이어 위에 전부 하나씩 붙여넣습니다. 붙여넣은 레이어는 전부 '아래 레이어로 클리핑'에 체크합니다. 클리핑하면 레이어 정보 왼쪽 끝에 빨간 줄이 생기니 빠뜨리지 않게 확인합시다.

① '인물 컬러 러프'를 선택하고 전체 선택 후 복사합니다.

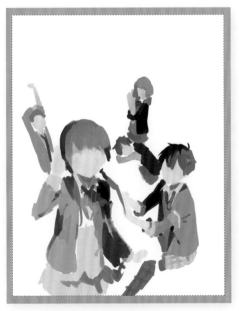

② 복사한 '인물 컬러 러프' 레이어

③ '채색(앞쪽 2인)' 레이어 세트에 들어 있는 색 분할 레이어를 하나하나 선택해서 방금 복사한 '인물 컬러 러프' 레이어를 붙여넣습니다.

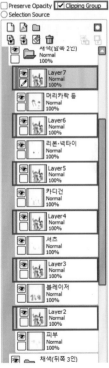

④ 붙여넣은 '인물 컬러 러프' 레이어들을 선택하고 '아래 레이어로 클리핑'에 체크했습니다.

05 클리핑해서 왼쪽에 빨간 줄이 생긴 레이어를 전부 밑의 레이어와 합칩니다.

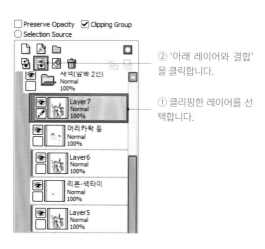

② '아래 레이어와 결합'을 클릭합니다.

① 클리핑한 레이어를 선택합니다.

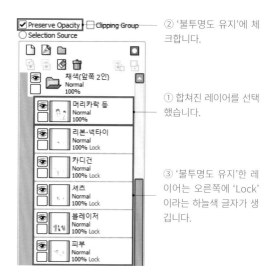

③ 합치고 나면 밑의 레이어가 남습니다. 다른 레이어도 클리핑 레이어와 합칩니다.

06 합쳐진 레이어의 '불투명도 유지'에 체크하면 준비가 끝납니다. '채색(뒤쪽 3인)', '채색(책상)' 레이어 세트 안의 색 분할 레이어와 '창틀', '배경' 레이어 세트 안의 색 분할 레이어도 같은 순서로 작업해서 채색 준비를 합니다. 그러나 책상 위의 물건들은 컬러 러프에서 칠하지 않았기 때문에 이 부분은 클리핑 작업에서 제외했습니다.

② '불투명도 유지'에 체크합니다.

① 합쳐진 레이어를 선택했습니다.

③ '불투명도 유지'한 레이어는 오른쪽에 'Lock'이라는 하늘색 글자가 생깁니다.

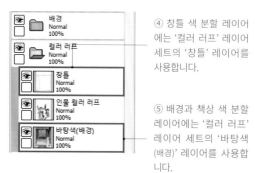

④ 창틀 색 분할 레이어에는 '컬러 러프' 레이어 세트의 '창틀' 레이어를 사용합니다.

⑤ 배경과 책상 색 분할 레이어에는 '컬러 러프' 레이어 세트의 '바탕색(배경)' 레이어를 사용합니다.

클리핑과 불투명도 유지에 대해

이번에 한 작업은

① 파트별 색 분할 레이어 위에 컬러 러프 레이어 배치하기

② 배치한 컬러 러프 레이어를 '아래 레이어로 클리핑' 하기

③ 클리핑한 레이어와 색 분할 레이어를 '아래 레이어와 결합'으로 합치기

④ 합친 레이어를 '불투명도 보호'하기

였습니다. 이 작업은 '투명 부분=색영역 바깥'이라는 점을 이용해 컬러 러프 레이어를 마스킹 영역만큼 오려내기 위한 작업이었습니다. ①과 ②에서는 컬러 러프 레이어가 각 마스킹 영역 안쪽에서만 보이는데, 클리핑을 해제하면 원래 상태로 돌아갑니다. 그래서 다음 ③과 ④의 작업에 들어갑니다.

클리핑된 컬러 러프 레이어와 색 분할 레이어를 '아래 레이어와 결합'으로 합친 다음 '불투명도 유지'합니다. 색 분할 레이어의 색영역이 '결합'된 레이어의 색영역이 되며 이렇게 되면 클리핑처럼 체크하고 해제해서 원래 상태로 되돌릴 수 없습니다. '불투명도 보호'에 체크했기 때문에 색영역 바깥에는 색을 칠할 수 없게 됩니다.

컬러 러프 레이어를 색 분할 레이어의 색영역 모양으로 오려냈습니다. 간단한 도형으로 예를 들면 이해하기 쉽습니다.

① 두 레이어에 각각 주황색 원과 하늘색 원을 그렸습니다.

② 주황색 원이 그려진 레이어를 선택하고 '아래 레이어로 클리핑'에 체크했습니다.

③ 그러면 이미지 영역이 하늘색 원 모양으로 바뀝니다.

④ '주황색' 레이어를 '아래 레이어와 결합'을 이용해 '하늘색' 레이어와 합치고 '불투명도 유지'에 체크했습니다.

⑤ 색영역 바깥에 그림을 그릴 수 없습니다.

07 언뜻 보기에는 그냥 컬러 러프 레이어가 표시 상태인 것처럼 보입니다. 그러나 스 포이드 도구로 색깔을 추출해서 각 레이 어의 색깔을 다듬어 보면 확실히 파트별 로 색 분할이 되어 있다는 사실을 알 수 있습니다.

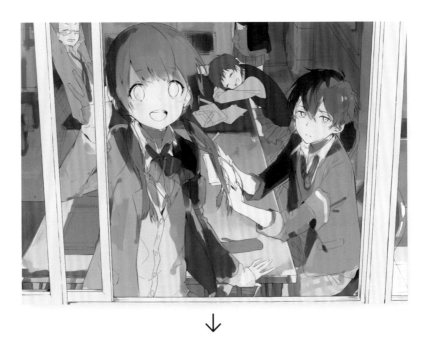

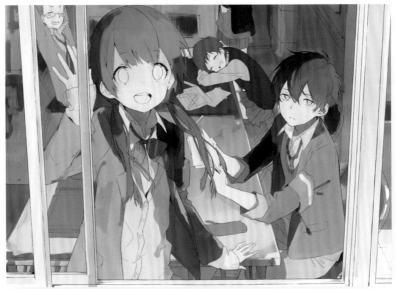

앞쪽 두 사람의 머리카락 등을 칠해 보면 색 분할 레이어의 색영역 밖으로 비어져 나가지 않는다는 사 실을 알 수 있습니다.

08

'스포이드' 도구로 색깔을 추출해 가며 모든 레이어의 색깔을 다듬은 다음 새 레이어를 만들어 인물의 눈동자 부분도 칠했습니다. 단번에 완성에 가까워진 느낌이 들지만 작업은 계속됩니다. 컬러 러프를 채색에 그대로 가져다 쓰면 러프 이미지의 손상 없이 완성에 다가갈 수 있습니다. 게다가 인접한 색깔과의 혼색이 희미하게 남아 분위기를 형성합니다.

① '피부' 레이어 위에 새 레이어를 만들어 눈동자를 칠하고 '불투명도 유지'에 체크했습니다.

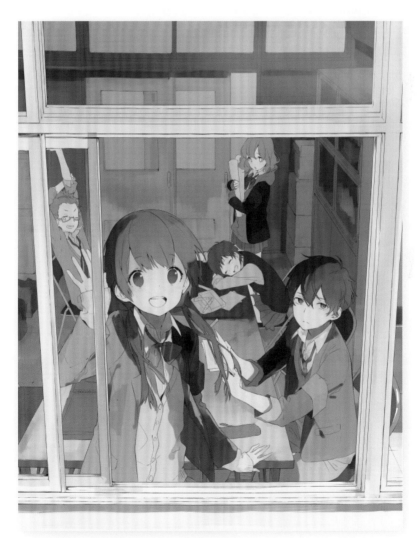

② 눈동자를 그린 다음 균형을 확인합니다. 컬러 러프의 인용이 끝났습니다.

합성 모드에 대해

이제 창문에 비친 반사상을 그릴 텐데 레이어의 합성 모드를 많이 쓸 예정이니 먼저 간단히 설명해 두겠습니다. 각 합성 모드의 효과를 제 나름대로 해석해서 대강 문장으로 표현하자면 다음과 같습니다. 더 정확한 정보를 원하시면 소프트웨어의 도움말을 읽어 보시기 바랍니다.

【Normal(표준)】 표준 레이어 모드입니다. 선택한 색깔이 그대로 캔버스에 표현됩니다.

【Multiply(곱하기)】 색깔을 겹쳐 어둡게 만드는 합성 모드입니다. 컬러 셀로판지를 겹치듯 색깔을 조합하므로 겹치면 겹칠수록 어두워집니다. 그림자 등을 그릴 때 사용할 수 있습니다.

【Screen(스크린)】 색깔을 겹쳐 밝게 만드는 합성 모드입니다. 이미지 위에 얇은 종이를 한 장 깔아놓은 듯한 효과를 얻을 수 있습니다. 어두운 색깔에서는 효과가 없어 투명하게 보이니 밝은 색깔로 합성합시다.

【Overlay(오버레이)】 설명하기는 어렵지만 딱 알맞게 색깔이 겹쳐집니다. 채도를 높이고 싶을 때, 대비를 강화하고 싶을 때, 색감을 바꾸고 싶을 때 균형 있게 조정할 수 있어서 추천합니다. 곤란할 때는 일단 오버레이를 씁니다.

【Luminosity(발광)】 이름대로 빛을 표현할 수 있는 합성 모드입니다. 매우 빛납니다.

【Shade(음영)】 '곱하기'의 더 짙은 버전인 합성 모드입니다.

【Lumi & Shade(명암)】 '발광'의 조금 약간 버전인 합성 모드입니다. '발광'은 색깔이 하얗게 날아가는 데 비해 '명암'은 색깔이 조금 남아 있다는 느낌입니다.

【Binary Color(컬러 2치화)】 색깔이나 브러시 농도에 관계없이 색영역이 모두 검정으로 바뀝니다.

이런 느낌인데 각각의 효과에 대해 정확하게 설명하기는 어렵지만 중요한 것은 최종 결과물입니다. 자신의 눈으로 보고 시험해 보며 그때그때 필요한 효과를 찾아봅시다. 오른쪽 페이지의 참고 이미지는 밝은 색깔로만 합성했는데 어두운 색깔과 합성하면 또 다른 인상이 됩니다.

SAI의 합성 모드 목록

아래의 참고 이미지는 맨 위 왼쪽의 기본 이미지를 아래쪽 레이어에 배치하고 오른쪽 이미지를 위쪽 레이어의 같은 위치에 배치해 합성 모드를 바꾼 사례입니다. 위쪽 레이어에 배치할 이미지는 두 가지 버전을 만들어 봤습니다. 각각의 차이를 확인하시기 바랍니다.

 +

기본 이미지 위쪽 레이어에 배치한 합성용 이미지

 +

기본 이미지 위쪽 레이어에 배치한 합성용 이미지

합성 모드 : 표준 합성 모드 : 곱하기

합성 모드 : 스크린 합성 모드 : 오버레이

합성 모드 : 발광 합성 모드 : 음영

합성 모드 : 명암 합성 모드 : 컬러 2치화

합성 모드 : 표준 합성 모드 : 곱하기

합성 모드 : 스크린 합성 모드 : 오버레이

합성 모드 : 발광 합성 모드 : 음영

합성 모드 : 명암 합성 모드 : 컬러 2치화

하늘 반사상 그리기

01 하늘 반사상을 그리겠습니다. 이번에는 매우 복잡한 순서로 그렸기 때문에 먼저 완성된 반사상과 최종적인 레이어 상태 부터 소개해 드리겠습니다.

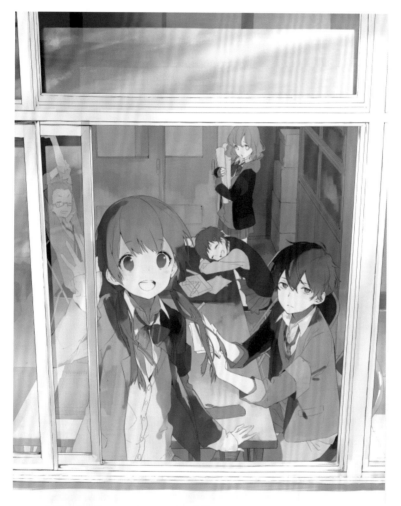

① 이번에 만든 레이어입니다. '창틀' 레이어 세트와 '인물' 레이어 세트 사이에 레이어를 만들어 합성 모드로 효과를 추가했습니다. 레이어 위에 달아 놓은 번호순으 로 설명하겠습니다.

② 창문에 비친 하늘과 무지개를 그렸습니다. 창문 너머로 교실 안쪽이 비쳐 보이는 모습도 표현했 습니다.

02 그러면 차례차례 설명해 나가겠습니다. 먼저 ①의 하늘 색깔에 대해 말씀드리겠습니다. 창문에 반사된다는 점은 일단 생각 말고 새 레이어를 만들어 대략적인 위치에 하늘을 그립니다. 색이 잘 늘어나는 브러시를 사용했습니다(p.50 참조). 그다음 레이어를 복사해서 합성 모드를 이용해 달리 보이도록 만들었습니다.

 ① 커스텀 (2) '붓' 도구를 선택

 ③ 그리기 색을 선택

Normal	▲ ▲ ▲ ■	
Size	x 5.0	205.0
Min Size		57%
Density		100
(simple circle)		62
(no texture)		95
Blending		35
Dilution		35
Persistence		80
☐ Keep Opacity		

② 브러시 크기는 '205', 최소 사이즈는 '57%'로 설정했습니다.

Water Color ⑤ 'Water Color(닷지 수채)' 도구를 선택

Normal	▲ ▲ ▲ ■	
Size	x 1.0	160.0
Min Size		60%
Density		100
(simple circle)		50
(no texture)		95
Blending		0
Dilution		35
Persistence		80
☐ Keep Opacity		
Smoothing Prs	100%	

⑥ 이렇게 설정했습니다.

➕ Paints Effect

Mode	Normal
Opacity	47%

☐ Preserve Opacity ☐ Clipping Group
○ Selection Source

④ ③의 그리기 색으로 바탕이 될 범위를 칠하고 나서 그림과 같이 여러 번 그리기 색을 바꿔 대강 채색합니다.

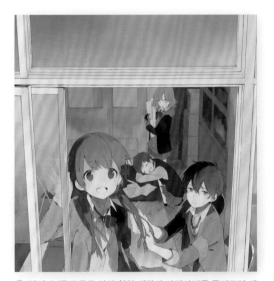

⑦ '닷지 수채' 도구로 아까 칠한 색깔의 가장자리를 문지르면 색깔이 점점 흐릿해집니다. 뚜렷한 색깔 경계가 사라질 때까지 반복합니다. 이번에는 '닷지 수채'를 사용했지만 비슷한 분위기를 낼 수 있다면 다른 도구를 사용해도 됩니다.

창틀	Normal	100%
하늘1	Normal	47%
하늘2	Shade	100%

⑧ 마지막으로 레이어를 복사해 이름을 '하늘1', '하늘2'라고 붙였습니다. '하늘1' 레이어의 불투명도를 '47%'로 낮추고 '하늘2' 레이어의 합성 모드를 '음영'으로 설정했습니다.

 다음으로 ② 창문의 반사를 그리겠습니다. 이 레이어는 창문에 어떻게 반사되는지 얼마나 반사되는지를 나타내는 기준 역할을 합니다. 합성 모드는 '스크린'으로 설정했습니다.

⑤ 합성 모드를 '스크린'으로, 불투명도를 '93%'로 설정했습니다.

① '에어브러시' 도구를 선택

③ 그리기 색은 흰색을 선택

② '붓 크기 슬라이더의 배율 지정'에서 '×5.0'을 선택하고 브러시 크기를 '250'으로 설정했습니다. 그 밖의 항목은 초기 설정 그대로입니다. '에어브러시' 도구를 쓸 때 따로 언급하지 않는 경우에는 초기 설정을 사용합니다.

④ 새 레이어에 반사되는 부분을 칠합니다. 진하게 칠한 부분은 불투명도가 높은 부분입니다. 대강 칠하고 난 다음 약하게 반사되는 부분은 브러시 농도가 '10~15%' 정도인 '지우개' 도구를 이용해 지워도 됩니다. 채색이 끝나면 창틀 그림자 부분을 브러시 농도가 '100%'인 '지우개' 도구로 지웁니다.

※ 알아보기 쉽게 어두운 바탕색을 깔아 놓았습니다.

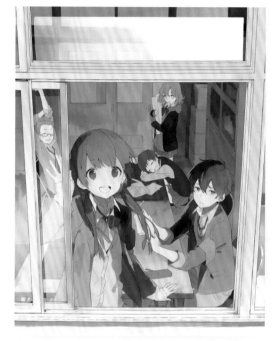

⑥ 합성 모드가 '스크린', 불투명도가 '100%'인 상태입니다. 배경과 인물 위에 겹치면 이렇게 됩니다. 합성 모드 효과로 밑에 있는 그림이 희미하게 비쳐 보입니다. 레이어 이름은 '반사'라고 붙였습니다.

✎ TECHNIQUES

직선적으로 지우고 싶을 때

창틀 그림자 같은 직선적인 부분을 '지우개' 도구로 지울 때는 'Selection(선택)' 도구를 함께 사용합시다. 지우고 싶은 부분을 '선택' 도구로 둘러싼 다음 '지우개' 도구로 전환해 그대로 선택 영역 위에서 드래그해서 지웁니다. 그러면 '지우개' 도구의 크기가 선택 영역보다 크더라도 비어져 나가지 않고 선택 범위만 지울 수 있습니다.

'선택' 도구

04 ③의 구름을 그리겠습니다. 잘 번지는 브러시로 희미하게 구름을 그립니다. 커스텀 브러시를 사용했습니다.

② 그리기 색을 선택했습니다.

① 비어 있는 회색 상자 위에서 마우스 오른쪽 버튼을 눌러 메뉴가 나타나면 '붓'을 선택합니다. 새로 생긴 '붓' 도구를 더블 클릭 해서 이름을 '초 수채'로 바꿉니다.

③ '붓 크기 슬라이더의 배율 지정'에서 '×5.0'을 선택하고 브러시 크기를 '80'으로 설정했습니다.

④ 브러시 모양은 'Spread&Noise(스프레드&노이즈)', 강도를 '52'로 설정하고 텍스처는 '종이', 강도를 '86'으로 설정했습니다.

⑤ '혼색', '수분량', '색 늘이기'를 '0', '50', '0'으로 설정했습니다.

⑧ '소재 효과'에서 '수채 경계'를 선택했습니다. 폭을 '1', 강도를 '100'으로 설정했습니다.

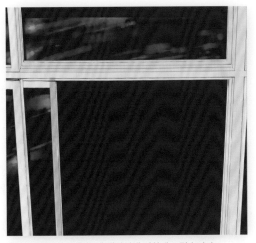

⑥ 창문에 비친 구름을 새 레이어에 연하게 그렸습니다.

⑦ 구름은 반사되는 범위 안에 그립니다. 범위를 벗어난 부분은 '반사' 레이어의 투명 부분을 '자동 선택' 도구로 선택해 '지우개' 도구로 지웠습니다. 레이어 이름을 '구름'이라고 붙였습니다.

⑨ 지금까지 만든 반사상용 레이어를 모두 표시 상태로 만들었습니다. 멀리 있는 구름이 작게 비치도록 표현했습니다.

05 바탕을 완성했으니 드디어 ④의 무지개를 그릴 차례입니다. '에어브러시' 도구로 원색을 차례차례 그어 나갑니다. 무지개가 그려진 레이어를 복사해 더 예쁘게 보이도록 합성 모드를 조정합니다.

④ 새 레이어를 만들어 위에서부터 빨강, 주황, 노랑, 녹색, 파랑, 남색, 보라 순서로 선을 그었습니다. 무지개도 반사 범위 바깥 부분을 '지우개' 도구로 지웠습니다.

⑥ '무지개빛'(발광) 레이어가 비표시 상태입니다. 희미하게 무지개가 걸린 모습을 표현했습니다.

① '에어브러시' 도구를 선택했습니다.

② '붓 크기 슬라이더의 배율 지정'에서 '×5.0'을 선택하고 브러시 크기를 '70'으로 설정했습니다.

③ 브러시 농도를 '79'로 설정했습니다.

⑤ 무지개가 그려진 레이어를 복사해 3장으로 늘렸습니다. 이름을 각각 '무지개빛', '무지개', '무지개2'라고 붙였습니다. '무지개빛'은 합성 모드 '발광'에다 불투명도를 '50%'로, '무지개'는 합성모드를 '스크린'으로, '무지개2'는 불투명도를 '23%'로 설정했습니다.

06 창틀 그림자 부분에도 반사를 넣습니다. ⑤의 반사를 그려 봅시다.

 AirBrush ① '에어브러시' 도구 를 선택

② 그리기 색을 선택

무지개빛
Luminosity
50%

무지개
Screen
100%

무지개2
Normal
23%

구름
Normal
100% FX

반사
Normal
78%

하늘1
Normal
47%

하늘2
Shade
100%

반사
Screen
93%

④ 다 그린 다음 레이어 불투명도를 '78%'로 낮 추고 레이어 이름을 '반 사'라고 붙였습니다.

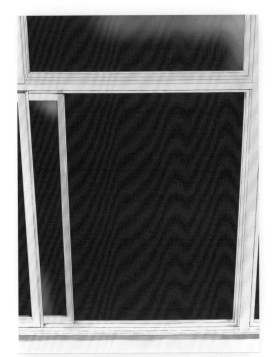

③ 새 레이어를 만들어 창틀 그림자가 생기는 가장자리 부분에 커다란 브러시로 흰색에 가까운 노란색을 칠해 반사를 표현했습니다.

07 햇살 받는 부분을 더 밝게 표현하고 싶 어서 ⑥의 밝기 조정을 추가했습니다.

AirBrush ① '에어브러시' 도구 를 선택

② 그리기 색을 선택

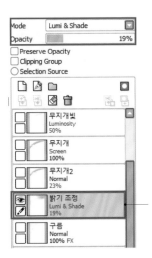

Mode Lumi & Shade
Opacity 19%
☐ Preserve Opacity
☐ Clipping Group
○ Selection Source

무지개빛
Luminosity
50%

무지개
Screen
100%

무지개2
Normal
23%

밝기 조정
Lumi & Shade
19%

구름
Normal
100% FX

④ 채색이 끝난 다음 합 성 모드를 '명암'으로, 불 투명도를 '19%'로 설정 하고 레이어 이름을 '밝기 조정'이라고 붙였습니다.

③ 새 레이어를 만들어 커다란 브러시로 밝기 조정 부분을 칠했 습니다.

08 밝은 부분을 다시 한번 조정합니다. 그리기 색을 바꿔 오른쪽 윗부분에 ⑦의 밝기 조정 부분을 칠했습니다.

이 과정은 SAI의 레이어 합성 모드를 총동원해 자신의 구상에 접근시켜 가는 작업입니다. 이런 작업을 할 때는 자신의 눈을 믿고 여러 가지를 시도해 보는 게 제일 좋은 방법이라고 생각합니다. 하지만 합성 모드가 각기 다른 레이어들을 합치면 효과가 사라져 버리니 주의합시다. 마지막에 모든 레이어를 합칠 때까지는 그대로 놔둡니다(효과 레이어의 결합에 대해서는 다 설명할 수 없어 생략하겠습니다. 직접 여러 가지 방법을 시도해 보시면 좋겠습니다).

 ① '에어브러시' 도구를 선택

 ② 그리기 색을 선택

③ 새 레이어를 만들어 아까보다 조금 작은 '에어브러시' 도구로 밝기 조정 부분을 칠했습니다.

④ 채색이 끝나면 합성 모드를 '발광'으로, 불투명도를 '9%'로 설정하고 레이어 이름을 '밝기 조정'이라고 붙입니다. 하늘 반사상을 다 그렸습니다.

교실 안 색감 조정하기

01 창문의 반사를 그리고 나서 교실 안쪽의 색감을 균형 있게 조정합니다. 먼저 실내 그림자를 더 어둡게 만들고 싶어서 벽면이 채색된 레이어 위에 새 레이어를 만들어 '곱하기'로 색깔을 합성했습니다.

② '에어브러시' 도구를 선택

③ 그리기 색을 선택

④ 커다란 '에어브러시' 도구로 벽면과 문 근처를 뒤덮듯이 칠했습니다.

① '배경' 레이어 세트 안의 '채색' 레이어 세트를 열고 '벽면·바닥' 레이어 위에 새 레이어를 만듭니다.

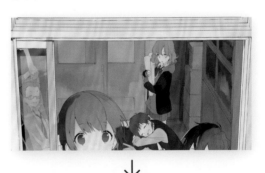

⑤ 채색이 끝나면 합성 모드를 '곱하기'로 설정합니다.

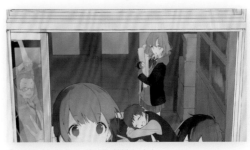

⑥ 실내에 어두운 그림자를 칠했습니다.

02 그다음 '배경' 레이어 세트 위에 새 레이어를 만들어 하늘색을 칠하고 합성 모드를 '스크린'으로 설정합니다. 이 과정은 거리감, 원근감, 분위기 등을 표현하기 위한 작업입니다.

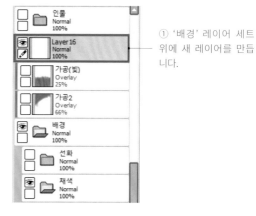

① '배경' 레이어 세트 위에 새 레이어를 만듭니다.

 ② '에어브러시' 도구를 선택

 ③ 그리기 색을 선택

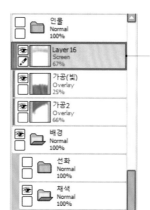

⑤ 채색이 끝나면 합성 모드를 '스크린'으로 설정하고 불투명도를 '67%'로 낮춘 다음 '아래 레이어로 클리핑'에 체크했습니다.

④ 하늘색으로 교실 안쪽을 칠했습니다.

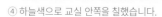

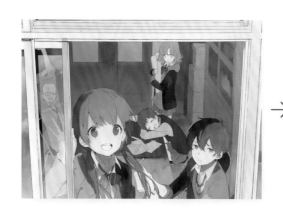

→

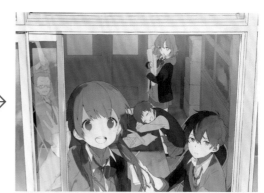

⑥ 약간 흐릿해져서 원근감이 표현되었습니다.

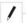
거리감에 대해

거리감에 대한 이야기가 나온 김에 예를 들어 보겠습니다.

피사체는 멀어질수록 색깔과 윤곽이 옅어집니다. 실제로 멀리 있는 건물이나 산 등을 보면 이해하기 쉬운데 일러스트에도 그 점을 활용하면 훨씬 거리감이 생깁니다.

선만으로도 거리를 표현할 수 있지만 색깔 표현을 추가하면 훨씬 더 멀리 있는 것처럼 보입니다.

제 생각에는 '실제로는 이렇게까지 거리감이 느껴지지 않을 것 같다'는 등 일러스트 연출에 있어서 '실물이 어떻다'는 점은 별로 신경 쓸 필요 없습니다. 과잉 연출은 일러스트의 묘미이자 개인의 개성을 드러내는 요소라고 생각하기 때문입니다.

크기의 차이는 알 수 있지만 색깔 차이가 없는 일러스트에서는 거리감을 별로 느낄 수 없습니다.

멀어질수록 흐릿하게 칠하면 훨씬 더 거리감이 느껴집니다.

01 그럼 창틀부터 칠해 나가겠습니다. 커스텀 (2) '붓' 도구로 대강 전체를 칠합니다. 이제부터는 Chapter.02에서 소개한 커스텀 (1)~③ '붓' 도구를 자주 사용하겠습니다.

① '창틀'의 '채색' 레이어 세트에 만들어 놓은 채색 레이어를 선택하고 '불투명도 유지'에 체크합니다.

 ② 커스텀 (2) '붓' 도구를 선택

 ③ 브러시 크기는 '100'을 선택

 ④ 그리기 색을 선택

 →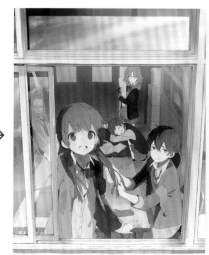

⑤ 햇살이 들어오는 정면을 중심으로 밝은 색깔을 '스포이드' 도구로 추출해서 칠했습니다.

02 그림자 부분을 칠합니다. 햇살을 강하게 받는 부분이니 그림자는 짙게 칠합니다.

 ① 커스텀 (1) '붓' 도구를 선택하고 브러시 크기는 '45'로 설정했습니다.

 ② 그리기 색을 선택

③ 그림자 부분을 칠했습니다. 브러시 크기는 칠할 부분에 맞춰 적당히 바꿨습니다. 창틀 밑에 생기는 그림자도 칠했습니다.

03 창틀의 세부도 꼼꼼하게 칠합니다. 건물이나 가구처럼 단단하고 직선적이며 모서리가 많은 물체에는 이렇게 가는 선으로 뚜렷하게 하이라이트를 넣으면 한층 더 돋보입니다.

 ① '연필' 도구 선택

 ② 브러시 크기는 '16'을 선택

 ③ 그리기 색을 선택

 ⑤ 브러시 크기는 '5'를 선택

 ⑥ 그리기 색을 선택

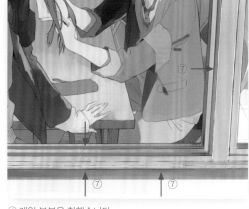

④ 레일 부분을 칠했습니다.
⑦ 모서리 부분에 하이라이트를 넣었습니다.

04 '창틀' 레이어 세트 위에 새 레이어를 만들고 합성 모드를 '발광'으로 설정해 햇살의 반사를 표현했습니다.

① '창틀' 레이어 세트 위에 새 레이어를 만들고 이름을 '창틀 반사'라고 붙였습니다.

 ② '에어브러시' 도구를 선택

 ③ 그리기 색을 선택

④ 커다란 '에어브러시' 도구를 이용해 햇빛을 반사하는 창틀 부분을 칠했습니다.

※ 알아보기 쉽게 어두운 바탕색을 깔아 놓았습니다.

⑤ 채색이 끝나면 합성 모드를 '발광'으로 설정하고 불투명도를 '23%'로 낮춘 다음 '아래 레이어로 클리핑'에 체크합니다.

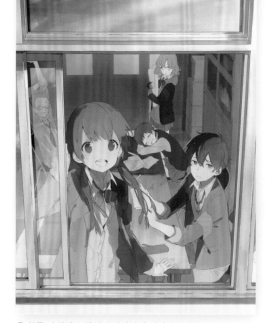

⑥ 창틀 자체에도 햇살의 반사가 추가되었습니다.

05 화면 전체에 비치는 햇살을 표현하기 위해 맨 위에 새 레이어를 만들고 합성 모드를 '스크린'으로 설정했습니다.

① 맨 위에 새 레이어를 만들고 이름을 '햇살2'라고 붙였습니다.

② '에어브러시' 도구를 선택

③ 그리기 색을 선택

⑤ 채색이 끝나면 합성 모드를 '스크린'으로 바꾸고 불투명도를 '30%'로 낮춥니다.

④ 오른쪽 위에서부터 삼각형으로 햇살을 칠했습니다.

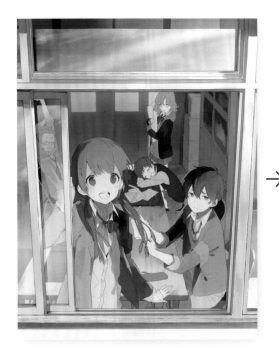 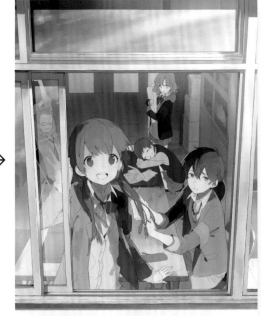

⑥ 오른쪽 위에서 창틀과 책장 등에 전체적으로 희미하게 햇살이 비치는 모습을 '스크린' 효과를 이용해 표현했습니다.

피부 채색

01 인물 채색에 들어가겠습니다. 피부부터 칠하겠습니다. 방법은 Chapter.02에서 알려 드린 기본 채색 방법과 같습니다. 컬러 러프를 인용했기 때문에 이미 그림자가 대강 들어가 있는데 연한 색깔로 바림하면서 채색해 나갑니다.

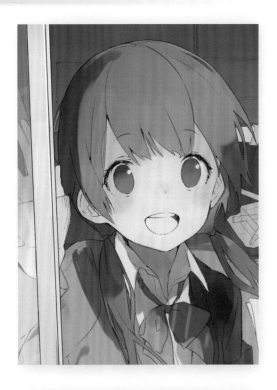

① '인물' 레이어 세트 안의 '채색(앞쪽 2인)' 레이어 세트에서 '피부' 레이어를 선택합니다.

 ② 커스텀 (2) '붓' 도구를 선택하고 브러시 크기는 '65'로 설정했습니다.

 ③ 그리기 색을 선택

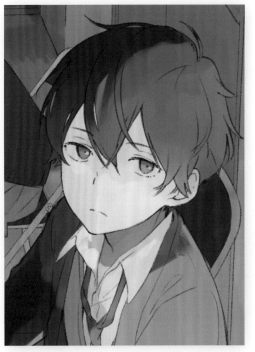

④ 앞쪽 두 사람의 피부에 연한 색깔로 그림자를 넣었습니다.

02 그림자를 더 세세하게 넣습니다. 같은 레이어에 입도 칠합니다.

 ① 커스텀 (3) '붓2' 도구를 선택하고 브러시 크기는 '15'로 설정했습니다.

 ② 그리기 색을 선택

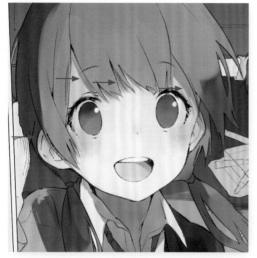

③ 여자아이의 머리카락 밑에 조금 짙고 가늘게 그림자를 넣었습니다. 브러시 크기와 그리기 색을 적당히 바꿔 입속도 칠했습니다.

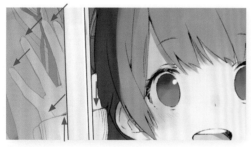

④ 여자아이의 손 중에서 유리창에 눌리는 부분은 한층 더 짙은 색으로 칠했습니다. 작은 부분이지만 카디건과 손바닥 사이에 생기는 그림자도 칠했습니다.

⑤ 여자아이의 손끝에도 연하게 그림자를 넣었습니다.

⑥ 남자아이도 머리카락 밑과 목 부분의 그림자를 칠했습니다.

⑦ 남자아이의 오른팔에 이미 짙은 그림자가 들어가 있어서 이번에는 밝은 부분을 칠했습니다. 왼팔 아래쪽에 더 짙은 피부색으로 그림자를 넣고 서류 때문에 생기는 그림자도 칠했습니다.

03 같은 '피부' 레이어에 눈의 흰자위를 칠합니다. 흰색이 너무 들떠 보이지 않게 피부색과 바림하며 칠합니다.

 ① 커스텀 (2) '붓' 도구를 선택

 ② 브러시 크기는 '25'를 선택

 ③ 그리기 색을 선택

↓

④ 흰자위를 칠합니다. 완전한 흰색은 너무 들떠 보이므로 '스포이드' 도구로 색깔을 추출해 가며 그러데이션으로 칠합니다.

04 알아보기 조금 힘들지만 빨강에 가까운 짙은 색으로 눈꼬리 부근을 칠했습니다.

 ① 커스텀 (3) '붓2' 도구를 선택

 ② 브러시 크기는 '10'을 선택

 ③ 그리기 색을 선택

④ 눈꼬리 부근을 빨강 계열 색깔로 칠했습니다.

옷과 머리 채색

01 옷을 칠하겠습니다. 옷은 대부분 커스텀 (1) '붓' 도구로 칠합니다. 선화 제작 포인트에서도 말씀드렸지만 카디건은 부드러운 재질이라 그림자에도 곡선이 많은 반면 블레이저 등에는 직선적인 주름이 잘 생깁니다. 선화로는 표현하지 못한 굴곡을 채색으로 드러내는 게 중요한데 꽤 어렵습니다. 먼저 셔츠부터 칠합니다. 브러시 크기 등은 처음에 설정한 대로 기재해 놓았지만 그때그때 적절하게 바꿔서 사용합니다.

① '인물' 레이어 세트 안의 '채색(앞쪽 2인)' 레이어 세트에서 '셔츠' 레이어를 선택합니다.

 ② 커스텀 (1) '붓' 도구를 선택

 ③ 브러시 크기는 '35'를 선택

 ④ 그리기 색을 선택

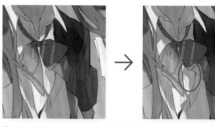

⑤ 셔츠에서 짙은 색을 추출해 그림자를 칠했습니다. 리본 밑에 그러데이션으로 들어간 그림자는 커스텀 (2) '붓' 도구를 이용해 칠했습니다. 같은 레이어에서 완장도 칠했습니다.

02 카디건을 칠합니다. 부드러운 굴곡이 생긴다는 점을 고려하며 채색합니다.

① '인물' 레이어 세트 안의 '채색(앞쪽 2인)' 레이어 세트에서 '카디건' 레이어를 선택합니다.

 ② 커스텀 (1) '붓' 도구를 선택

 ③ 브러시 크기는 '30'를 선택

 ④ 그리기 색을 선택

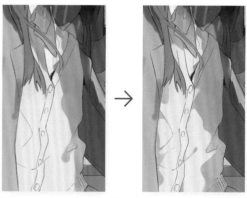

⑤ 블레이저 밑에 생기는 그림자는 짙은 색으로 칠하고 카디건 주름은 곡선을 많이 넣어 표현합니다.

⑥ 블레이저에서 빠져나온 카디건 소매 부근에도 그림자를 칠하고 주름을 표현했습니다.

03
이어서 리본을 칠합니다. 무늬는 일단 신경 쓰지 말고 그림자를 넣습니다.

① '인물' 레이어 세트 안의 '채색(앞쪽 2인)' 레이어 세트에서 '리본·넥타이' 레이어를 선택합니다.

 ② 커스텀 (1) '붓' 도구를 선택

 ③ 브러시 크기는 '35'를 선택

 ④ 그리기 색을 선택

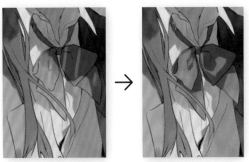

⑤ ④의 그리기 색으로 그림자를 칠했습니다. '스포이드' 도구로 적당히 색깔을 추출해서 칠하며 컬러 러프에서 인용한 색깔을 다듬어 나갑니다.

04
블레이저를 칠합니다. 햇살을 받아 그림자가 생기는 부분에 주의하며 농담을 표현합니다. 마지막으로 카디건 단추도 잊지 않고 칠합니다.

① '인물' 레이어 세트 안의 '채색(앞쪽 2인)' 레이어 세트에서 '블레이저' 레이어를 선택합니다.

 ② 커스텀 (1) '붓' 도구를 선택

 ③ 브러시 크기는 '35'를 선택

 ④ 그리기 색을 선택

⑤ ④의 그리기 색으로 그림자를 칠했습니다. 블레이저는 카디건보다 단단한 재질이므로 주름을 직선적으로 표현합시다.

05 남자아이의 교복도 칠합니다.

원래는 레이어 순서대로 여자아이와 함께 채색하는데 이번에는 여자아이를 중심으로 해설했기 때문에 상세한 설명은 생략하겠습니다. 소재에 맞춰 주름 표현 방법을 바꾸고 컬러 러프에서 가져온 색깔을 다듬어 나갑니다.

06 옷을 다 칠한 다음에는 머리카락을 칠합 니다. 너무 뭉쳐 보이지 않게 주의하며 산뜻하게 칠합니다.

① '인물' 레이어 세트 안 의 '채색(앞쪽 2인)' 레이어 세트에서 '머리카락 등' 레이어를 선택합니다.

 ② 커스텀 (2) '붓' 도 구를 선택

 ③ 브러시 크기는 '25' 를 선택

 ④ 그리기 색을 선택

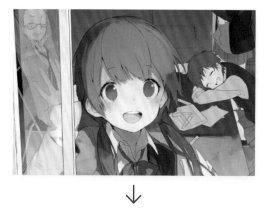

⑤ 앞머리 흐름에 맞춰 옅은 색깔로 그림자를 칠한 다음 ④의 짙 은 색깔로 머리 가장자리와 어두운 그림자를 칠했습니다.

07 가볍게 음영을 넣은 뒤 새 레이어를 만들고 클리핑해서 대강 하이라이트를 넣습니다.

① '머리카락 등' 레이어 위에 새 레이어를 만들고 '아래 레이어로 클리핑'에 체크했습니다.

② 커스텀 (3) '붓2' 도구를 선택
③ 브러시 크기는 '50'을 선택

④ 그리기 색을 선택

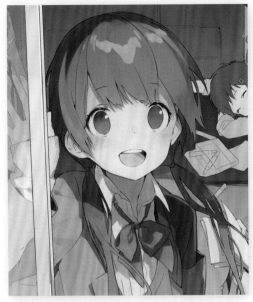

⑤ 하이라이트를 대강 넣었습니다.

08 하이라이트를 추가하고 다듬습니다. 그리기 색은 같은 색깔을 사용했습니다.

① '붓' 도구를 선택

② '붓 크기 슬라이더의 배율 지정'에서 '×5.0'을 선택하고 브러시 크기를 '20'으로 설정했습니다.

③ 브러시 농도를 '88'로, 텍스처를 '종이'로, 텍스처 강도를 '62'로, 혼색을 '43'으로 설정했습니다.

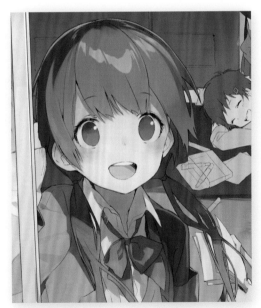

④ 머리 외곽선과 머리카락 흐름을 따라 하이라이트를 추가하고 다듬었습니다.

09 하이라이트 레이어 위에 새 레이어를 만들고 합성 모드를 '오버레이'로 설정해 하이라이트의 일부를 밝게, 머리카락 끝부분 색깔도 더 가볍게 만들었습니다.

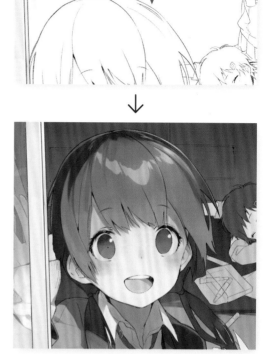

① 하이라이트가 그려진 레이어 위에 새 레이어를 만들고 '아래 레이어로 클리핑'에 체크한 다음 합성 모드를 '오버레이'로 설정했습니다.

 ② '에어브러시' 도구를 선택

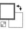 ③ 그리기 색을 선택

④ 연한 색깔로 하이라이트를 더 밝게 만들었습니다. 머리카락 끝부분에도 색깔을 칠했습니다.

10 남자아이의 머리는 다발감을 강조하고 하이라이트는 거의 안 넣었습니다.

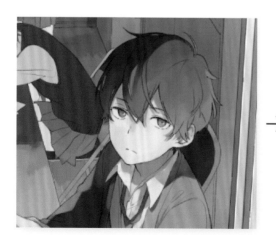

→

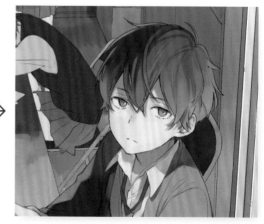

남자아이도 머리카락 흐름에 맞춰 옅은 색깔로 그림자를 넣고 짙은 색깔로 뚜렷하게 다발감을 표현했습니다. 마지막으로 두상을 따라 희미하게 연노랑을 칠했습니다.

01 눈동자를 그리겠습니다. 위에서부터 어두운 색깔 → 밝은 색깔이 되도록 채색하고 더 자세히 묘사합니다.

① '인물' 레이어 세트 안의 '채색(앞쪽 2인)' 레이어 세트에 만들어 놓은 눈동자용 레이어를 선택합니다.

 ② 커스텀 (2) '붓' 도구를 선택

 ③ 브러시 크기는 '50'을 선택

 ④ 그리기 색을 선택한 다음 채색

 ⑤ 그리기 색을 선택한 다음 채색

⑥ 짙은 색부터 칠한 다음 밝은 색을 칠하고 중앙에 동공을 그렸습니다.

 ⑦ 커스텀 (3) '붓2' 도구를 선택하고 브러시 크기는 '15'로 설정했습니다.

 ⑧ 그리기 색을 선택

⑨ 밝은 색으로 광채를 약간 그려 넣었습니다. 그리고 동공 가장자리에 짙은 색으로 테두리를 그렸습니다.

02 눈동자용 레이어 위에 새 레이어를 만들고 오버레이를 설정해서 색감을 추가합니다.

① 눈동자용 레이어 위에 새 레이어를 만들고 '아래 레이어로 클리핑'에 체크한 다음 합성 모드를 '오버레이'로 설정합니다.

 ② '에어브러시' 도구를 선택

 ③ 브러시 크기는 '50'을 선택

 ④ 그리기 색을 선택

⑤ 눈동자 아랫부분에 색깔을 칠했습니다.

03 눈동자에도 하이라이트를 넣습니다. 하이라이트가 선화를 덮기 때문에 선화 레이어 위에 새 레이어를 만듭니다.

 ② 커스텀 (3) '붓2' 도구를 선택

 ③ 브러시 크기는 '9'를 선택

 ④ 그리기 색을 선택

① '인물' 레이어 세트 안의 '선화' 레이어 세트 위에 새 레이어를 만들고 이름을 '눈 하이라이트'라고 붙였습니다.

⑤ 눈동자에 하이라이트를 넣었습니다.

04 눈가 쪽 선화 색깔도 바꿉니다. 선화 레이어가 '불투명도 유지'된 상태에서 눈가 쪽으로 갈수록 피부색과 그러데이션을 이루도록 붉은 색조로 칠합니다. 또 전체 균형을 확인한 다음 눈동자 색깔을 약간 밝게 조정했습니다.

 ② 커스텀 (3) '붓2' 도구를 선택

 ③ 브러시 크기는 '8'을 선택

 ④ 그리기 색을 선택한 다음 채색

① '인물' 레이어 세트 안의 '선화'-'인물1' 레이어 세트에 들어 있는 '얼굴' 레이어를 선택하고 '불투명도 유지'에 체크했습니다.

⑤ 눈동자용 레이어를 선택하고 '필터' 메뉴 → '색조·채도' 패널에서 '명도'를 높여 눈동자 색조를 조정했습니다.

⑥ 눈가 쪽 선화 색깔도 바꿨습니다.

05 남자아이는 좀 더 멀리 있기 때문에 간략하게 칠했습니다.

① 남자아이 눈도 채색 순서는 같습니다. 위에서부터 어두운 색깔 → 밝은 색깔로 채색한 다음 동공과 하이라이트를 그립니다.

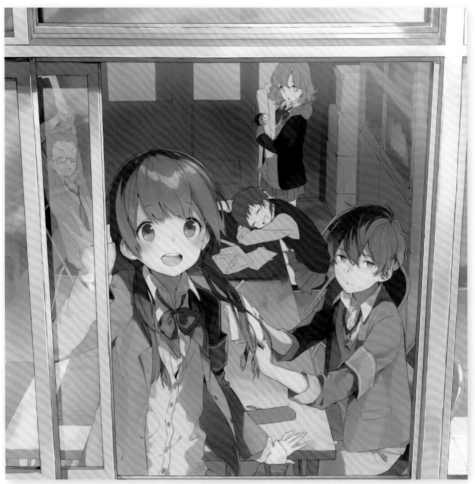

② 완장에 흰 줄을 그려 넣었습니다. 앞쪽 두 사람의 채색은 이제 리본과 넥타이, 바지 무늬 등 자잘한 부분만 남았습니다.

리본·교복무늬 및 기타 캐릭터 채색

 01 먼저 리본과 넥타이의 무늬를 그리겠습니다. '리본·넥타이' 레이어 위에 새 레이어를 만들고 클리핑합니다.

③ '붓' 도구를 선택

④ '붓 크기 슬라이더의 배율 지정'에서 '×5.0'을 선택하고 브러시 크기를 '9'로 설정했습니다.

⑤ 브러시 농도를 '88'로, 텍스처를 '종이'로, 텍스처 강도를 '62'로, 혼색을 '43'으로 설정했습니다.

 ⑥ 그리기 색을 선택

② 소재 효과에서 '수채 경계'를 선택하고 폭을 '2', 강도를 '73'으로 설정합니다.

① '인물' 레이어 세트 안의 '채색(앞쪽 2인)' 레이어 세트에 들어 있는 '리본·넥타이' 레이어 위에 새 레이어를 만들고 '아래 레이어로 클리핑'에 체크합니다.

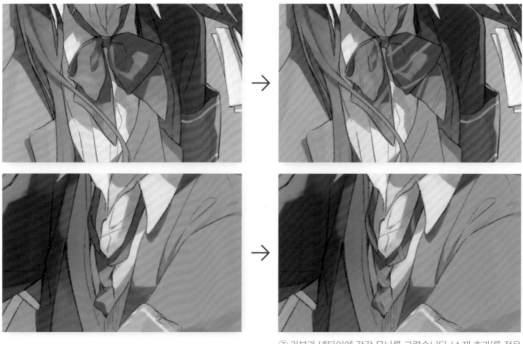

⑦ 리본과 넥타이에 각각 무늬를 그렸습니다. '소재 효과'를 적용했기 때문에 무늬에 테두리가 생깁니다.

02 클리핑한 레이어를 '불투명도 유지' 한 상태에서 바탕 그림자에 맞춰 음영을 넣습니다.

① 클리핑한 레이어를 선택하고 '불투명도 유지'에 체크합니다.

 ② 커스텀 (2) '붓' 도구를 선택

 ③ 브러시 크기는 '25'를 선택

 ④ 그리기 색을 선택

⑤ 바탕색이 밝으면 그 부분의 줄무늬도 밝게 칠해 음영을 표현합니다.

03 줄무늬를 더 추가하겠습니다. 새 레이어를 만들고 이번에도 클리핑해서 소재 효과를 설정한 다음 그립니다. 그다음 불투명도 유지에 체크해서 바탕 그림자에 맞춰 음영을 넣습니다.

 ① '붓' 도구를 선택

 ② 브러시 크기는 '14', 그 밖의 설정은 순서 01과 같습니다.

 ③ 그리기 색을 선택

⑤ 마지막으로 불투명도를 약간 낮췄습니다.

④ 노란 선을 둘러싸듯이 줄무늬를 그리고 레이어의 '불투명도 유지'에 체크한 다음 밝은 부분은 순서 02와 같은 브러시로 칠합니다.

04 리본·넥타이와 같은 순서로 교복 바지
와 치마에도 체크무늬를 그렸습니다. 이
제 앞쪽 두 사람의 채색은 거의 끝났습
니다.

③ '붓' 도구를 선택합니다. 설정은 순서 01과 같지만
조금 거친 선을 긋기 위해 텍스처 '종이'의 강도를 높였
습니다.

④ 그리기 색을 선택

② 소재 효과에서 '수채
경계'를 선택하고 폭을
'2', 강도를 '100'으로 설
정합니다. 레이어 합성 모
드는 '곱하기'로 바꿨습니
다.

① '인물' 레이어 세트 안
의 '채색(앞쪽 2인)' 레이어
세트에 들어 있는 '머리카
락 등' 레이어 위에 새 레
이어를 만들고 '아래 레
이어로 클리핑'에 체크합
니다.

⑤ 리본·넥타이와 같은 순서로 무늬를 넣었습니다.

05 뒤쪽 세 사람도 칠했습니다. 뒤쪽 세 사
람은 멀리 있기 때문에 대비를 강조하지
않고 단순하게 칠했습니다.

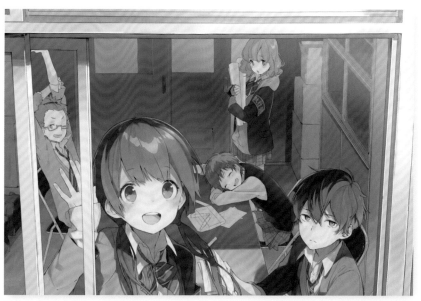

뒤쪽 세 사람을 칠할 때는 캐릭터의 존재감을 유지하고 싶었기 때문에 색감이 너무 어두워지지 않도록 주의
하며 칠했습니다.

책상·의자 채색

01 책상은 오버레이를 이용해 좀 더 색감과 원근감을 조정하고 나서 가볍게 전체를 바림합니다.

② 새 레이어를 2개 만들어 합성 모드를 '오버레이'로 설정하고 불투명도를 각각 '67%'와 '46%'로 낮췄습니다. 그다음 '아래 레이어로 클리핑'에 체크했습니다.

① 배경 위에 배치했던 '가공(빛)' 레이어를 '책상' 레이어 위에 복사한 다음 '아래 레이어로 클리핑'에 체크했습니다.

 ③ '에어브러시' 도구를 선택

 ④ 그리기 색을 선택

02 남자아이의 팔 밑 등에 그림자를 그려 넣었습니다. 모양을 조정하면서 그리기 위해 새 레이어를 만들어 옅은 색으로 그림자 모양을 먼저 정한 다음 그 위에 짙은 색을 칠했습니다.

① '책상' 레이어 위에 새 레이어를 만들고 '아래 레이어로 클리핑'에 체크했습니다.

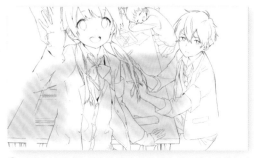

⑤ 커다란 브러시를 이용해 책상 위에 밝은 색조를 추가했습니다. 이 레이어의 불투명도는 '46%'입니다.

 ⑥ 그리기 색을 선택

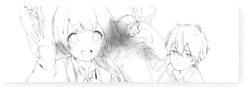

⑦ 거리감이 필요한 부분에 어두운 색깔을 칠했습니다. 이 레이어의 불투명도는 '67%'입니다.

 ② 커스텀 (1) '붓' 도구를 선택하고 브러시 크기는 '45'로 설정했습니다.

 ③ 그리기 색을 선택

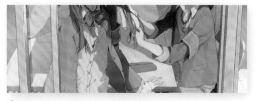

④ 옅은 색으로 그림자를 그렸습니다.

 ⑤ 크기가 '60'인 같은 브러시를 선택

 ⑥ 그리기 색을 선택

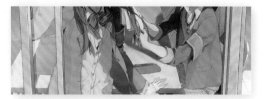

⑦ 그림자에 짙은 색을 칠했습니다.

185

03 책상 위 물건은 따로 레이어를 나누지 않고 바로 칠했습니다.

① '책상 위 물건' 레이어를 선택했습니다.

 ② '연필' 도구 선택

 ③ 브러시 크기는 '10'을 선택하고 그리기 색은 임의로 골랐습니다.

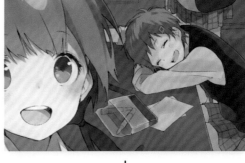

④ 소품 색깔을 칠했습니다.

04 의자의 프레임 부분에 뚜렷한 하이라이트를 넣습니다.

 ② '연필' 도구 선택

 ③ 브러시 크기는 '25'를 선택

 ④ 그리기 색을 선택

① '의자②' 레이어를 선택했습니다.

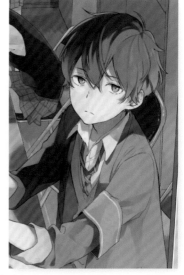

⑤ 프레임의 빛나는 부분에 하이라이트를 넣었습니다.

배경 채색

01 배경을 칠하겠습니다. 제일 안쪽에 있는 상자들을 칠할 때는 어느 정도 채색이 끝난 다음 'Lasso(올가미)' 도구로 한 상자만 선택해 약간 색감을 바꾸면 보다 현실감이 생깁니다.

 ② '연필' 도구 선택

 ③ 브러시 크기는 '10'을 선택

 ⑤ '올가미' 도구를 선택했습니다.

① '책장 기타①' 레이어를 선택했습니다.

④ '스포이드' 도구로 색깔을 추출해 그림자와 하이라이트를 넣었습니다.

⑥ '올가미' 도구를 이용해 한 상자만 선택했습니다.

⑦ '필터' 메뉴 → '색조·채도'로 색감을 진하게 바꿨습니다.

02 책장 안쪽도 그립니다. 선화 등은 따로 그리지 않고 바로 채색용 브러시로 그립니다.

① '책장 기타②' 레이어 위에 새 레이어를 만들고 '아래 레이어로 클리핑'에 체크합니다.

 ② '붓' 도구를 선택

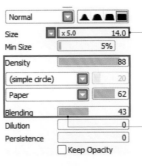

③ '붓 크기 슬라이더의 배율 지정'에서 '×5.0'을 선택하고 브러시 크기를 '14'로 설정했습니다.

④ 브러시 농도를 '88'로, 텍스처를 '종이'로, 텍스처 강도를 '62'로, 혼색을 '43'으로 설정했습니다.

⑤ 책장 안에 책과 파일이 들어 있는 모습을 그렸습니다.

03 문 아래쪽의 통풍구 부분은 직선만으로 그렸지만 농담을 넣으면 더 사실적으로 보입니다.

 ② '연필' 도구 선택

 ③ 브러시 크기는 '5'를 선택

 ④ 그리기 색을 선택

① '벽면·바닥' 레이어를 선택했습니다.

⑤ 직선을 그어 통풍구 부분을 그렸습니다.

04 신경 쓰이는 부분을 조금씩 수정하면 채 색 작업도 거의 끝입니다.

빠진 부분이 없는지 전체를 확인하면서 세부적으로 소 품인 종이에 낙서를 하거나 합성 레이어의 불투명도를 조정했습니다.

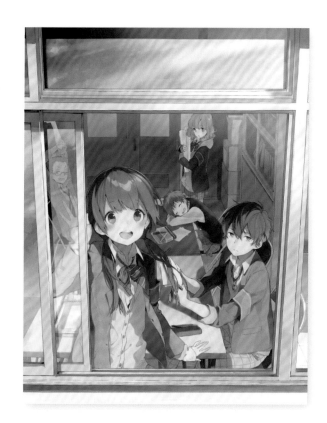

01 비가 갠 직후라는 설정이므로 창틀에 물방울을 그립니다. 가는 선으로 또렷하게 그리고 싶어서 초기 설정된 '연필' 도구를 사용했습니다.

① '창틀 반사' 레이어 위에 새 레이어를 만들고 이름을 '물방울'이라고 붙였습니다.

 ② '연필' 도구 선택

 ③ 브러시 크기는 '3'을 선택

 ④ 그리기 색을 선택

⑥ 그중 몇 개에 반짝임을 주기 위해 '물방울' 레이어 위에 또 새 레이어를 만들고 '에어브러시' 도구로 그림과 같이 일부를 칠했습니다. 위쪽 그림이 물방울 레이어, 아래쪽 그림이 이번에 칠한 이미지입니다.

※ 알아보기 쉽게 어두운 바탕색을 깔아 놓았습니다.

⑦ 다 그린 다음 합성 모드를 '발광'으로 바꾸고 불투명도를 '11%'로 설정했습니다.

⑤ 군데군데 물방울을 그렸습니다.

02 CLIP STUDIO PAINT로 옮겨 완장에 넣을 글자를 만듭니다. 문자 소재만 만들면 되니 지금까지의 작업 데이터를 SAI에서 jpg로 내보낸 다음 CLIP STUDIO PAINT에서 불러들여 만듭니다. 완성된 글자 부분이 별개의 레이어로 분리된 상태에서 psd로 저장합니다.

'파일' 메뉴 → '내보내기' → '.jpg(JPEG)'를 선택합니다.

 03 내보낸 jpg 파일을 CLIP STUDIO PAINT 에서 불러온 다음 '텍스트' 도구를 이용해 소재로 만들 문자를 입력하고 마음에 드는 색깔과 글꼴을 선택합니다.

 ③ 그리기 색으로 희끄무레한 색깔을 선택했습니다.

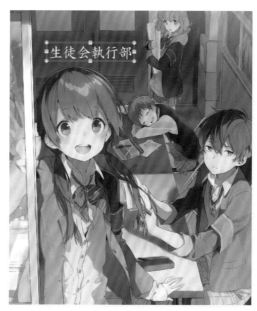

④ 먼저 남자아이의 완장에 들어갈 글자를 만들겠습니다. 표준 레이어로 변환해서 위치와 크기를 수정할 예정이니 완장에 비해 너무 작지 않게 입력합시다.

① '텍스트' 도구를 선택

② 보조 도구 팔레트에서 '텍스트'를 선택한 다음 도구 속성 팔레트에서 글꼴 등을 설정합니다.

04 텍스트 레이어를 래스터 레이어로 바꾸기 위해 새 래스터 레이어를 만들어 합쳤습니다. 완장을 찬 사람이 3명이니 레이어를 복사해서 3개로 늘린 다음 psd로 저장합니다.

④ '레이어' 메뉴 → '레이어 복제' 등을 이용해 같은 레이어를 3장으로 만들었습니다.

③ 텍스트 레이어와 래스터 레이어를 합쳤습니다.

② '레이어' 메뉴 → '아래 레이어와 결합'을 선택했습니다.

① '레이어' 메뉴 → '신규 래스터 레이어'를 눌러 새 레이어를 만들었습니다.

05 글자를 원하는 위치로 옮기고 방향을 맞춘 다음 '편집' 메뉴 → '변형' → '메쉬 변형'을 이용해 완장 형태에 맞춰 조정합니다. 다른 두 사람의 경우도 글자를 완장 형태에 맞춰 놓습니다.

① 글자 위치와 방향을 완장에 맞췄습니다.

② 레이어를 선택하고 '메쉬 변형'을 누릅니다.

③ 메쉬 변형을 이용해 완장에 맞춰 변형합니다.

06 SAI로 돌아가 원본 파일을 불러옵니다. 방금 작업한 문자 소재를 복사해서 완장이 그려진 레이어 위에 붙인 다음 클리핑해서 색깔 등을 조정합니다. 남은 두 사람의 완장에도 같은 작업을 합니다.

② 색깔 등을 조정해 남자아이의 완장을 완성했습니다.

① 완장이 그려진 '머리카락 등' 레이어 위에 방금 만든 문자 소재를 붙인 다음 '아래 레이어로 클리핑'에 체크했습니다.

③ 남은 두 사람의 완장도 완성했습니다.

07 일러스트에 질감을 표현하기 위해 텍스처를 사용하겠습니다. 인상을 너무 많이 바꾸지 않도록 배경과 창틀에만 적용합니다. 낡은 종이 같은 거친 텍스처를 '배경' 레이어 세트 위에 붙입니다.

② 배경 위에 붙인 텍스처입니다.

① '배경' 레이어 세트 위에 텍스처를 붙이고 불투명도를 조정합니다.

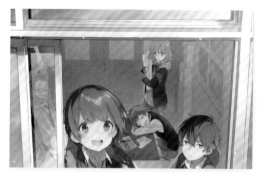

③ 불투명도가 '48%'인 상태입니다. 배경 위에 안개가 낀 것처럼 보입니다.

08 텍스처의 합성 모드를 '오버레이'로 설정하고 불투명도는 '25%'까지 낮췄습니다. 창틀 위에도 같은 작업을 했습니다. 텍스처는 소재가 될 만한 것을 촬영 스캔하거나 무료 소재를 찾아 사용합니다. 일러스트에 다양한 질감을 표현할 수 있으니 찾아보시기 바랍니다.

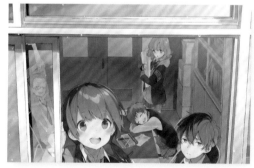

① 합성 모드를 '오버레이'로 설정하고 불투명도를 낮췄습니다. 노란빛이 사라져 공기의 느낌을 표현할 수 있게 되었습니다.

② '창틀 반사' 레이어 위에 텍스처를 붙이고 합성 모드를 '오버레이', 불투명도를 '18%'로 설정했습니다. '아래 레이어로 클리핑'에도 체크해 창틀에만 반영되게 했습니다.

③ 창틀 위에 붙인 텍스처입니다. 불투명도를 낮추고 오버레이를 설정했기 때문에 밝은 부분 말고 어두운 부분을 확인하는 편이 효과를 알아보기 쉽습니다.

09 마지막으로 입체감을 부여해 봅시다. CLIP STUDIO PAINT로 옮겨 창틀 윗부분에만 흐림 효과를 줍니다. 선화와 채색 레이어를 합친 상태에서 가공하기 때문에 '창틀' 레이어 세트는 SAI에서 하나로 합쳐 놓습니다. 칠하는 만큼 선택 범위를 정할 수 있는 '선택 펜' 도구로 창틀 윗부분을 선택한 다음 흐리기 필터를 적용합니다.

① '창틀' 레이어 세트를 선택하고 SAI의 '레이어' 메뉴 → '레이어 세트 결합'을 눌러 하나로 합친 뒤 psd로 파일을 저장합니다.

② CLIP STUDIO PAINT에서 파일을 불러온 다음 '선택 범위' 도구를 선택했습니다.

③ 보조 도구 팔레트에서 '선택 펜'을 선택하고 도구 속성 팔레트에서 브러시 크기를 크게 설정했습니다.

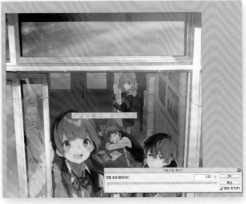

④ '창틀' 레이어가 선택된 상태에서 위의 그림과 같이 원하는 영역을 칠해서 선택한 다음 '필터' 메뉴 → '흐리기' → '가우시안 흐리기'로 흐릿하게 만듭니다.

10 위쪽으로 옮기면서 조금씩 선택 범위를 좁히고 여러 번 흐리기 필터를 적용합니다. 수치는 '3~6' 사이에서 조금씩 늘려 갑니다.

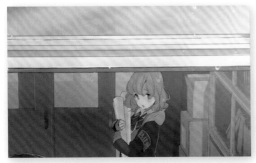

가공이 끝난 부분을 확대해 보았습니다.

여러 번 흐림 효과를 적용해 창틀을 가공했습니다.

11 전체를 확인해 보고 마음에 걸리는 부분
을 조정하면 완성입니다! 감사합니다.

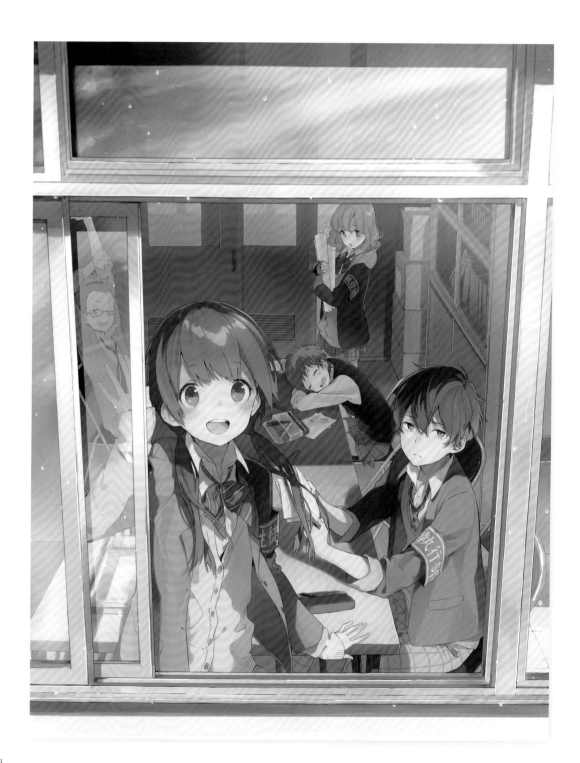

Chapter. 04

컬러와 선화 일러스트 갤러리

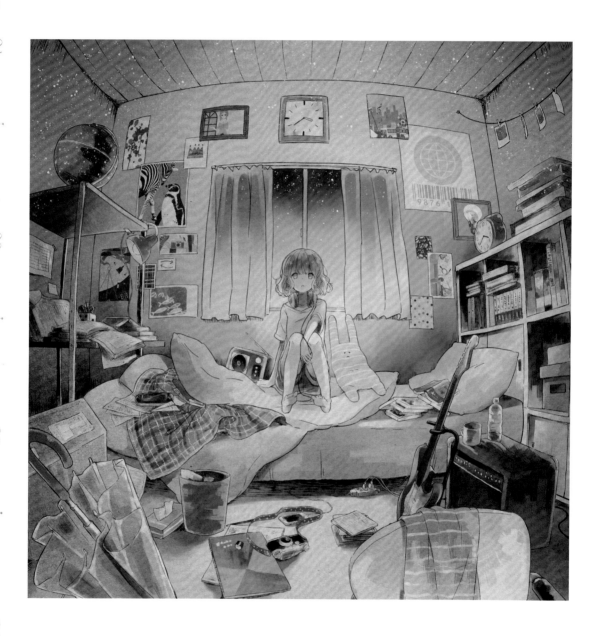

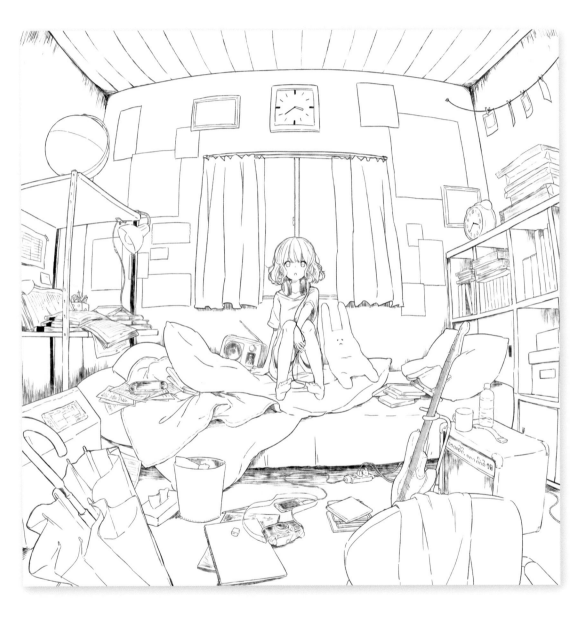

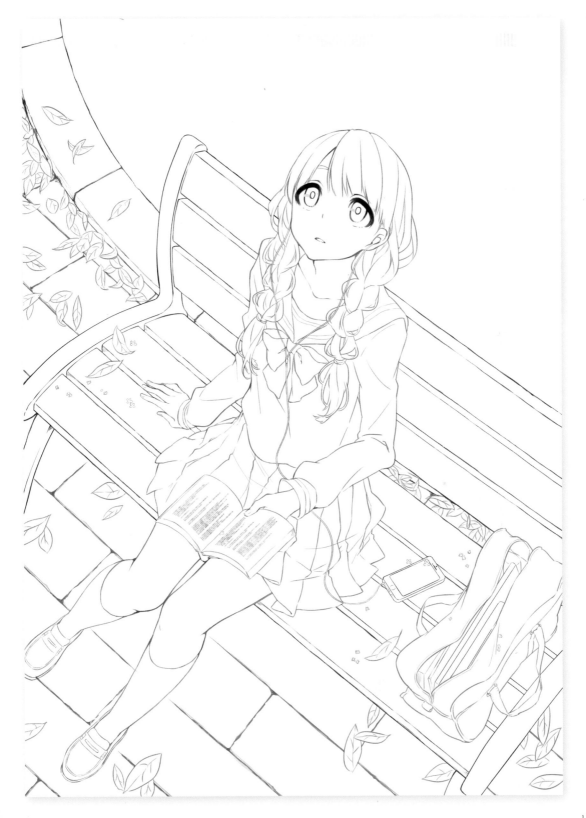

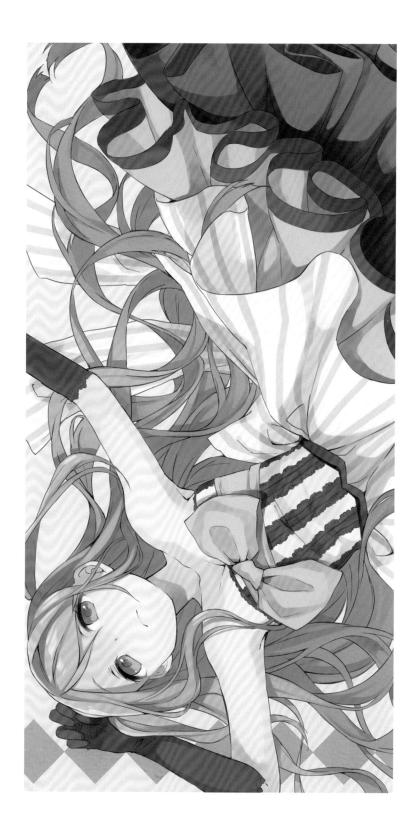

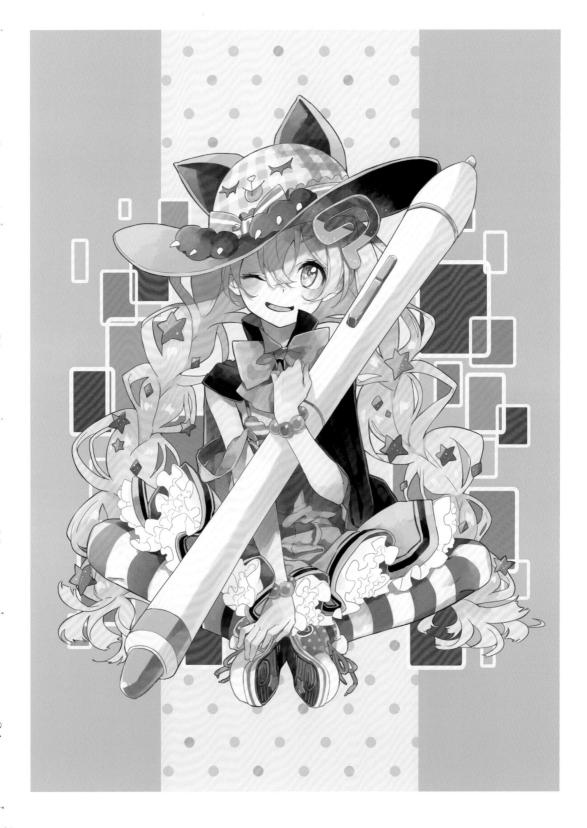

CLIP STUDIO PAINT 프로모션용 일러스트

「두 번째 여름, 두 번 다시 만날 수 없는 너」 아카기 히로타카 저(쇼가쿠칸 가가가문고 간행)

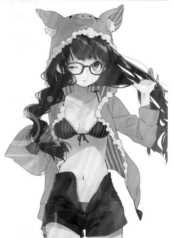

마치며

저는 사람 그리기를 좋아합니다. 그래서 처음에는 사람을 잔뜩 그렸습니다. 그리다 보니 그 인물의 상황이나 심정을 더 깊이 있게 표현하기 위해 배경이 필요해졌습니다. 하늘이 필요해서 하늘을, 나무를, 탈것을, 건물을, 방 안을…… 이렇게 해서 하나씩 하나씩 그릴 수 있게 되었습니다. 그려 본 적도 없는 걸 갑자기 그릴 수 있게 되지는 않습니다.

저에게도 아직 잘 못 그리는 것, 그려 본 적 없는 것이 많습니다. 까마득하게 느껴지지만 눈앞에 닥친 일부터 시작해 꾸준히 몰두하다 보면 경험이 쌓이고 그 경험이 실력으로 이어질 겁니다.

이 책을 보고 '이런 거 못 그려' '어려워 보여'라고 생각하는 분도 계실지 모릅니다. 적어도 그림을 그리기 시작한 6~7년 전의 제가 이 책을 봤다면 그렇게 말했으리라고 생각합니다. 일단은 많이 그리고 완성하고 그 과정을 계속합시다.

디지털상에서의 일러스트 제작은 매우 편리합니다. 여러 번 수정하거나 위치를 조정하기도 쉽습니다. 하지만 그만큼 그림을 그리는 감각(마음가짐이라고 할까요)이 둔해진다는 생각이 들기도 합니다. 디지털상의 위치 조정이나 가공에 의존하다 보니 막상 아날로그에서 종이와 펜으로 그림을 그릴 때는 잘 그려지지 않는다……, 라고 느낀 적도 여러 번 있습니다. 그러니 평소에 아날로그에서 자주 그림을 그려 보는 일도 중요하다고 생각합니다.

이렇게 잘난 체하듯 일장연설을 했지만 프로로 활동하는 지금도 매일 시행착오와 반성, 공부를 반복하고 있습니다. 그런 저의 일러스트에 관심을 가져 이 책을 구입해 주시고, 여기까지 읽어 주신 분께 진심으로 감사의 말씀을 올립니다.

이 책이 여러분의 일러스트 실력 향상에 조금이라도 많은 도움이 되었기를 바랍니다.

2015년 3월 부타

Profile

부타

홋카이도 출신, 도쿄에 거주 중인 일러스트레이터.
라이트노벨의 삽화와 소셜게임의 일러스트, CD 자켓 등 다양한 일러스트를 그렸
으며, 가가가문고「두 번째 여름, 두 번 다시 만날 수 없는 너」의 삽화와 고단샤
라노베문고「Your my hero」의 삽화 등을 담당했다.

부타의 CG일러스트 테크닉

2018년 12월 15일 초판 1쇄 발행

저 자	부타 (일러스트 및 해설)	

번 역	백진화
편 집	(일본어판) Happy and Happy[디자인・DTP] / 마츠야마 토모요, 카타모토 마리 [편집]
	(한국어판) 박관형, 정성학, 김일철
주 간	박관형

발 행 인	원종우
발 행	이미지프레임 (제25100-2008-00005호)
	주소 [13814] 경기도 과천시 뒷골1로 6, 3층
	전화 02-3667-2654 팩스 02-3667-3655
	메일 edit01@imageframe.kr 웹 imageframe.kr

I S B N 979-11-6085-570-8 16650

LET'S MAKE★CHARACTER CG イラストテクニック vol.8
Copyright © 2015 booota
Originally published in Japan in 2015 by BNN, Inc.
Korean translation rights arranged through Shinwon Agency Co.